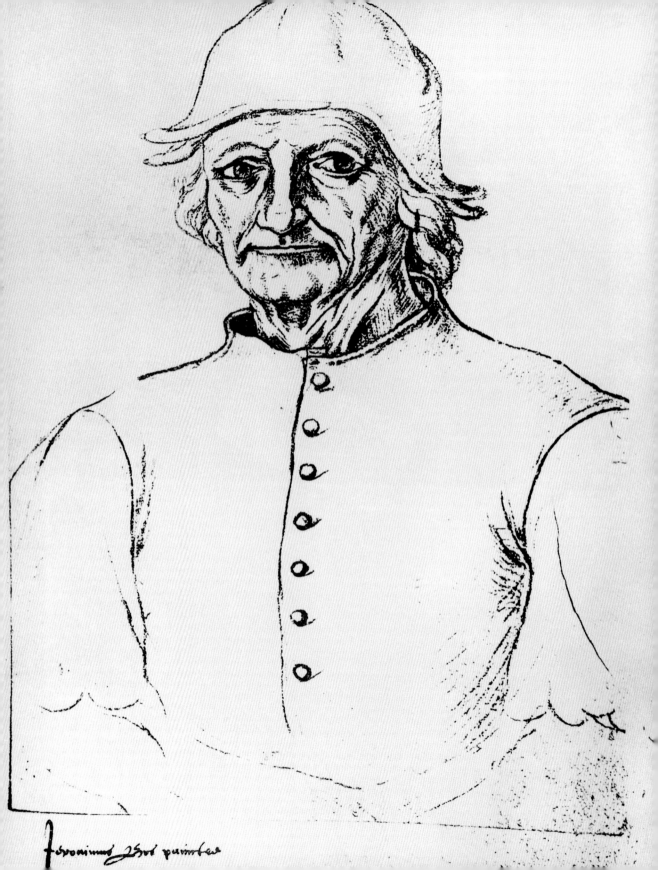

월터 보싱 지음 김병화 옮김

히에로니무스 보스

1450경~1516

천국과 지옥 사이에서

마로니에북스 TASCHEN

지은이 월터 보싱은 미국의 오하이오 주립 대학교에서 미술학 학사와 석사 학위를 받았다. 1966년 이후 오하이오 주의 케이스 웨스턴 리저브 대학교에서 미술대학 교수로 재직했다. 전공 분야는 16세기의 네덜란드와 플랑드르 회화이며, 이 분야에 관한 여러 저술을 발표했다.

옮긴이 김병화(金柄華)는 서울대학교 고고미술사학과를 졸업하고 동 대학원 철학과에서 박사 과정을 수료했다. 번역·기획 네트워크 '사이에'의 위원으로 활동하고 있다. 옮긴 책으로『앙리 마티스』『렘브란트 반 레인』『모더니티의 수도 파리』『쇼스타코비치의 증언』『첼리스트 카잘스: 나의 기쁨과 슬픔』『세기말 비엔나』『이 고기는 먹지 마라?』『공화국의 몰락』등이 있다.

표지　**최후의 심판**, 3면 제단화의 중앙 패널, 패널에 유화, 163.7×127cm, 빈, 건축미술 아카데미

2쪽과 뒤표지　히에로니무스 보스의 초상(?), 연필과 생권, 41×28cm, 아라스 도서관

히에로니무스 보스

지은이　월터 보싱
옮긴이　김병화

초판 발행일　2007년 10월 15일

펴낸이　이상만
펴낸곳　마로니에북스
등　록　2003년 4월 14일 제2003-71호
주　소　(110-809) 서울시 종로구 동숭동 1-81
전　화　02-741-9191(대)
편집부　02-744-9191
팩　스　02-762-4577
홈페이지　www.maroniebooks.com

*책값은 뒤표지에 있습니다.

ISBN 978-89-6053-025-6
ISBN 978-89-91449-99-2 (set)

Printed in Singapore

Hieronymus Bosch : The Complete Paintings by Walter Bosing
© 2007 TASCHEN GmbH
Hohenzollernring 53, D–50672 Köln
www.taschen.com
© 1973 for the text by Thames & Hudsou Ltd., London
Edited by Ingo F. Walther
Cover design : Catinka Keul, Angelika Taschen, Cologne

차 례

들어가는 말

히에로니무스 보스의 기묘한 세계를 연구하려면 마드리드에 있는 프라도 미술관에 가야 한다. 이곳 위층의 전시실 가운데 하나에는 보스와 그의 공방에서 그린 대작 세 점과 소품 여러 점이 모여 있다. 그 그림들은 그 방에 걸려 있는 다른 네덜란드 화가들의 그림과 극적인 대조를 이룬다. 로베르 캉팽(1378~1444)의 〈성처녀의 구혼〉에 드러나 있는 냉정한 관찰과 세밀한 세부 묘사라든가 로히르 반 데르 웨이덴(1400~1464)의 〈십자가 강하〉의 위엄 있는 절제력 같은 것은 보스가 그린 〈건초 수레〉나 〈지상의 환락의 정원〉에 나오는 악마로 가득 찬 풍경과 아무런 공통점이 없다. 더 나이 든 대가들의 그림은 일상 세계에서 만나는 평범하고 실질적인 경험에 근거하고 있지만, 보스는 바로 눈앞에서 깜빡이며 변해가는 형체들로 가득한 꿈의 세계, 악몽의 세계를 우리에게 대면시킨다.

보스의 그림을 본 감상자들은 항상 황홀해했지만, 과거 여러 세기 동안 사람들은 그가 이탈리아 르네상스기의 장식물에 나오는 기괴 취미(grotteschi)처럼 그저 재미로, 또는 흥미를 돋우기 위해 그런 악마 같은 장면을 그렸다고 여겼다. 스페인의 펠리페 2세처럼 보스의 작품을 재미만이 아니라 계몽을 위해 수집했던 경우도 있지만, 이러한 사례는 예외적이었다. 1560년경에 보스의 미술에 대한 최초의 해설을 쓴 스페인의 펠리페 데 게바라*가 불평했듯이, 대부분의 사람들은 그를 그저 괴물과 키메라의 발명자 정도로만 생각했다. 약 반 세기 뒤, 네덜란드 예술사가인 카렐 반 만데르*는 보스의 그림에 대해 주로 "놀랍고 기묘한 환상이며 …… 좀 섬뜩하기 때문에 감상하기에는 즐겁지 않다"는 식으로 평했다.

그러나 20세기에 들어와서 학자들은 보스의 미술에 더욱 심오한 의미가 있음을 깨닫게 되었으며, 그 그림의 연원과 의미를 설명하려고 여러 차례 시도했다. 몇몇 필자들은 그에 대해 자신을 괴롭히는 형체들을 무의식 속에서 길어올린 일종의 15세기 초현실주의자로 보았다. 그의 이름은 흔히 살바도르 달리와 연결되었다. 다른 평자들은 보스의 미술이 연금술이나 점성술, 마법 같은 중세의 비교(秘敎) 숭배를 반영하는 것이라 생각했다. 그러나 이 중에서 가장 도발적인 설명은, 보스를 중세 때 존재했던 여러 가지 종교적 이단과 결부시키려는 시도들이다. 빌헬름 프랭거*의 주장이 그런 사례이다. 이러한 시도들이 높은 인기를 누렸던 만큼, 우리는 프랭거의 이론을 살펴볼 필요가 있다. 그런 이론에는 보스를 해석할 때 만나게 될 문제점들이 생생하게 드러나 있기도 하다.

프랭거의 주장에 의하면, 보스는 13세기에 처음 등장한 뒤 600~700년 동안 유럽 전역에서 번창했던 이교 집단인 자유정신 형제단(Brethren of the Free Spirit)의 단원이었다고 한다. 이 교단에 대해서는 알려진 바가 거의 없지만, 추정에 의하면 그들은 종교의식의 한 절차로서 아담이 원죄에 떨어지기 전의 순진한 상태에 도달하려는 목적으로 난교(亂交)를 벌였다고 한다. 그 때문에 이들은 아담파(Adamites)라고도 불렸다. 프랭

나무인간 The Tree Man
펜과 비스터, 27.7×21.1cm
빈, 알베르티나 미술관

* Felipe de Guevara, *Commentarios de la pintura*, Madrid, 1788.
* Carel van Mander, *Das Leben der niederlädischen und deutschen Maler*, München/Leipzig, 1906.
* Wilhelm Fraenger, *Hieronimus Bosch. Das Tausendjährige Reich. Grundzüge einer Auslegung*, Coburg, 1947. 영역본은 시카고에서 1951년, 런던에서 1952년에 출판됨.

여인 두상 (단편)
Head of a Woman
패널에 유화, 13×5cm
로테르담, 보이만스 반 뵈닝겐 미술관

* Dirk Bax, *Ontcijfering van Jeroen Bosch*,
 's-Gravenhage 1949.
 *Hieronymus Bosch, bis picture-writing
 deciphered*, Rotterdam 1979.

거는 〈지상의 환락의 정원〉이 보스가 살던 스헤르토헨보스의 아담파 집단을 위해 그린 그림이라고 추정한다. 또 그는 그 그림의 중앙 패널에 나오는 뻔뻔스러울 정도로 에로틱한 장면이, 흔히 추정되듯이 고삐 풀린 관능에 대한 비판이 아니라 그 집단의 종교 숭배 장면이라고 본다. 프랭거는 보스의 다른 작품들도 아담파와 그 교리에 결부시켰다.

대부분의 학자들은 프랭거의 논지에 격렬하게 반대했지만, 대중 언론과 잡지에서는 그 주장이 폭넓은 관심을 끌었다. 사실 〈지상의 환락의 정원〉의 중앙 패널화는 〈모나리자〉, 또는 〈야경〉만큼이나 대중 매체에 자주 실리곤 했다. 이 해석이 인기를 끌었던 이유는 부분적으로는 그 새로움과 선정성 덕분이겠지만, 그보다는 (그 해석이) 자유연애와 속박에서 벗어난 관능성을 그 자체로 긍정적 가치로, 그리고 다양한 정신적 사회적 질병들에 대한 치료제로 여기는 20세기적 개념들에 잘 맞았기 때문일 것이다. 실제로 이른바 '치료적 성'을 주장한 노먼 브라운(『사랑의 신체』, 1966)은 보스의 〈지상의 환락의 정원〉을 자신의 이론이 실천에 옮겨진 사례로 예시한다.

그러나 현대적 감수성이라는 측면에서는 프랭거의 해석이 매력적이지만, 그의 기본 전제에는 의문의 여지가 지극히 많다. 보스가 아담파의 일원이거나 그들을 위해 그림을 그렸다는 역사적 증거는 하나도 없다. 사실은 네덜란드에서 이 집단이 활동했다는 구체적 언급은 1411년 브뤼셀에서 활동한 아담파에 대한 것이 마지막이다. 또 설령 아담파가 발각되지 않은 채 16세기 초반까지 비밀리에 살아남았다 하더라도, 보스 본인의 종교는 정통 기독교 이외의 다른 종교일 수 없었다. 그는 성모를 섬기는 형제단의 일원이었는데, 이 단체는 성모 마리아에게 헌신하는 성직자와 일반인이 조직한 단체로서 자유정신 형제단과는 전혀 다른 단체였다. 보스는 이 형제단으로부터 여러 점의 작품을 주문받아 제작했으며, 교회와 귀족계급의 고위급 인사들의 후원도 받았다. 〈지상의 환락의 정원〉을 주문한 사람도 아마 그들 가운데 한 명일 것이다. 이 후원자들의 종교적 정통성에 대해서는 의심의 여지가 없다. 16세기 중반 이후에는 그 중에서도 가장 보수적인 가톨릭교도인 스페인의 펠리페 2세가 〈지상의 환락의 정원〉을 포함하여 보스의 작품 여러 점을 구입했다. 당시는 종교개혁과 반동 종교개혁의 시기여서 종교재판이 다시 활발하게 열렸으며, 교리와 신념의 문제에 대해 모든 사람이 지극히 민감했던 시기였다. 그러므로 보스가 어떤 이단적 분파와 관련된다는 의혹이 조금이라도 있었다면 그의 그림이 도저히 그렇게 열정적인 구매 대상이 되었을 수 없다. 스페인에서 일부 사람들이 그의 작품에 대해 "이단적인 색채에 물들었다"고 주장하기 시작한 것은 16세기 말엽이었지만, 이 비난도 1605년에 스페인의 사제인 프라이 호세 데 시귀엔자에 의해 깨끗이 반박되었다.

따라서 역사적 증거가 없으므로 프랭거의 이론은 기각된다. 보스를 좀더 비교(祕敎)적인 예술을 채택한 사례로 보고자 하는 시도 역시 비슷한 근거에서 반박될 수 있다. 그렇다고 해서 그가 이런 연원에서 영감을 얻었을 가능성까지 부정하려는 것은 아니다. 하지만 그가 예컨대 연금술 같은 것을 수련했다는 식의 일부 필자들의 주장은 증명되지 않는다. 그가 환각 약물을 복용한 상태에서 그런 그림을 그렸다는 주장 역시 근거 없기는 마찬가지이다.

마지막으로, 보스의 상상을 현대적 초현실주의나 프로이트적 심리학의 시각에서 해석하고자 하는 시도 역시 시대착오적이다. 보스가 프로이트의 글을 결코 읽지 않았으며, 중세인들의 사고방식으로는 현대 정신분석을 도저히 이해할 수 없다는 사실을 우리

는 너무 자주 잊어버린다. 중세 교회는 우리가 리비도라고 부르는 것을 원죄라고 비난했다. 우리가 무의식의 표현이라 보는 것을 중세인들은 하느님이나 악마의 목소리로 여겼다. 보스의 그림이 우리에게 미치는 영향력을 현대 심리학이 설명할 수는 있다. 하지만 그 그림들이 보스와 그의 동시대인들에게 가졌던 의미를 현대 심리학으로 설명할 수는 없다. 마찬가지로, 보스가 수수께끼 같은 형체를 만들어낸 정신적 과정을 우리가 이해하는 데 현대의 정신분석학이 도움이 될지도 의심스럽다. 보스가 그런 그림을 그린 것은 감상자의 무의식을 자극하려는 의도에서가 아니라 구체적인 도덕적, 정신적 진리를 가르치기 위해서였다. 그러므로 그의 이미지들은 대체로 정밀하고 미리 의도된 의미를 가지는 것이다. 디르크 박스*가 입증했듯이, 그 이미지들은 대개 말장난과 은유를 시각적으로 옮겨놓은 것들이 많다. 보스의 그림들의 원천은 사실 교회의 가르침뿐만 아니라 그의 시대에 사용되던 언어와 민담에서 찾아야 한다. 〈지상의 환락의 정원〉 및 다른 그림들을 당대 문화와의 연관 속에서 살펴본다면, 우리는 보스의 그림도 로베르 캉팽과 로히르 반 데르 웨이덴의 제단화와 마찬가지로 시들어가던 중세의 희망과 공포를 반영하고 있음을 알게 될 것이다.

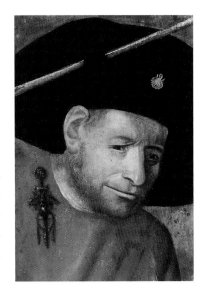

창부병(槍斧兵) 두상
Hend of a Halberdier
패널에 유화, 28×20cm
마드리드, 프라도 미술관

생애와 생활 환경

히에로니무스 보스는 스헤르토헨보스에 살면서 그림을 그렸다. 스헤르토헨보스는 오늘날의 벨기에 국경에서 가까이 있는 아름답고도 조용한 네덜란드 도시로서, 보스라는 이름도 그 지명에서 따온 것이다. 보스가 살던 시절, 스헤르토헨보스는 브라반트 공국에서 가장 큰 4개의 도시 가운데 하나였다. 브라반트 공국은 야심만만한 부르고뉴 공작이 소유한 넓은 영토의 일부였다. 브라반트의 다른 도시인 브뤼셀, 안트웨르펜, 루뱅은 남쪽에 있고, 현재의 벨기에 영토에 속한다. 스헤르토헨보스는 북쪽에 있고, 지리적으로는 홀란트, 위트레흐트, 라인 강과 마스 강에 가깝다. 중세 후반의 스헤르토헨보스는 농경지역의 중심부에 위치한 번창하는 상업 도시로서, 북유럽과 이탈리아를 잇는 광범위한 교역망과 연결되어 있었다. 직물 산업이 중심이었지만, 오르간 제작과 종 제작으로도 유명했다.

도시 인구의 다수를 차지한 것은 중류계급에 속하는 상인들이었고, 이는 이 도시의 성격에 큰 영향을 미쳤을 것이다. 스헤르토헨보스에는 브뤼셀이나 말리네와 같은 활기찬 궁정 생활도 없었고, 또 루뱅과도 달리 대학도 없었으며, 브라반트의 다른 주요 도시들처럼 주교좌 성당이 있는 곳도 아니었다. 그렇다고 해서 문화적으로 활발하지 않았던 것은 결코 아니었다. 스헤르토헨보스에는 유명한 라틴어 학교가 있었고, 15세기 말엽에는 갖가지 공공 행사에서 시를 낭송하거나 연극을 공연하는 문인들의 조직인 수사학회가 다섯 개나 되었다.

이 도시에서는 특히 종교생활이 왕성했던 것으로 보인다. 도시 안팎에는 엄청나게 많은 수의 수녀원과 수도원이 자리 잡고 있었다. 그 가운데 특히 주목할 만한 것은 '평신도 형제자매회'가 설립한 두 곳이었다. 사제 서원을 하지 않은 신도들이 참여하는 느슨한 형태의 교단인 이 형제단은 원래 좀더 단순하고 개인적인 신앙의 형태로 돌아가고자 하는 시도인 '디보티오 모데르나(Devotio Moderna: 현대적 헌신)' 운동의 일환으로서 14세기 후반에 홀란트에서 결성되었다. 그 운동의 성격은 흔히 토마스 아 켐피스가 쓴 것으로 알려져 있는 유명한 헌신 규약인 『그리스도를 본받아』에 잘 예시되어 있다. 보스와 그 후원자들도 틀림없이 토마스 아 켐피스를 잘 알고 있었던 것 같다. 디보티오 모데르나는 15세기의 종교 부흥에서 중요한 역할을 했으며, 스헤르토헨보스에서 종교 단체의 수가 급격하게 늘어난 것과도 관계가 있을 것이다. 사실 보스가 죽은 지 10년이 지난 1526년쯤에는 스헤르토헨보스 주민의 19분의 1이 수도회에 소속되어 있었는데, 이는 당시 네덜란드의 다른 어떤 도시에서도 볼 수 없을 정도로 높은 비율이었다. 수도원이 그렇게 많고 또 경제적인 경쟁관계에 놓이다보니, 도시 주민들은 그들에게 상당한 적대감을 품게 된 것으로 보인다. 우리는 앞으로 보스의 그림에 드러나 있는 이런 태도에 대해서도 살펴보게 될 것이다.

두 개의 두상 삽화 Two Caricatured Heads
펜과 비스터, 13.3 × 10cm
뉴욕, 레만 컬렉션

두 개의 남성 두상 Two Male Heads
패널에 유화, 14.5 × 12cm
로테르담, 보이만스 반 뵈닝겐 미술관

비록 종교 교단에 대한 비판이 빈번하게 일어나기는 했지만, 아직 중세 교회의 도덕적 권위가 심각하게 훼손된 것은 아니었다. 종교는 여전히 일상생활의 모든 측면에 스며들어 있었다. 모든 길드는 저마다 고유한 수호성인을 섬겼고, 모든 시민은 교회의 중요 축제와 연례적인 종교 행사에 참여했다. 스헤르토헨보스 시민들의 삶을 끌고가는 두 가지 추진력, 즉 신성함과 세속성을 가장 훌륭하게 표현한 것이 성 요한 대성당이다. 이 성당은 여전히 손상되지 않은 중세적 신앙심의 상징이자, 이 도시의 시민적 자부심과 상업적 번성의 증거였다. 낡은 건물이 허물어진 터에다 14세기 후반부터 짓기 시작하여 16세기가 되어서야 완공된 이 성당은 브라반트식 고딕 건축의 훌륭한 사례이며, 풍부한 조각 장식들로 유명하다. 특히 주목할 만한 것은 지붕을 떠받치는 버팀대 위에 줄지어 걸터앉아 있는 신기한 형상과 괴물, 노동자들로서, 그 중 어떤 것은 보스가 그린 환상적인 괴물들을 연상시킨다.

14세기 후반, 혹은 15세기 초반에 보스의 선조가 스헤르토헨보스에 정착했을 때는 성 요한 성당 건설의 초기 단계였다. 반 아켄이라는 성(姓)으로 볼 때, 그들은 원래 독일 도시인 아헨(액스-라-샤펠) 출신이었으리라고 짐작된다. 1430년에서 1431년 사이에 보스의 조부인 얀 반 아켄에 대한 언급이 처음으로 기록에 나온다. 1454년에 사망한 그는 생전에 다섯 아들을 두었는데, 그들 가운데 적어도 네 명이 화가였다. 그 중 하나인 안토니우스 반 아켄(1478년에 사망)이 히에로니무스 보스의 아버지였다.

알브레히트 뒤러와는 달리 보스는 일기나 편지를 전혀 남기지 않았다. 그의 생애와 작품 활동에 대해 우리는 오로지 스헤르토헨보스의 도시 기록에 남아 있는 그에 대한 간략한 언급, 특히 성모 형제단의 회계 장부에 남아 있는 기록에 의거할 수밖에 없다. 이 기록들은 보스 본인에 대해서는 아무런 사실도 알려주지 않으며, 심지어 그의 출생 일자조차도 알려져 있지 않다. 아마 자화상일 것으로 추측되는 화가의 초상화(2쪽)가 후대의 복제화 형태로 전해지는데, 이를 통해 꽤 나이든 모습의 보스를 볼 수 있다. 이 초상화의 원본이 그가 1516년에 죽기 직전에 그려졌다고 추정한다면, 그가 태어난 연도는 대략 1450년경일 것이다. 보스의 이름은 1474년에 시의 기록에 다른 두 형제, 누이 한 명과 함께 등록되면서 처음 나타난다. 형제 가운데 한 명인 구센 역시 화가였다. 1479년에서 1481년 사이의 언젠가에 보스는 알레이트 고야르츠 반 덴 메르베네와 결혼했는데, 그녀는 분명히 보스보다 몇 년 연상이었던 것 같다. 하지만 그녀는 좋은 가문 출신이었고, 그녀 앞으로 된 상당한 액수의 재산도 있었다. 1481년에는 보스와 알레이트의 오빠 사이에 가문의 재산을 두고 송사가 벌어진 일도 있었다. 보스는 아내와 함께 트루트크뤼스(적십자) 건물에 살았던 것으로 짐작된다.

1486년에서 87년 사이에 보스의 이름이 성모 형제단의 회원 명부에 처음으로 등장한 이후로, 그는 평생 동안 이 단체와 긴밀한 관계를 맺게 된다. 중세 후기에는 성처녀 경배를 중시하는 단체가 많이 생겼는데, 이 단체도 그 중 하나였다. 1318년 이전의 어느 때인가에 설립된 스헤르토헨보스의 형제단에는 평신도뿐 아니라 수도회에 소속된 사람들도 참여했다. 그들이 주로 경배하는 것은 기적을 행하는 성모상인 유명한 〈주테 리베 브로우(Zoete Lieve Vrouw)〉였다. 이 성모상은 형제단이 자체 예배당을 갖고 있던 성 요한 성당 안에 모셔져 있었다. 네덜란드 북부와 베스트팔리아에 걸친 전 지역에서 회원을 받아들인 이 대규모의 부유한 단체는 분명 스헤르토헨보스의 종교적, 문화적 생활에도 크게 영향을 미쳤을 것이다. 그 회원들은 성악가와 오르간 연주자, 작곡가들

에피파니 Epiphany
패널에 유화, 74×54cm
필라델피아 미술관

12

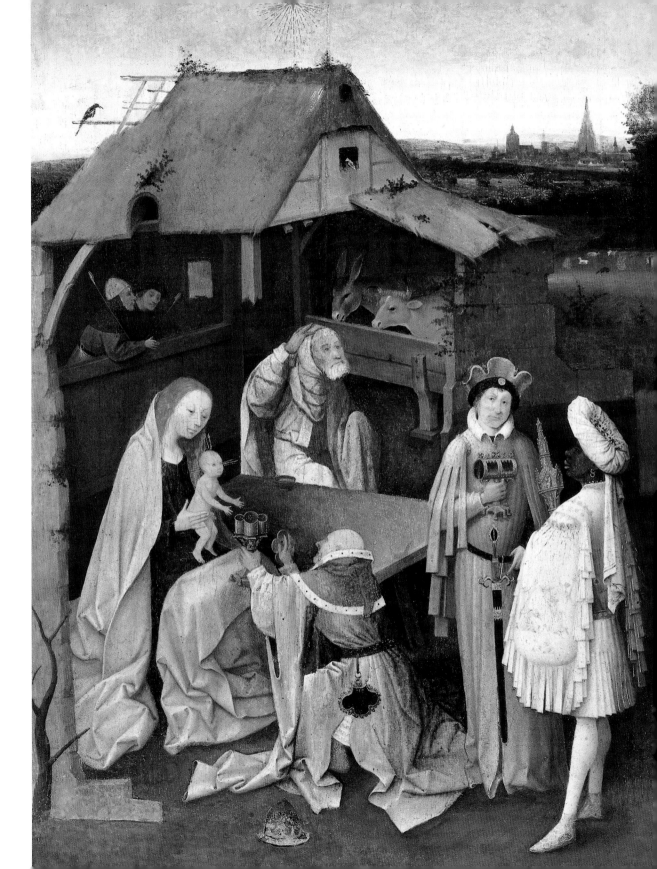

남성 인물 군상 Group of Male Figures
펜, 12.4 × 12.6cm
뉴욕, 피어폰트 모건 도서관

이 사람을 보라 Ecce Homo
패널에 유화, 75 × 61cm
프랑크푸르트 암 마인, 시립 미술관

을 고용하여 일상적인 미사와 종교 연회에 음악을 연주하도록 했다. 또 그들은 성모 예
배당을 장식하기 위해 그림도 주문했으며, 1478년에는 아직 완성되지 않은 성 요한 성
당 성가대석의 북쪽에 면하여 아주 훌륭한 새 예배당을 짓기로 결정했다. 이 기획은 성
당의 건축가 알라르트 뒤 하멜에게 맡겨졌으며, 나중에 그는 보스의 몇 작품들을 조각
으로 새겨넣기도 했다.

보스의 가족 대부분은 이 형제단에 소속되어 있었으며, 여러 가지 임무를 맡아 고용
되었다. 대개는 연례적인 종교 행진에서 운반되는 목제 조각상에 금박을 입히고 채색하
는 일이었다. 보스의 아버지 안토니우스 반 아켄은 형제단에서 일종의 미술 고문 같은
역할을 했던 것 같다. 예를 들자면, 1475~1476년에 그는 형제단의 원로회의가 예배소
에 설치할 대형 목제 제단장식의 주문을 논의하는 자리에 아들과 함께 참석했다. 그 작
품은 1477년에 완성되었다.

안토니우스와 함께 이런 논의들에 참석했던 아들들 가운데 히에로니무스 보스가 있
었을지도 모른다. 그러나 그가 형제단에서 처음 일거리를 주문받은 기록은 1480~1481
년의 것이며, 그 이후로 그들은 그에게 수많은 작품을 주문했다. 그 가운데는 몇 점의 디
자인이 있었는데, 그 하나는 1493~1494년에 만든 새 예배당의 스테인드글라스 디자인
이며, 다른 하나는 1511~1512년의 십자가 위의 그리스도 디자인, 그리고 1512~1513
년에 그린 세 번째 디자인은 샹들리에 디자인이었다. 그가 마지막 작업의 대가로 받은
금액이 소액이라는 점으로 볼 때 그는 이 일을 주로 자선 목적으로 해주었던 것 같다.

보스가 고향을 떠난 적이 있는지를 입증해주는 자료는 없다. 하지만 그의 초기 작품
에 나타나는 어떤 면들로 볼 때 그가 위트레흐트에 머문 적이 있지 않은가 추측되며, 성
숙기 스타일에서 나타나는 플랑드르 화풍의 영향은 그가 남부 네덜란드를 여행했을 수
도 있음을 암시한다. 보스가 북부 이탈리아를 여행하면서 〈성 율리아의 십자가 처형〉을
그렸다는 주장이 제기된 적이 있는데, 그곳은 이 성녀 숭배가 특히 성행하던 곳이었다.
하지만 이 작품은 그보다 네덜란드에 거주하는 이탈리아 상인이나 외교관의 주문으로
그려졌을 가능성이 더 크다. 휘고 반 데르 후스가 그린 〈포르티나리 삼면제단화〉도 그
런 주문으로 만들어진 작품의 한 예이다. 성모 형제단의 기록 가운데 보스와 관련된 마
지막 기록은 1516년 보스의 사망에 대한 것이다. 그 해 8월 9일, 형제단 소속의 친구들
은 그를 추도하여 성 요한 성당에서 열린 장례 미사에 참석했다.

보스의 작품에 대한 그 밖의 언급은 몇 개 되지 않는다. 17세기의 여러 자료에서 우
리는 그가 그린 다른 그림들이 성 요한 성당에 있었음을 알게 된다. 마지막으로 1504년
에 부르고뉴 공작인 미남자 필리프가 '보스라 불린 히에로니무스 반 아켄'에게 제단화
를 주문했다는 기록이 있는데, 보스가 출신 지명을 딴 이름으로 호칭된 것은 이때가 처
음이다. 이 제단화는 최후의 심판에 대한 그림으로, 옆에는 천국과 지옥 장면이 딸려 있
었다고 한다. 그 거대한 규모(높이 9피트, 폭 11피트)는 본 병원에 있는 로히르 반 데르
웨이덴의 〈최후의 심판〉과 거의 비슷했을 것이다. 이 작품은 오늘날 전해지지 않지만,
몇몇 연구자들은 그 일부가 현재 작은 패널화로 뮌헨에 남아 있다고 본다. 다른 연구자
들은 빈에 있는 〈최후의 심판〉 삼면제단화가 바로 보스가 그린 필립 제단화의 축소형 복
제화라고 본다. 어느 쪽 주장도 전적으로 확실한 근거는 없다. 성 요한 성당에 있던 보
스의 그림 가운데 오늘날 확실하게 소재를 알 수 있는 것은 하나도 없다. 그 그림들은 아
마 1629년에 프레데릭 헨리크 왕자가 이끄는 네덜란드군(軍)이 스헤르토헨보스를 스

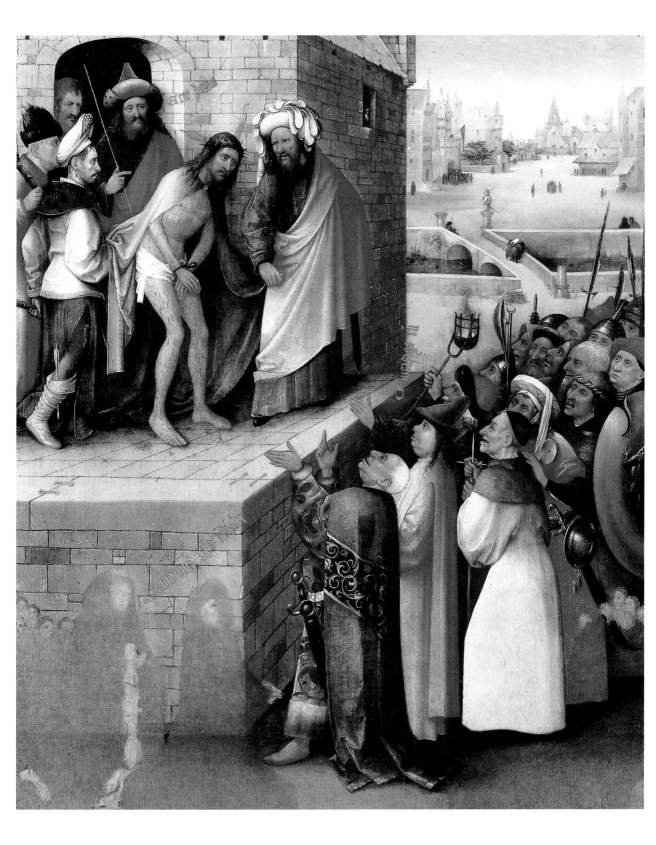

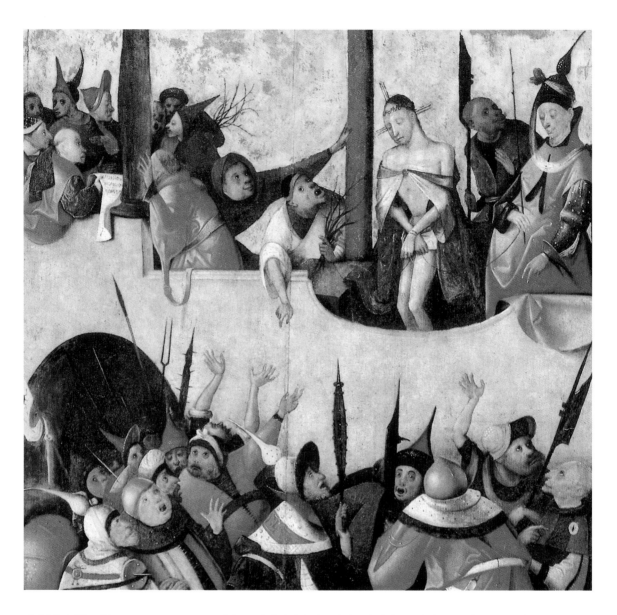

이 사람을 보라 Ecce Homo
패널에 유화, 52×53.9cm
필라델피아 미술관

페인으로부터 탈환한 전투의 와중에 없어졌을 것이다. 그 뒤 가톨릭적인 화려함은 캘빈주의적인 검소함으로 대체되었다.

유럽과 미국의 박물관 및 개인 소장품 가운데는 보스의 서명이 있는 그림이 많지만, 그중 다수가 그의 원래 작품의 복제화이거나, 조각들을 짜깁기한 것들이다. 하지만 그의 것으로 판단할 확실한 근거가 있는 서른 점 이상의 그림들, 그리고 한 무더기의 드로잉도 있다. 그러나 초기 작품을 제외하면 이 그림들이 정확히 언제 그려졌는지 알기 힘들다. 날짜가 기록된 것은 하나도 없고, 일부 그림은 너무 심하게 훼손되고 덧칠되어 양식과 기법의 미묘한 뉘앙스로 연대를 파악하기 위험하다. 보스의 그림을 연구하려면 그림에서 다루어진 화제(畵題)를 기준으로 삼는 편이 더 효과적이다. 그의 상상력을 철저히 검토해야만, 그의 예술적 발전 과정을 통찰할 수 있는 길이 열릴 것이다.

예술적 연원과 초기에 그린 성서 장면들

보스의 생애에 대해 알려진 바는 거의 없지만, 그의 예술적 배경에 대한 지식은 그보다 더 적다. 일반적으로 그는 아버지나 삼촌 밑에서 그림 수련을 했다고 추정되어왔다. 하지만 그들의 그림은, 성모 형제단의 주문을 받아 그려진 것들까지 포함하여 모두 없어졌다. 그러나 스타일면에서 보스의 가장 초기 작품의 연원을 밝혀줄 수 있는 근거가 약간은 있다. 즉, 15세기 네덜란드 회화 전반의 맥락에서 검토하는 방법이다. 그의 이름이 스헤르토헨보스의 기록에 나타나기 시작할 무렵이면, 플랑드르 화파의 최초 거장인 얀 반 에이크와 로베르 캉팽이 죽은 지가 이미 30년 가량 지났을 때이다. 로히르 반 데르 웨이덴 역시 죽었지만, 냉정하고 절제된 그의 그림은 브뤼셀에서 활동하는 추종자들에 의해 좀 떨어지는 수준으로나마 계승되었다. 그 화풍은 당시 루뱅에서의 활동 말기에 있던 디르크 보우츠와, 브뤼헤의 한스 멤링에게 깊은 영향을 주었다. 이보다 더 독립적인 스타일이 헨트에 있는 휘고 반 데르 후스의 강력한 구도에서 나타나고 있었다.

보스가 살던 시절, 네덜란드의 북부 지역은 브라반트나 플랑드르만큼 부유하지도 강력하지도 않았고, 남부 도시의 대규모 공방처럼 광범위한 후원을 받지도 못했다. 뿐만 아니라 수많은 네덜란드 초기 그림들은 종교개혁의 우상파괴적 소요 와중에서 없어졌으며, 상대적으로 극소수만이 살아남았다. 그렇기는 하지만 헤르트헨 토트 신트 얀스와 그의 제자들이 이끄는 아주 중요한 화파가 하를렘에 존재했던 것은 분명한 사실이다. 또 15세기의 마지막 20년 동안에는 이름이 알려져 있지 않은 〈비르고 인테르 비르지네(Virgo inter Virgines: 성녀들과 함께 있는 성모자)〉의 대가가 델프트에서 활동중이었다. 위트레흐트와 결부될 만한 패널화는 몇 작품뿐이지만, 주교좌 성당이 있는 이 유서 깊은 도시는 그 독창성과 중요성이 아직도 충분히 알려지지 못하고 있는 채식사본 제작의 중요한 중심지였던 것으로 보인다. 지역적, 개인적 스타일이 더 두드러졌던 북부 네덜란드에서는 로히르 반 데르 웨이덴의 천재성에 의해 지배되는 플랑드르 회화에서와 같은 양식적인 통일성 같은 것은 없었다. 그럼에도 불구하고 네덜란드 화가들은 성서의 줄거리에 대한 감동적이고 표현적인 해석을 비롯하여 여러 가지 공통점을 지니고 있었으며, 특히 헤르트헨 토트 신트 얀스와 채식 삽화가들은 관례적인 회화기법보다 직접적인 체험에 더 중점을 두고 인간과 세계에 대한 시각을 표현했다.

스헤르토헨보스가 브라반트의 일부이고 성 요한 성당은 브라반트 고딕 스타일의 최고 정점을 대표하는 건물이므로, 많은 저자들은 보스의 예술의 연원을 로베르 캉팽, 로히르 반 데르 웨이덴 및 남부 네덜란드에서 활동한 다른 화가들이 확립한 전통에서 찾으려 했다. 실제로 보스의 후기 작품들은 브라반트 및 남부 화풍과의 관련성을 보여주고 있다. 하지만 그의 최초 그림들은 네덜란드 미술, 특히 채식사본 삽화와의 유사성이 더욱 많이 보인다.

그리스도의 매장 The Entombment
잉크와 회색 워시, 25×35cm
런던, 대영 박물관

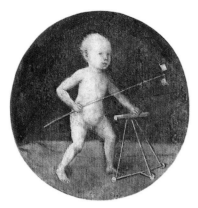

보행기를 잡고 있는 아기 그리스도
Christ Child with a Walking-Frame
〈십자가를 지고 가는 그리스도〉의 뒷면,
패널에 유화, 직경 28cm 가량
빈, 미술사 박물관

일반적으로 보스가 작품활동을 시작한 초기(1470~1485)에 속하는 것으로 알려진 작품들 중에는 성경에 나오는 장면을 그린 여러 점의 소품들이 있다. 필라델피아의 〈에피파니(동방박사들의 경배)〉, 프랑크푸르트의 〈이 사람을 보라〉(이와 관련되는 판본이 보스턴 미술관에 있다), 빈에 있는 제단화 날개인 〈십자가를 지고 가는 그리스도〉가 그것들이다. 이 작품들이 보스의 초기작이라는 판단은 구성이 상대적으로 단순하며 전통적인 구성유형을 많이 따르고 있다는 데 의거한다.

이 초기 스타일이 아주 잘 구현되어 있는 것이 필라델피아에 소장된 매력적인 〈에피파니〉(13쪽)이다. 위엄 있는 왕들의 자세는 아기 예수의 감성적 몸짓과 구별되며, 나이 들어 보이는 요셉은 한쪽 편에 눈에 띄지 않게 물러서서 마치 화려한 복색의 낯선 사람들 때문에 주눅이 든 것처럼 후드를 벗고 있다. 양 우리 뒤쪽에서는 양치기 두 사람이 수줍은 호기심의 눈초리로 바라보고 있다. 이렇게 초기 작품에서 보스는 원근법을 그다지 확실하게 구사하지 못했다. 허물어진 벽과 초가지붕은 애정어린 붓질로 세심하게 그려져 있지만, 특히 불분명한 것이 양 우리와 전경에 있는 인물들의 공간적 관계이다. 오른쪽 윗부분에는 멀리서 풀을 뜯는 가축들이 있는 목장과 햇빛에 반짝이는 읍내 종탑이 보인다.

필라델피아 〈에피파니〉의 분위기는 친밀하고 아늑하기까지 했지만, 프랑크푸르트에 소장된 〈이 사람을 보라〉(15쪽)에서는 분위기가 바뀌어 수난의 잔혹함이 표현된다. 가시 면류관을 쓰고 채찍질 당해 상처 난 몸으로 예수는 이제 성난 군중들 앞에 나가 빌라도의 무리와 함께 서 있다. 빌라도와 군중들 간의 대화는 현대 만화에서의 말풍선과 비슷한 역할을 하는 고딕식 명문으로 표현되어 있다. 빌라도의 입에서는 "이 사람을 보라"라는 말이 흘러나온다. 아래에 있는 군중들에게서 들려오는 "그를 십자가에 못 박으라"는 고함소리의 명문은 군이 판독할 필요도 없다. 그들의 얼굴 표정과 위협적인 몸짓은 적대감을 확실하게 전해준다. "구세주 그리스도여, 우리를 구원하소서"라는 세 번째 명문은 원래 왼쪽 아래에 있던 두 기증자가 한 말이지만, 그들의 모습은 덧칠되어 없어졌다. 필라델피아 〈에피파니〉에 나오는 동방박사의 경우처럼 그리스도를 둘러싸고 있는 사람들의 생소한 옷차림과 동양식 터번 비슷한 머리 장식에서 그들의 이교도적 요소를 짐작할 수 있다. 빌라도 위의 벽감에 있는 올빼미라든가 군인 한 명이 들고 있는 방패 뒷면에 그려져 있는 거대한 두꺼비 같은 전통적인 악의 상징도 이 장면의 본질적인 사악함을 가리키고 있다. 배경에는 읍내의 광장이 있으며, 그 종탑 위에서 터키의 초승달기가 펄럭이고 있다. 보스가 살던 시절이나 그 한참 뒤까지도 그리스도의 적이라고 하면 곧 기독교의 성지 대부분을 장악하고 있던 이슬람 세력을 의미했다. 그러나 건물들은 후기 고딕양식이며, 멀리 떨어진 어떤 장소라는 느낌을 주는 것은 원경에 있는 이상하게 불룩 튀어나온 종탑뿐이다.

초기의 이 두 작품에는 네덜란드 미술의 성격이 뚜렷이 나타나 있다. 필라델피아의 〈에피파니〉는 오랫동안 네덜란드 채색사본에서 채택되어온 구도를 재활용한 작품이다. 마찬가지로 〈이 사람을 보라〉에서도 그리스도를 괴롭히는 고문자들의 못생긴 얼굴과 활발한 몸짓은 1520년대에서 1570년대 사이에 만들어진 네덜란드 필사본들의 수난 장면을 연상시킨다. 그런 필사본의 삽화에서 우리는 이와 비슷하게 호리호리하고 평면적이며 종종 의상은 묵직하지만 인상은 빈약한 인물들을 만나게 된다.

빈에 소장되어 있는 〈십자가를 지고 가는 그리스도〉(19쪽)에도 이와 같은 유형이 등

십자가를 지고 가는 그리스도
Christ Carrying the Cross
패널에 유화, 57.2 × 32cm
빈, 미술사 박물관

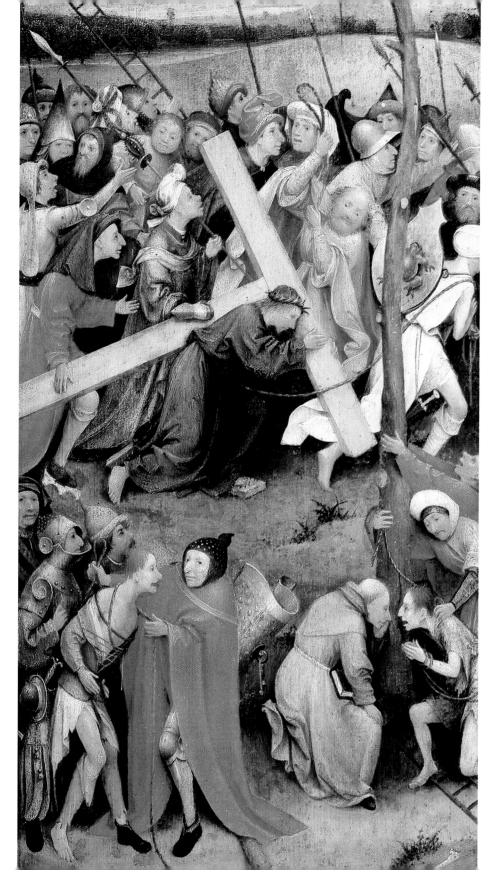

벌집과 마녀들 Beehive and Witches
펜과 비스터, 19.2 × 27cm
빈, 알베르티나 미술관

장한다. 이 그림에서 그리스도의 머리는 찡그린 표정의 병사들과 저주를 퍼붓는 사람들의 빽빽한 무리를 배경으로 옆모습으로 그려져 있으며, 그들 가운데 한 사람은 우리 눈에 익은 두꺼비 문양이 그려진 방패를 들고 있다. 그리스도의 허리에는 못이 박힌 나무 곤봉이 매달려 앞뒤로 덜렁거리면서 걸음을 옮길 때마다 발과 발목에 부딪히기 때문에 신체적 고통이 더욱 심해진다. 이 잔인한 도구는 16세기의 네덜란드 화가들이 자주 그려넣었던 도구였다. 지평선이 높게 그려진 것은 구식 스타일인데, 중경에 공간적으로 물러날 여유가 없는 것도 마찬가지이다. 전경에는 병사들이 나쁜 도둑을 괴롭히고 있으며, 선한 도둑은 사제 앞에 무릎을 꿇고 있다. 입을 벌리고 있는 옆모습이 광기에 가까울 정도로 강렬한 그의 고해 분위기를 잘 표현하고 있는데, 마치 하품을 억지로 참고 있는 듯한 사제의 수동적인 자세와 확연히 대조된다. 물론 사제가 그 자리에 있다는 사실 자체가 시대착오적이다. 이는 보스가 자신이 살던 시절의 처형 장면에서 따온 내용일 것이다. 한 세기 가량 뒤에 대 브뢰헬이 그리게 될 거대한 군중 장면인 〈십자가를 지고 가는 그리스도〉에서도 이와 똑같은 모티프가 등장한다.

성서 텍스트를 일상생활에서 가져온 세부 묘사들로 장식하고자 애쓰는 것이 중세 후반의 특징이다. 그런 성향은 성 보나벤투라가 쓴 것으로 알려진 『그리스도의 삶에 대한 명상』 같은 예배서와 신비극에 잘 나타난다. 무엇보다도 네덜란드의 삽화가들은 신성한 이야기들을 관찰자에게 더 직접적으로 이해될 수 있도록 하기 위해 늘상 쓰는 일상적 표현으로 옮겨놓는 경우가 많았다.

바로 이러한 인간적 특성은 성서적 주제를 다루지는 않았지만 보스의 초기 그림군에 속하는 다른 작품에서도 똑같이 명백하게 나타난다. 그 그림이 바로 지금은 없어져버린 〈마법사〉인데, 충실하게 복제된 그림(21쪽)이 생제르맹앙레에 소장되어 있기 때문에 어떤 그림인지 알 수 있다. 돌팔이 약장수 한 사람이 허물어진 돌담 앞에 테이블을 놓았다. 구경꾼들은 약장수가 그들 가운데 한 노인의 입에서 개구리 한 마리를 끄집어내는 듯이 보이자 마술에 걸린 것처럼 멍해졌다. 함께 온 여자의 어깨에 팔을 걸치고 있는 젊은 남자는 마술사의 동료가 노인의 돈주머니를 훔치는 것을 알아차린 것 같다. 근시처럼 바라보는 도둑의 눈길과 사기의 제물이 되어 개구리를 뱉어내면서 멍청하게 감탄하는 노인이, 재미있어 하는 구경꾼들의 반응과 탁월하게 대조되고 있다. 코가 뾰족한 돌팔이의 외모는 그의 교활한 인상을 잘 전달해준다. 〈십자가를 지고 가는 그리스도〉에서처럼 보스는 풍부한 표현력을 얻기 위해 사람들의 얼굴을 옆모습으로 그렸다. 앞으로 살펴보게 되듯이 〈마법사〉에 설교조의 의미가 들어 있을 수도 있겠지만, 그런 방식의 힌트는 분명히 실제 생활에서 만나는 상황을 면밀하게 관찰했기 때문에 얻을 수 있었다. 당시 플랑드르 화파의 그림 가운데서 이 작은 그림의 명민하고 자연스러운 유머 감각에 견줄 만한 것을 찾기는 힘들겠지만, 1450년대와 1460년대 사이에 위트레흐트에서 활동한 에베르트 판 수덴발크의 대가 같은 사람들이 만든 네덜란드 채식사본에서 이와 비슷한 것을 볼 수 있다.

성서를 다룬 다른 그림들도 보스의 초기 작품으로 판정될 수 있다. 〈가나의 혼례잔치〉(로테르담)와 심하게 손상된 〈성 율리아의 십자가 처형〉(베네치아 원수공관)의 중앙 패널화(84쪽)는 보스가 직접 그린 것이다. 이 외에도 수준이 고르지 않은 복제화로만 전해지는 작품 여러 점이 있는데, 그 가운데는 〈동방박사들과 함께 있는 그리스도〉〈간음을 범한 여인과 함께 있는 그리스도〉가 있다. 이 두 그림은 모두 스타일 면에서 〈마법

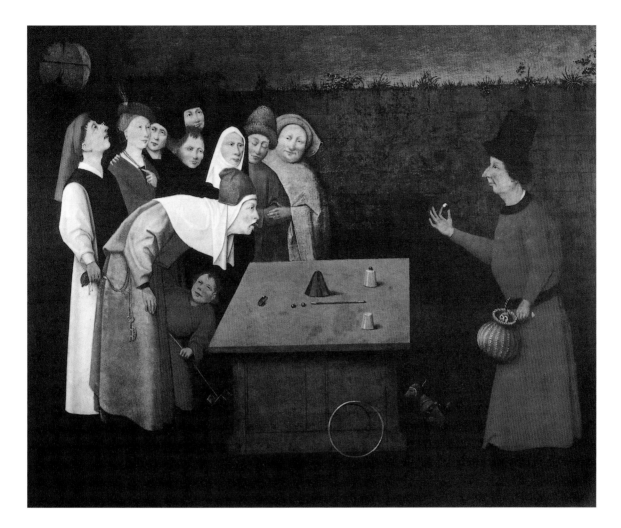

마법사 The Conjuror
패널에 유화, 53 × 65cm
생제르맹앙레, 시립 미술관

사〉를 연상시킨다. 초기 드로잉 가운데 오른쪽을 돌아보고 있는 활기찬 남성상들을 그린 그림 한 점이 있는데(14쪽), 이는 아마 〈이 사람을 보라〉의 한 장면을 위한 습작이었을 것이다. 또 부조 같은 기념화인 〈그리스도의 매장〉(17쪽)도 있다.

초기 그림들 가운데 전통적인 도상학에서 크게 벗어나는 그림은 소수에 지나지 않지만, 그런 예외적인 작품들은 그의 후기 작품이 보여주는 혁신의 선구적 사례이다. 〈십자가를 지고 가는 그리스도〉에 나온 두 명의 도둑도 확실히 전례가 없던 방식으로 처리되었지만, 더욱 특이한 것은 발가벗은 아이가 보행기를 밀고 있는 이 패널의 뒷면의 그림(18쪽)이다. 이 아이는 아기 그리스도인데, 그 비틀거리는 첫 걸음은 분명히 그 패널 앞면에서 그리스도가 비틀거리면서 십자가를 지고 가는 모습에 상응한다. 또 아이가 손에 들고 있는 장난감 풍차 또는 바람개비는 아마도 십자가를 암시할 것이다. 보스는 이런 식으로 감동적인 그리스도의 그림에서 우리에게 수난의 길을 걸어가는 그리스도가 지닌 인간적인 연약함을 모두 보여주고 있는 것이다.

이보다도 더욱 전통에서 벗어난 사례는 보스의 초기가 끝날 무렵 작품인 〈가나의 혼례잔치〉(23쪽)이다. 이 그림은 보존 상태가 좋지 않아서 위쪽 모퉁이가 잘려 나갔고, 많

은 두상들을 다시 칠했으며, 왼쪽 아래편의 개 두 마리는 18세기 무렵 덧붙여졌다.

　앞에서 언급한 바 있는 네덜란드의 커다란 성경책에서 수덴발크 대가의 조수 한 명은 그리스도가 물을 포도주로 바꾸는 첫 번째 기적을 삽화로 그렸다. 그의 특징이라 할 유머 감각이 발휘되어, 그리스도가 왜 그리 시급히 기적을 행해야 했는지를 설명해주는 듯 손님 한 명이 목이 타서 포도주 항아리를 비우고 있다. 반면 보스의 해석에서는 분위기가 더 진지하고, 의미도 훨씬 더 복잡하다. 혼례잔치는 잘 꾸며진 실내에서 열리고 있는데, 분명히 술집일 것 같다. 당시 술집을 무대로 가나 이야기를 다룬 네덜란드의 부활절 연극이 최소한 한 편 이상 공연된 바 있다. 포도주의 기적은 오른쪽 아래편에서 일어나고 있다. 손님들은 ㄱ자 형 테이블에 둘러앉아 있고, 한쪽 끝에 앉은 그리스도의 모습이 분위기를 지배하고 있다. 그의 뒤에는 대개 신부의 자리에 드리우는 주빈용 자수 휘장이 걸려 있다. 그의 양옆에는 보스 시대의 의상을 입은 두 명의 남성 신도가 앉아 있다. 테이블 중앙의 성모 옆에는 엄숙하고 근엄한 옷차림의 신랑 신부가 있다. 신랑의 얼굴이 보스가 다른 그림에서 그린 복음사가 요한의 모습과 아주 많이 닮은 것으로 보아, 그는 틀림없이 이 성인일 것이다. 성서에는 이 신랑이 누구였는지 설명하는 글이 없지만, 요한은 그리스도가 가장 아낀 제자로 알려져 있다. 잔치가 끝날 무렵 그리스도는 그를 불러 이렇게 말했다고 전해진다. "네 아내를 떠나 나를 따르라. 나는 너를 더 고귀한 결혼으로 인도할 것이니라." 뿐만 아니라 몇몇 필자들에 따르면, 버림받은 신부는 바로 마리아 막달라 였다고 한다. 따라서 가나의 혼례잔치는 하느님의 눈에 육체적인 결합보다 더욱 완벽한 것으로 보일 중세적 정숙함의 이상을 구현한 것이었다.

　이 로테르담 패널화에는 육체와 정신이라는 중세적 이원론을 나타내는 표현이 그 외에도 더 숨어 있다. 그리스도와 그의 친구들은 어떤 내면적 환상에 빠진 채 사색에 잠겨 있고, 피로연장에 사악한 마법이 발휘된 것을 모르는 듯하다. 다른 결혼식 손님들은 술을 마시거나 이야기를 나누고 있고, 왼쪽 위편의 무대 위에서는 술에 취한 백파이프 연주자가 곁눈질로 그들을 바라보고 있다. 뒤쪽 현관 양 옆에 세워진 기둥에 조각되어 있던 악령 두 마리가 신비스럽게도 살아 움직인다. 하나는 벽의 구멍 속으로 달아나려 하는 다른 악령에게 활을 겨누고 있다. 왼쪽에서 하인 두 명이 주둥이에서 불을 내뿜고 있는 돼지머리와 백조를 운반하고 있다. 비너스의 고대 문장인 백조는 부정을 상징한다. 이 부정한 환락은 몽둥이를 들고 뒤쪽 방에 있는 술집 주인 또는 집사가 지휘하고 있는 것으로 보인다. 그의 곁에 있는 찬장에는 이상한 모양의 그릇들이 진열되어 있는데, 그 가운데 몇 개는 펠리컨 같은 그리스도의 상징물이지만, 다른 것들은 두 번째 선반에 있는 세 명의 나체 무희처럼 존경스럽지 못한 함의를 갖고 있다.

　값비싼 옷을 입고 감상자에게 등을 돌린 채로 술잔을 들고서 신랑 신부에게 건배를 하는 것처럼 보이는 아이를 포함하여, 이 모든 세부 항목들이 각각 정확하게 무엇을 의미하는지는 불분명하다. 어쨌든 보스가 술집 장면을 중세의 설교에서 자주 채택되던 비교법인 악의 이미지로 설정함으로써 가나의 정숙한 혼례잔치와 세상의 방탕함을 대비시킨 것은 분명하다. 성서의 이야기를 변형하는 과정에서 〈가나의 혼례잔치〉는 우리에게 보스의 복잡한 사고에 대해 처음으로 알려준다. 그것은 한편으로 영적인 행복을 희생하면서까지 육욕을 추구하는 인간에 대한 도덕적 알레고리를 소개하며, 다른 한편으로는 세상에서 물러나 은둔하면서 하느님에 대해 명상하는 수도원적 이상을 소개한다. 이 두 주제는 보스의 후기 미술 거의 전부를 지배하게 된다.

가나의 혼례잔치 Marriage Feast at Cana
패널에 유화, 93×72cm
로테르담, 보이만스 반 뵈닝겐 미술관

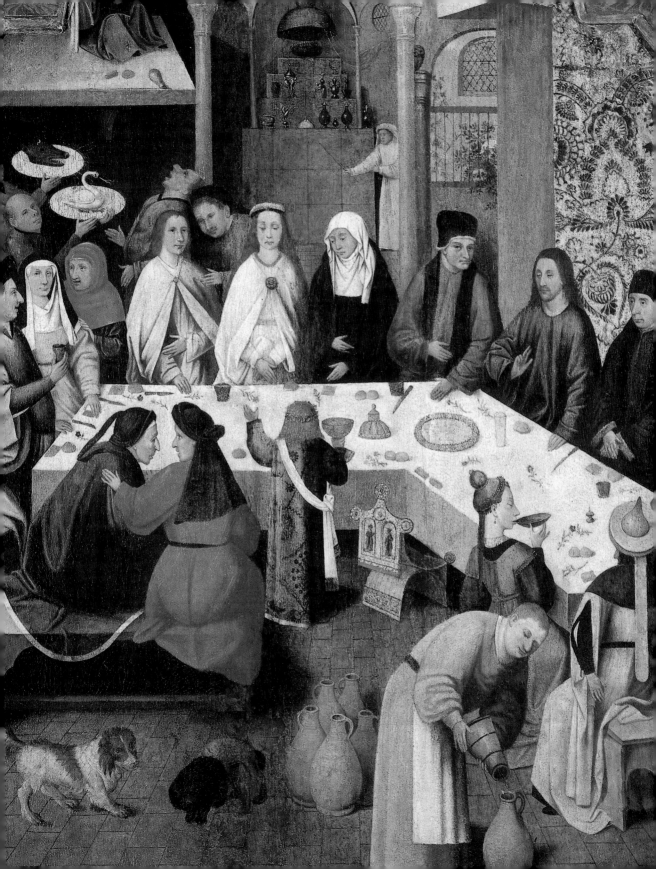

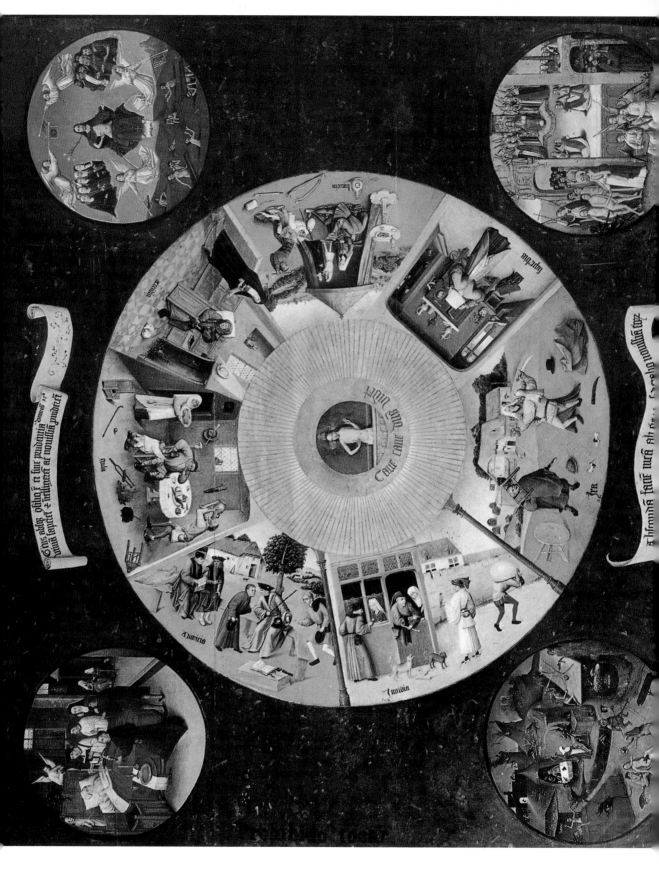

인간의 거울

　피렌체 출신의 젊은 인문주의자인 피코 델라 미란돌라는 1486년경에 쓴 『인간의 존엄성에 관한 연설』에서 인류의 뛰어남과 은혜로움을 찬양했다. 인간은 모든 생물 가운데서 자기 자신의 성격과 운명을 결정하는 힘인 자유의지를 지닌 유일한 존재이다. 이 의지를 적절하게 구사하면 인간은 천사의 경지에 오를 수 있다. "바로 이 이유에서 인간은 실로 위대한 기적이자 놀라운 창조물로 불리고 그렇게 여겨지는 것이 마땅하다"고 피코는 선언한다. 약8년 뒤 제바스티안 브란트는 『바보들의 배』의 초판을 출판했다. 이는 인간들의 결점과 어리석음을 풍자하는 연작시이다. 브란트는 이렇게 투덜댄다. "온 세상은 맹목적 죄악이 계속되고 거리마다 바보들이 넘쳐나는 어두운 밤에 살고 있다네." 인간에 대한 이 두 개념 간의 차이는 지극히 넓지만, 납득할 수는 있다. 피코는 인간의 능력에 대한 이탈리아 르네상스의 낙관적 신념을 반영한다. 그에 비해 브란트는 북유럽의 수많은 동시대인들처럼 여전히 인간 본성을 훨씬 빈약한 것으로 보는 중세의 그늘 속에서 살고 있었다. 아담의 죄를 통해 오염된 인간은 자신의 사악한 성향에 무력하게 저항하지만, 천사의 경지에 오르기보다는 짐승의 수준으로 떨어질 가능성이 더 크다.

마녀들 Witches
펜과 비스터, 20.3 × 26.4cm
파리, 루브르 박물관, 데생실

　바로 이러한 중세적 태도야말로 보스가 〈가나의 혼례잔치〉의 내용을 변형시킨 계기였으며, 그는 〈일곱 가지 치명적인 죄악과 네 가지 최후의 사건이 그려진 테이블 상판〉(24쪽)에서 이를 더욱 포괄적으로 발전시켰다. 이 작품에서 인류의 여건과 운명은 연속된 원형 이미지 속에 묘사되어 있다. 동심원 중앙의 이미지는 하느님의 눈이다. 그 눈의 동공에서 그리스도가 석관으로부터 몸을 일으키며, 감상자에게 자신의 상처를 보여준다. 동공 주위에는 다음과 같은 글이 새겨져 있다. "주의하라, 주의하라, 하느님께서 보신다." 또 하느님이 보고 있는 것이 바로 그의 눈 바깥쪽 고리에 비춰져 있다. 즉 일곱 가지 치명적인 죄악이 일상생활로부터 가져온 생생하고 작은 장면들에 구현되어 있는 것이다. 그림마다 아래쪽에 각 죄악의 이름이 라틴어로 똑똑히 새겨져 있지만, 〈이 사람을 보라〉(16쪽)에서처럼 그런 명문은 없어도 상관없다. 즉 아낙네가 식탁으로 내오는 음식을 있는 대로 계걸스럽게 먹어치우는 남자들이 탐식의 죄악을 나타낸다거나, 잔뜩 먹은 신사가 난로 곁에서 졸고 있는 모습이 나태함을 나타낸다는 것은 굳이 말로 하지 않아도 알 수 있다. 이 장면에서 영적 임무에 대한 태만은 손에 묵주를 들고 꾸짖는 듯한 태도로 왼쪽으로부터 방에 들어오는 여성의 모습으로 나타난다. 육욕은 텐트에 있는 여러 쌍의 연인들로 표현된다. 자만심에서는 허영기 있는 숙녀가 새 모자를 감탄하면서 보고 있지만, 자기가 보고 있는 거울이 사치스러운 모자를 쓴 악령의 손에 들려 있는 줄은 모르고 있다. 이와 비슷한 유형의 장면들에서 분노(술집 앞에서 두 남자가 싸우고 있다), 탐욕(뇌물을 받고 있는 판사), 질투(거절당한 구혼자가 경쟁자를 질시어린 눈으로 보고 있다)가 묘사된다. 대부분의 장면에서 이 작은 드라마들의 배경은 네덜란드 시골 풍경이나, 잘 꾸며진 실내로 설정되어 있다.

일곱 가지 치명적 죄악과 네 가지 최후의 사건이 그려진 테이블 상판 Tabletop of the Seven Deadly Sins and the Four Last Things
패널에 유화, 120 × 150cm
마드리드, 프라도 미술관

불타는 바보들의 배 The Ship of Fools in Flames
펜과 비스터, 17.6×15.3cm
빈, 건축미술 아카데미

작고 억센 몸집에 어딘지 어색해하는 듯한 이 그림의 인물들은 대체로 우리가 보스의 다른 그림들에서 만나는 인물들과 좀 다르다. 단단한 표면처리, 진한 윤곽선에 주로 초록과 황토색을 주조로 하는 단조롭지만 밝은 색채도 역시 전형적인 보스의 특징과 다르다. 전반적으로 거친 솜씨 때문에 예전의 학자들은 이 그림을 보스의 가장 초기 작품군에 속한다고 보았지만, 후대의 관찰자들은 〈테이블 상판〉의 의상에서 보이는 몇몇 세부 특징들이 1490년경 이후에야 유행했던 스타일로 되어 있음을 밝혀냈다. 따라서 이 〈테이블 상판〉은 보스의 중기(1485~1500년)에 공방에서 만든 작품이라고 보는 편이 더 타당하다. 하지만 기본적인 디자인에는 분명히 보스가 관여했을 것이고, 실제로 그림을 그리는 과정에도 그가 직접 참여했으리라는 추측을 뒷받침하는 증거들이 질투에 등장하는 인물들과 탐욕 장면처럼 뛰어난 솜씨로 그려진 몇 부분에서 발견된다.

〈일곱 가지 치명적 죄악〉의 원형 구성은 전통적 구도를 따른 것이다. 많은 필자들이 추정했듯이 이 바퀴 모양의 배치는 아마 죄악이 전 세계에 퍼져 있음을 암시하겠지만, 보스는 이를 자신이 보는 것을 거울처럼 반영하는 하느님의 눈으로 변형함으로써 그 모티프의 의미를 더욱 풍부하게 만들었다. 여기서도 그가 본받을 만한 전례는 충분히 있었다. 하느님을 거울에 비유하는 것은 중세 문학에서 자주 볼 수 있는 비유이다.

하느님을 포기한 자들이 이 눈길을 두려워할 타당한 이유가 있다는 것은 〈테이블 상판〉 한가운데의 그림들 위아래에 펼쳐져 있는 리본에 의해 확인된다. 위쪽 리본에는 이렇게 씌어 있다. "이 생각없는 민족, 철없는 것들, 조금이라도 셈이 슬기로웠더라면 알아차렸을 터인데! 저희들이 장차 어찌 될는지 깨달았을 터인데!" 아래쪽 리본에는 이런 글이 씌어 있다. "그들에게 내 얼굴을 보이지 아니하리라. 그리고 결국 어찌 되는가 두고 보리라".(「신명기」, 32장 28절~29절, 20절) 그들이 어떤 종말을 맞을지는 패널의 모서리에 명약관화하게 제시되어 있다. 각 모서리에는 네 개의 작은 원 속에 죽음, 최후의 심판, 천국과 지옥이 그려져 있다. 보스와 그의 동시대인들은 이를 모든 인간이 피할 수 없는 최후의 네 가지 사건으로 이해했으며, 말년을 네덜란드 수도원에서 지낸 카르투지오 수도회의 데니스(1420~1471)가 이런 주장을 대중화했다. 이 네 장면을 그린 솜씨는 일곱 가지 치명적 죄악보다 더 거칠어서, 전적으로 보스의 공방의 솜씨로 보아야 한다. 그의 묵시록적 악몽 같은 것은 지옥의 원에서 암시조차 되지 않은 데 비해 치명적 죄악들에 대한 처벌에는 별도의 화면이 배당되었으며, 시골 장터에 진열된 상품처럼 모두 꼼꼼하게 표찰이 붙어 배열되어 있다.

하느님이 하늘에서 인류를 엿보고 있다는 생각이 우리에게는 좀 불쾌하게 느껴질 수도 있겠지만, 중세 사람들에게 그런 생각은 죄악에 대한 건전한 억지책 같은 것이었다. 독일의 인문주의자인 야콥 빔펠링(1450~1528)은 에어푸르트의 한 교회에 새겨진 "하느님께서 보고 계신다"라는 글귀만으로도 유년기의 어리석음을 멀리하고 더욱 경건한 삶으로 나아갈 수 있었다고 말한다. 보스가 그린 하느님의 눈도 이와 비슷한 효과를 내기 위한 수단이었다. 그 눈은 성찰자 자신의 악덕으로 왜곡된 영혼을 비춰볼 수 있는 거울의 기능을 하기 때문이다. 그와 동시에 보스는 눈의 중심부를 차지하고 있는 그리스도의 이미지를 이 왜곡을 치유할 방법으로 제시한다. 〈테이블 상판〉이 성찰의 보조 수단으로 사용되었을 가능성도 있다. 특히 모든 선한 기독교인이 고해성사를 하러 가기 전에 수행해야 하는 양심에 대한 치열한 점검에는 도움이 될 것이다.

일곱 가지 치명적 죄악이라는 틀 속에서 볼 때 〈테이블 상판〉은 모든 인간과 삶의 여

돌 수술 The Stone Operation
패널에 유화, 48×35cm
마드리드, 프라도 미술관

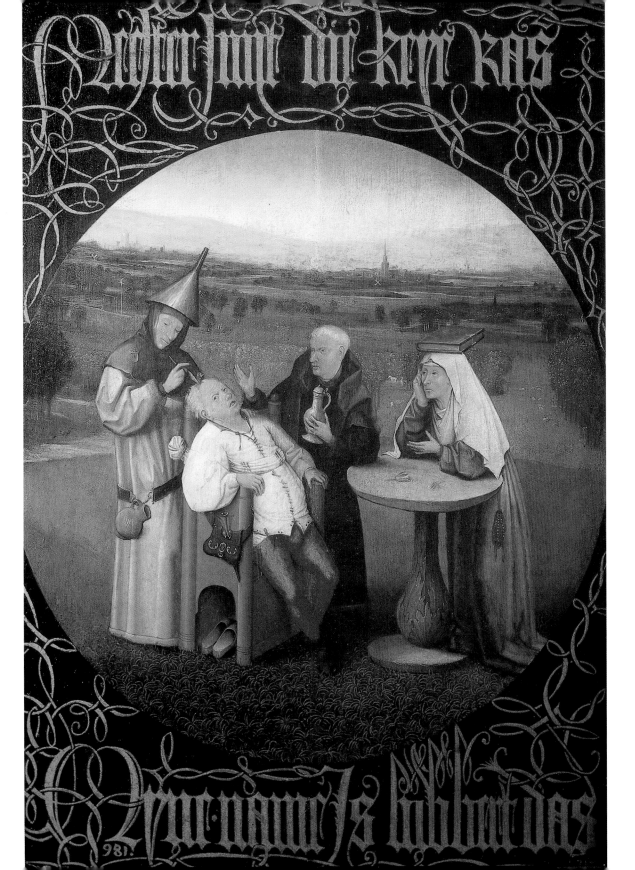

바보들의 배 The Ship of Fools
파리 그림 연구회, 그리자유, 25.7 × 16.9cm
파리, 루브르 박물관, 데생실

건을 포괄한다. 하지만 탐욕 장면에서는 그에 대한 언급이 더욱 구체적이다. 이 악덕을 나타내는 것은 이런 죄악에 특히 취약하다고 거론되는 유형 가운데 하나인 부정직한 판사이다. 보스는 다른 그림에서도, 때로는 치명적 죄악 가운데 한 가지 이상의 항목을 사용하여 구체적인 사회 계급에 대한 이런 식의 비판을 더욱 발전시켰다. 그는 협잡꾼과 돌팔이 사기꾼과 그들의 멍청한 제물들, 엄격하지 못한 수도사와 수녀들, 자신의 영혼보다 재산에 더 관심을 가지는 부자들을 혹독하게 비난한다. 이런 주제들은 당시 수많은 설교와 풍자적 글에서 수없이 공감을 얻은 주제들이다.

이런 그림 가운데 하나인 〈마법사〉는 앞에서 거론된 바 있는 초기 작품군에 속한다. 얼핏 보면 이 그림은 중세의 길거리에서 볼 수 있는 재미있는 일화를 묘사하고 있을 뿐인 것 같다. 그러나 치명적 죄악 가운데 포함될 수 있는 주제는 분명히 아니지만, 그의 의도는 인간의 어리석음, 여기서는 남자의 멍청함에 거울을 들이대기 위함이었다.

인간의 어리석음은 〈돌 수술〉(27쪽)이라는 또 다른 그림에서도 주제로 다뤄진다. 이 그림이 갖고 있는 풍유적 성격은 더욱 분명하다. 풍요롭게 보이는 여름의 풍경 속에서 한 의사가 의자에 묶인 남자의 머리에서 뭔가를 제거한다. 수도사와 수녀가 지켜보고 있다. 이 작은 그림을 보스가 전부 그리지 않았을 수도 있다. 어색하고 표현력 없는 인물들은 아마 그보다 못한 사람의 솜씨일 것이다. 하지만 그의 초기작인 〈에피파니〉의 풍경을 연상시키는, 형체가 섬세하게 그려진 배경은 오직 보스만이 그릴 수 있는 것이다. 또 다시 거울을 연상시키듯 둥근 윤곽으로 그려진 야외 수술은 정교한 글씨로 장식된 틀 속에 배치되어 있다. 그 글씨의 내용은 다음과 같다. "선생님, 돌을 잘라내세요. 제 이름은 루베르트 다스입니다."

보스가 살던 시절, 돌 수술이란 환자가 자신의 이마에서 돌을 제거하면 멍청함을 고칠 수 있다고 하는 협잡의 일종이었다. 다행히 이 수술은 실제로는 아니고 이야기 속에서만 이뤄졌다. 이 주제를 다룬 문학적 사례들을 보면, 수술을 받은 환자들은 대개 수술 전보다 더 심하게 멍청해졌다고 한다. 한편 '루베르트'는 네덜란드 문학에서 지독하게 어리석은 짓을 하는 사람들을 지칭하는 이름으로 자주 쓰인다. 대 피테르 브뢰헬 같은 후대의 네덜란드 화가들도 가끔 돌 수술을 그린 적이 있다. 보스가 이 주제에서 힌트를 얻은 것은 분명하지만, 두 사람의 머리에 올려져 있는 깔대기와 책이 무엇인지 설명하는 책은 없으며, 수도사와 수녀가 왜 그 자리에 있는지에 대한 설명도 없다. 다만 그들이 확실히 이 협잡을 용인하고 있는 사실로 보아 별로 긍정적인 인물로 볼 수 없다는 것은 분명하다. 또 의사가 루베르트의 머리에서 꺼낸 것이 돌이 아니라 꽃이라는 점에도 주목해야 한다. 오른쪽 테이블에는 같은 종류의 꽃들이 놓여 있다. 박스는 그 꽃이 튤립임을 확인하고, 16세기 네덜란드어의 말장난에서는 튤립이 멍청함과 어리석음이라는 의미를 담고 있었다고 설명한다.

종교 교단에 대한 이보다 더 노골적인 비난은 소위 〈바보들의 배〉(29쪽)에서도 볼 수 있다. 이 그림은 대개 보스의 중기 작품군에 속하는 것으로 알려져 있다. 이 그림에는 수도사 한 명과 수녀, 혹은 여신자 두 명이 보트에 타고 한 무리의 농부들과 농탕질하고 있는 광경을 보여준다. 괴상한 구조의 보트에는 돛대 대신에 잎사귀가 무성한 나무 한 그루가 실려 있으며, 꺾어진 가지를 키처럼 쓰고 있다. 오른쪽의 돛대줄 위에는 어릿광대가 앉아 있다.

어릿광대가 이 자리에 있다는 사실로 인해 많은 학자들은 필연적으로 루브르에 소장

바보들의 배 The Ship of Fools
패널에 유화, 57.8 × 32.5cm
파리, 루브르 박물관

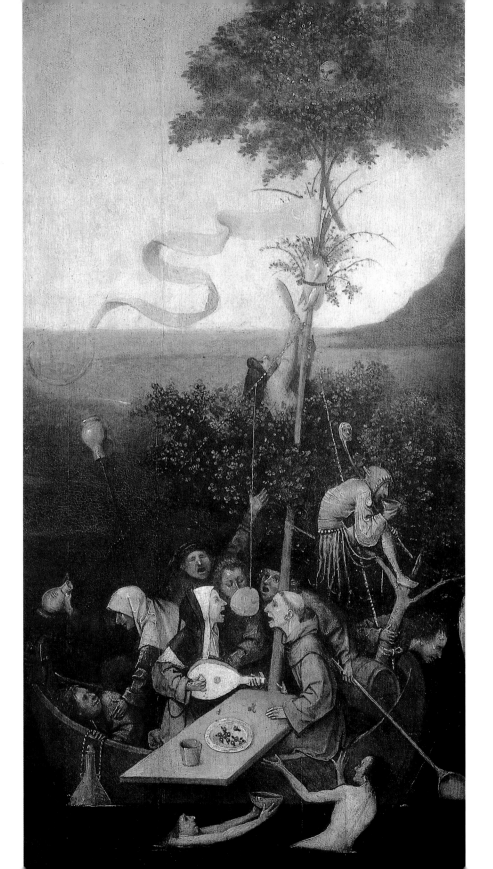

죽음과 수전노 Death and the Miser
워싱턴 그림 연구회, 25.6×14.9cm
파리, 루브르 박물관, 데생실

된 이 패널화와 제바스티안 브란트가 쓴 『바보들의 배』 사이의 연관성을 찾게 되었다. 이 책은 저자의 생전에 이미 6판까지 찍었으며, 수많은 번역본이 나올 정도로 높은 인기를 누렸다. 보스도 아마 브란트의 이 시를 알고 있었겠지만, 그 시에서 영감을 받지 않았으면 이 그림을 그리지 못했으리라고 단정할 수는 없다. 배라는 것은 중세 때 선호되던 가장 일반적인 은유 수단이었으니 말이다. 대중이 생각하는 교회의 이미지는 곧 고위직 및 하위직 성직자들이 키를 잡고 있는 배였다. 그 배는 기독교도들의 영혼을 천국이라는 항구에 무사히 내려주는 임무를 띠고 있었다. 기욤 드 드길빌이 쓴 『인간의 생애의 순례』에 등장하는 종교의 배에는 십자가를 상징하는 돛대가 있으며, 수많은 수도 교단을 나타내는 성들이 실려 있다.

이 유명한 작품의 네덜란드어 번역본은 1486년에 하를렘에서 출판되었는데, 드길빌이 쓴 수도원 생활의 배에 대해서도 보스가 잘 알고 있었으리라는 추정이 솔깃하게 들린다. 그가 그린 배는 이 작품에 나온 배의 패러디라고 보아도 무방했다. 펄럭이는 분홍색 깃발에는 십자가 대신에 터키의 초승달이 그려져 있고, 돛대 꼭대기의 잎사귀 장식에는 올빼미가 웅크리고 있다. 수도자의 삶을 나타내는 이 세 사람은 자신들의 영적 임무를 포기하고 다른 방탕자들과 함께 어울리고 있다. 수도사와 수녀 한 명이 흐드러지게 노래하고 있고, 그 수녀는 류트로 자기 노래에 반주를 하고 있다. 그들의 모습은 사랑의 정원을 그린 중세 그림들에 나오는 연인들이 정사를 벌이기 전 단계로 노래를 부르는 광경과 흡사하다. 육욕의 죄악에 대한 암시는 사랑의 정원을 그린 전통적 그림들에서 가져온 다른 세부 묘사들—체리 접시, 보트 옆에 매달려 있는 금속제 포도주컵—로 더욱 강화된다. 보스는 〈테이블 상판〉에서 육욕을 그릴 때도 이런 세부 묘사들을 채택한 바 있다. 탐식은 돛대에 매달아둔 구운 거위고기를 잘라내는 농부뿐만 아니라, 오른편에서 뱃전 너머로 토하고 있는 남자와, 흥겹게 노는 무리 가운데 한 명이 노처럼 잡고 있는 거대한 국자로도 표현된다. 보트 옆으로는 나체로 헤엄치는 두 사람이 있는데, 한 명은 포도주잔을 다시 채워달라고 들고 있다. 일부 전문가들이 주장하듯이 나무 돛대는 5월제 때 장식하는 기둥 또는 나무를 지칭하는 것일 수도 있는데, 이 봄철의 축제는 흔히 평민이나 성직자 모두가 방탕해지는 때이다.

보트의 남부끄러운 성격을 최종적으로 알려주는 것은 돛줄 위에 앉아서 술을 마시고 있는 어릿광대이다. 여러 세기 동안 궁정의 어릿광대나 바보는 사회의 도덕과 관습을 풍자해도 탈이 없는 존재였으며, 그런 재능 덕분에 15세기 중반 이후 인쇄물이나 그림에 등장해왔다. 광대의 특징은 당나귀 귀로 장식된 모자를 쓰고 공허하게 웃고 있는 자신의 모형이 달린 막대기를 들고 다니는 모습이다. 그는 연인들이 벌이는 추잡한 행동의 어리석음을 그린 프라도의 〈테이블 상판〉 육욕 장면에서처럼, 걸핏하면 탕아와 연인들 사이를 헤집고 다닌다.

육욕과 탐식은 오래 전부터 수도자들이 저지르는 악덕 가운데서도 두드러진 것이었다. 15세기에는 이에 대한 비난을 포함하여 교단에 대한 갖가지 비난들이 갈수록 빈번해졌다. 이 시기에는 종교 단체들이 급속히 성장했으며, 그 가운데 일부는 직조업 및 그 밖의 수공업을 운영하면서 자생력을 길렀다. 수도원에 대한 다양한 개혁 시도에도 불구하고 그들이 예전보다 더 방탕해졌다고 확실하게 결론짓기는 어렵지만, 그들이 보유한 재산과 경제활동을 놓고 수공업 길드와 벌인 경쟁 때문에 세속 당국과 갈등을 일으키게 되었다는 것은 분명하다. 스헤르토헨보스에서 시의 원로들은 자신들의 법적 관할구역

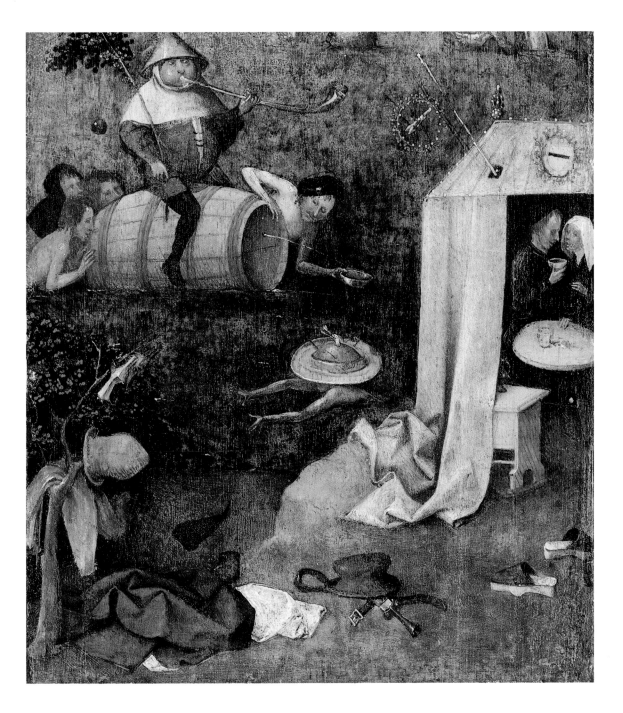

내에 있는 수도원의 재산 소유 및 경제 활동을 제한하고자 했다. 당시 다른 도시들도 이와 비슷한 조처를 취하기는 했지만, 스헤르토헨보스 주민 가운데 교단에 속한 주민의 비율이 유독 높았다는 사실을 감안하면 이곳의 사정은 상당히 심각했음에 틀림없다. 보스가 〈바보들의 배〉와 〈돌 수술〉에서뿐만 아니라 더 나중에 그린 〈건초 수레〉에서도 빈번하게 수도사와 수녀들 간의 부도덕한 처신에 대해 비난한 의미를 우리가 이해하려면,

탐식과 육욕의 은유
Allegory of Gluttony and Lust
패널에 유화, 35.8×32cm
뉴헤이븐, 예일대학 미술관, 라비노비츠 컬렉션,
한나 D. 및 루이 M. 라비노비츠의 기증품

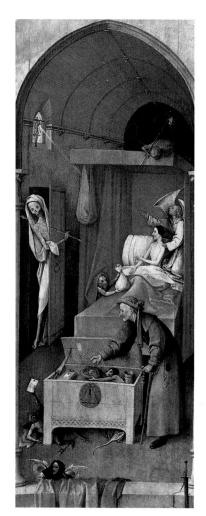

수전노의 죽음 Death of the Miser
패널에 유화, 92.6 × 30.8cm
워싱턴, 국립 미술관

그 배경에 있는 이러한 적대감을 감안해야 한다.

비록 수도원 생활이 구체적으로 지목되어 있지는 않지만, 중세 도덕 체계에서 탐식과 육욕 간의 밀접한 관련성은 보스의 그림 가운데 예일 대학이 소장한 조각난 그림(31쪽)에 다시 한 번 표현되어 있다. 탐식은 위쪽 왼편에 배가 불룩 나온 농부가 다리를 벌리고 걸터앉아 있는 커다란 포도주 통 주위에 모여 헤엄치는 사람들로 의인화되어 있다. 또 한 명이 기슭 가까이로 헤엄쳐가는데, 머리 위에 얹어둔 고기파이가 그의 시야를 가리고 있다. 이 장면에 이어 오른쪽에는 한 쌍의 연인이 텐트 안에 있는데, 이는 프라도의 〈테이블 상판〉에 나오는 육욕 장면을 연상시키는 또 다른 모티프이다. 그들이 술을 마시게 되리라는 사실은 너무나 당연해 보인다. "바코스와 케레스가 없으면 비너스는 얼어죽는다"는 테렌스의 구절은 중세인에게 잘 알려져 있었으며, 도덕주의자들은 탐식과 술 취함이 곧 육욕으로 이어진다는 교훈을 지치지도 않고 청중들에게 설교했다.

인간은 천국과 지옥이 영원히 갈리는 죽음의 순간에도 끝내 어리석음을 버리지 못한다는 것이 〈수전노의 죽음〉(32쪽)의 주제이다. 죽어가는 사람은 천장이 높고 좁은 침실에 누워 있는데, 죽음은 이미 왼쪽에 들어와 있다. 수호천사는 그를 일으켜 앉히면서 위쪽 창문에 있는 십자가로 그의 관심을 돌리려고 애쓰고 있지만, 그는 여전히 자기가 남기고 가야 하는 지상의 소유물 때문에 주의가 흐트러진다. 그의 손은 커튼 속에서 악령이 내밀고 있는 황금 주머니를 잡으려고 거의 자동적으로 뻗쳐진다. 정교한 날개를 단 또 다른 악령은 이 수전노가 포기하고 가야 하는 세속적인 지위와 권력을 암시하는 값비싼 의상과 기사의 장비들이 놓인 그림 앞쪽 난간에 기대어 있다. 죽는 사람의 영혼을 놓고 천사와 악령들이 벌이는 전투라는 주제는 프라도의 〈테이블 상판〉에도 나온다(그 그림에서는 이와 비슷하게 화살을 가진 전통적 형태의 죽음이 등장한다). 두 장면 모두 15세기의 신앙 수양서인 『죽음의 기술』의 내용을 반영한다. 이 책은 독일과 네덜란드에서 여러 차례 인쇄되었다. 이 진기한 소책자는 죽어가는 사람이 침대 주위에 몰려든 악령들에 의해 일련의 유혹에 노출되는 과정과, 그때마다 천사가 그를 위로하고 단말마의 고통을 이기도록 힘을 주는 내용을 기술하고 있다. 이 책에서 최후의 승리를 거두는 것은 천사이며, 악령들이 아래쪽에서 낙심하여 쭈그러질 동안 영혼은 의기양양하게 천국으로 올라간다. 그러나 보스의 그림에서는 싸움의 주제가 아주 불분명하다. 침상 발치에는 뚜껑이 열린 돈 상자가 있는데, 거기에서 아마 수전노의 재현으로 보이는 한 노인이 악령이 들고 있는 주머니에 금덩이를 넣는다. 그는 허리춤에 매달려 있는 묵주에는 아무 신경도 쓰지 않는 것 같다.

어리석음과 마찬가지로 죽음도 쇠락하는 중세의 주요 관심사였다. 인기 높은 궁정 시인들은 육체의 해체와 세속에서의 모든 아름다운 것들의 해체를 주제로 다루었다. 그것은 수없이 행해진 도덕적 설교의 주제이기도 했으며, 죽음의 춤 장면에서 희생자를 잡고 있거나, 조각물로 장식된 무덤에 누워 있는 부패한 시체들에게서도 똑같이 음울한 관심을 볼 수 있다. "나도 한때는 너와 같았다. 너도 언젠가 나처럼 되리라." 그들은 살아 있는 이들에게 당시 유행했던 문장을 이렇게 되풀이해 말하는 것처럼 보인다. 하지만 이런 죽음에 대한 강박관념은 훨씬 더 큰 공포와 합쳐진다. 즉 신체가 물리적으로 해체된 뒤에도 영혼은 계속 존재하며, 지옥에서 영원한 고통을 겪을 운명임을 굳게 믿는 데서 오는 공포이다. 보스가 회화사에 기여한 가장 중요한 부분은 아마 이 영혼의 사후 존재와 그것이 겪을 고통에 대한 묘사일 것이다.

최후의 심판

죄악과 어리석음은 보스의 그림에서 두드러진 위치를 차지하고 있지만, 그 의미는 더 넓은 범위의 중세적 주제인 최후의 심판이라는 맥락에서만 제대로 평가될 수 있다. 심판의 날은 아담과 이브가 타락하여 에덴에서 추방되면서 시작된 길고 곡절 많은 인류 역사의 마지막을 기록하는 날이다. 그날은 죽은 자들이 무덤에서 부활하고, 그리스도가 모든 인간을 심판하고 각자의 잘잘못을 평가하러 오는 날이다. 그리스도 자신이 예언했듯이(「마태복음」 25장 34절, 41절) 그 시험을 통과한 이들은 "세계가 창조될 때부터" 자신들을 위해 마련된 영원한 천국을 누릴 것이다. 저주받은 자들은 "악마와 그의 졸개들을 가두려고 준비한 영원한 불"에 들어가게 된다. 시간이 멈추고 영원이 시작된다.

최후의 날을 위한 준비는 중세 교회의 주 관심사 가운데 하나였다. 그것은 신도들에게 축복받은 이들에 끼려면 어떤 처신을 해야 할지 가르쳤다. 그것은 타락한 자들과 악인들에게 그들이 태도를 바꾸지 않는다면 어떤 끔찍한 처벌이 기다리고 있는지 경고했다. 『그리스도를 본받아』의 독자들에게 "하느님의 사랑만으로 그대가 죄를 저지르는 것을 막을 수 없다면, 적어도 지옥에 대한 두려움이라도 그대를 억제해주는 것이 좋다"라고 말한 토마스 아 켐피스는 다수의 여론을 대변한 것이다. 그리하여 저주받은 이들이 겪는 끝없는 고통이 수많은 책과 설교에서 생생하고 자세하게 묘사되었으며, 최후의 심판과 지옥에 대한 명상은 '디보티오 모데르나'와 같은 다양한 영적 훈련 과정에서 중요한 역할을 담당했다.

최후의 심판이 주는 공포는 대부분의 사람들이 그것이 임박했다고 느꼈기 때문에 더욱 커졌다. 세계의 종말이 다가온다고 주장하는 예언자들은 언제나 있었지만, 종말이 임박했다는 느낌은 15세기 후반에 특히 심해졌다. 제바스티안 브란트는 인류가 지은 죄가 너무나 어마어마해져서 최후의 심판이 반드시 곧 일어나야 한다고 생각했다. 다른 필자들도 세계가 마지막 단계의 문턱에 있으며, 『요한의 묵시록』에 기록된 예언들이 곧 실현될 것이라고 묘사했다. 재앙과 홍수 및 다른 천재지변들은 하느님의 분노가 표출된 것으로 받아들여졌고, 당대의 정치적 사건들은 마지막 황제와 적그리스도의 신호가 아닌지 조심스럽게 탐색되었다.

1499년에 독일의 한 점성술사는 세계가 1524년 2월 25일 두 번째 대홍수로 파괴될 것이라고 확신을 가지고 주장했다. 1515년에 알브레히트 뒤러는 지구를 뒤덮는 거대한 물기둥이 가져온 최후의 재앙에 대한 유명한 꿈을 꾸고 이를 수채화로 그렸다. 그보다 조금 전에 레오나르도 다빈치는 미친 듯이 밀려드는 밀물에 도시 전체가 사라지는 모습의 드로잉을 그렸는데, 그는 과학적이고 초연한 태도로 그 밀물의 역동적인 구조를 관찰했다.

괴물 습작 Studies of Monsters
펜, 각각 8.6 × 18.2cm
베를린, 국립 미술관, 동판화 전시실

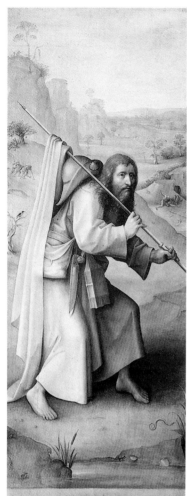

대(大) 성 야고보 St James the Greater
〈최후의 심판〉의 왼쪽 날개 바깥면,
패널에 그리자유, 167×60cm
빈, 건축미술 아카데미

하지만 그 시대가 가졌던 이 긴박한 불안감이 생생하게 표현된 것으로 빈에 소장된 보스의 삼면제단화인 〈최후의 심판〉(37쪽과 39쪽)보다 인상적인 것은 없다. 이것은 아마 그의 중기 시절에 그려졌을 것이다. 현재 남아 있는 그의 작품 가운데 가장 규모가 큰 〈최후의 심판〉은 먼저 두 날개의 바깥면에 그리자유 기법으로 그려진 대(大) 야고보 성인과 성 바보(St. Bavo)의 모습으로 시작한다(34쪽과 35쪽). 왼쪽 패널에서 성 야고보는 음울하고 위협적인 풍경을 지나가고 있지만, 여기서나 오른쪽 패널에서나 우리는 그 안쪽에서 전개되는 묵시록적 장면에 대한 예비지식을 전혀 얻을 수 없다. 안쪽의 패널들은 왼쪽 날개에 그려진 인간의 타락을 시작으로 3면에 걸쳐 태초와 최후의 사건을 담고 있다.

식물이 무성하게 자라는 정원에서는 「창세기」 제2장과 3장에 나오는 이야기가 펼쳐진다. 전경에는 이브의 탄생이 그려지고, 이어서 최초의 부부에 대한 유혹이 뒤따른다. 중경에서는 천사가 그들을 낙원에서 내쫓고 있다. 아담과 이브가 에덴에서 추방되는 것은 그 위쪽에서 반역천사가 천국에서 추방되는 상황과 병행된다. 반역천사는 지상으로 떨어지는 도중에 괴물로 변한다. 「창세기」에는 교만한 루시퍼와 그 추종자들의 반란이 실려 있지 않지만, 유대 전설에 등장하는 그 이야기는 일찍감치 기독교 교리에 포함되었다. 이들은 죄를 지었으며, 아담을 질투하여 그가 죄를 짓게 만든 천사들이었다. 나아가 사람들은 하느님이 아담과 이브를 창조한 이유가 추방된 천사들의 빈 자리를 그들의 자손으로 채우기 위해서였다고 믿었다. 그 때문에 이 패널화에서 보스는 죄가 세계에 들어오는 과정을 묘사하고, 최후의 심판이 필요함을 설명했다.

최후의 심판을 표현하는 데 아담과 이브의 타락을 포함한 것은 특이한 사례이다. 이 삼면제단화의 다른 두 패널은 전통적 도상학에서 더욱 멀리 벗어난다. 일반적인 종말론 드라마에서는 천국이 주역을 맡는다. 예를 들어 로히르 반 데르 웨이덴이 그린 제단화는 심판의 행위를 강조하고 있다. 심판받는 자는 이차적인 위치로 물러나며, 구원받은 이들의 기쁨이 구원받지 못한 이들의 고통만큼이나 꼼꼼하게 묘사된다. 그러나 보스의 그림에서 신성한 법정은 중앙 패널의 꼭대기에 작고 별로 중요하지 않게 그려 있으며, 구원받은 영혼의 수도 아주 적다. 인류의 대부분은 아래쪽의 깊고 혼탁한 풍경 전역에서 날뛰는 우주적인 대홍수 속에 빠져 있다.

이 광대한 파노라마적 악몽은 훗날 뒤러와 레오나르도가 상상하게 되는 것처럼 물에 의해서가 아니라 13세기의 찬송가에서 예언된 불에 의해, 엄숙한 '진노의 날'이 가하는 단말마의 고통을 겪고 있는 지구를 보여준다. '진노의 날'이란 즉 불타오르는 재 속에서 세계가 녹아 사라지는 날이다. 보스는 아마 성 요한의 「묵시록」에 나오는 종말의 나날에 대한 설명에서 영향을 받았을 수도 있다. 요한 「묵시록」은 15세기 후반에 새로이 인기를 누렸으며, 뒤러는 1496년에서 1497년 사이에 제작한 유명한 「묵시록」 목판화 연작을 그 책의 삽화로 실었다. 중앙 패널을 차지하고 있는 넓은 골짜기는 여호사밧의 골짜기를 나타낼 것이다. 구약에 나오는 여러 차례의 언급(「요엘서」 4장 2절, 12절)에 의하면, 그곳은 속세의 예루살렘 성벽이 배경에서 빛나는 가운데 최후의 심판이 열릴 장소라고 전통적으로 여겨졌던 곳이었다. 어쨌든 세상은 사탄의 군대가 저주받은 자들을 공격하러 몰려나오고 있는 오른쪽 날개의 지옥과 구별하기 힘든 곳이 되었다. 영원한 고통이 시작된 것이다.

신비주의자들의 주장에 의하면 지옥에 빠진 저주받은 자들이 겪는 가장 심한 고통은

자신이 하느님을 영원히 보지 못하리라는 깨달음이라고 한다. 그러나 대부분의 사람들에게 지옥의 고통은 주로 신체적인 것이고 그 정도가 너무 심하기 때문에, 어떤 중세 설교자의 표현에 따르면 이승에서의 고통은 그에 비하면 부드러운 연고처럼 느껴질 것이라고 한다. 보스에게서도 지옥의 고통은 주로 신체적인 것이었다. 저주받은 자들의 창백하고 벌거벗은 몸뚱이는 절단되고 뱀에게 물리고, 이글이글 타오르는 용광로에 불태워지고 악마들의 고문 기구에 갇혀 있다. 고문의 종류는 무한히 다양해 보인다. 중앙 패널에서는 한 남자가 꼬챙이에 꿰여 천천히 돌면서 구워지고 있고, 그 곁에서 배가 불룩한 작고 추악한 괴물이 양념을 바르고 있다. 가까이에는 한 여자 악령이 발치에 있는 달걀과 함께 먹으려고 제물을 햄조각처럼 잘라 프라이팬에 집어넣고 있다. 오른쪽 날개에서는 시커먼 얼굴을 한 괴물이 지휘하는 지옥의 연주회가 열리고 있다.

프라도의 〈테이블 상판〉에 나오는 지옥 장면에서는 각각의 처벌 항목에 치명적 죄악 하나씩이 짝이 맞춰져 있었다. "모든 악덕에는 각기 적절한 응보가 따르게 마련이다." 토마스 아 켐피스는 당시의 일반적 신념을 반영하여 이렇게 말한다. 보스가 〈최후의 심판〉을 그릴 때 이 공식을 일관되게 따랐는지 아닌지는 판정하기 어렵지만, 처벌 가운데 몇 가지는 특정한 죄악과 결부될 수 있다. 따라서 탐욕스러운 자들은 중앙 패널에 있는 어떤 건물 밑에서 거대한 냄비에 끓여지고 있는데, 희미해서 잘 알아보기는 어렵다. 모서리를 돌아가면 악마 두 마리가 통을 들고 뚱뚱한 먹보에게 마시도록 강요하고 있고, 이 수상쩍은 음료는 바로 위 창문 안에 숨어 있는 것에서 흘러 나온다. 지붕 위에 있는 탕녀가 자신의 음부를 휘감고 미끄러져 내려오는 도마뱀 같은 괴물 때문에 괴로워하는 가운데, 음악 악령 두 마리가 세레나데를 연주해주고 있다. 강 건너편 오른쪽 벼랑 위에는 대장장이 악마가 다른 제물을 모루 위에 놓고 망치질하고 있으며, 또 한 제물의 발에는 말발굽처럼 쇠징이 박히고 있다. 이 불운한 영혼들은 분노의 죄를 범한 자들이다.

이런 죄악과 그에 대한 처벌 가운데 몇 가지는 프라도의 〈테이블 상판〉 지옥 장면에 딸린 명문에서 확인할 수 있다. 다른 것들은 중세 동안 꽃을 피웠던 지옥에 대한 전통적인 문헌적 설명에서 볼 수 있다. 이런 설명들은 대개 명부(冥府)를 방문하고 돌아온 사람들이 자신의 모험담을 전해주는 방문기 형식으로 되어 있다. 이 가운데 가장 잘 알려진 목격자의 진술은 물론 단테의 『지옥』편이며, 그 책은 여러 세대에 걸쳐 이탈리아 화가들에게 영향을 미쳤다.

보스가 이런 문헌을 무조건적으로 맹종하지는 않았지만, 잘 알고 있었던 것은 틀림없다. 그 책들이 미친 영향은 구체적인 처벌 방식의 표현뿐만 아니라 지옥의 전체 배치에서도 발견된다. 즉 용광로와 불타는 구덩이, 저주받은 자들이 빠지는 호수와 강 같은 요소들이 거기에 포함되어 있다. 그가 그린 괴물들도 일부는 전통적인 문학적, 시각적 자료에서 가져온 것이다. 분명치는 않지만 어딘지 인간과 닮은 악마, 즉 중앙 패널화의 대장장이 악마가 나오는 장면 같은 것은 그 이전에 그려진 수많은 최후의 심판 그림에서도 등장했다. 바위 위를 기어오르거나 제물들의 치명적인 부위를 물어뜯는 두꺼비, 용, 독사 역시 전통적인 요소들이다.

하지만 보스는 이 어느 정도 관례적인 지옥의 생물군에다 좀더 끔찍한 새로운 종을 도입했다. 그것들은 생김새가 너무나 복잡하여 정확하게 설명하기가 불가능할 정도였다. 대부분은 인간과 동물의 요소가 한데 합쳐진 모습들이고, 때로는 생물이 아닌 물건들이 합쳐지기도 한다. 중앙 패널화에서 거대한 칼의 운반을 도와주는 새처럼 생긴 괴

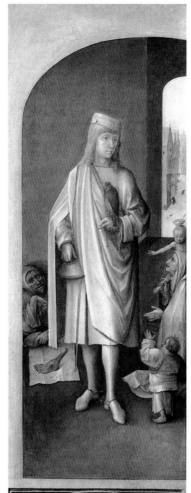

성 바보 St Bavo
〈최후의 심판〉의 오른쪽 날개 바깥면,
패널에 그리자유, 167×60cm
빈, 건축미술 아카데미

물도 이런 부류에 속한다. 그의 몸뚱이에는 물고기 꼬리와 인간의 다리 두 개가 달려, 항아리 한 쌍을 마치 신발처럼 신고 있다. 오른쪽으로는 뒤집힌 바구니가 철갑이 입혀진 주먹에 칼을 쥔 채 달려가고 있고, 잘려진 머리는 땅딸막한 팔다리로 돌아다니고 있다. 또 다른 것들은 어둠 속에 번쩍이는 몸통과 팔다리를 갖고 있다. 악기를 불면서 자기 다리와 엉덩이 쪽으로 찔러 넣고 있는 몇 마리의 악마들은 단테가 만난 방귀 뀌는 악마를 연상시킨다(『지옥』편, 21장 139절).

레오나르도 다빈치가 생애 말년에 만들었다고 전해지는 용조차도 보스가 그린 미끄러져 내리는 공포만큼 끔찍하지는 않았을 것이다. 또 바로 우리 눈앞에서 괴물들이 변신하는 듯이 보이게 함으로써, 보스는 하느님이 명한 자연의 법칙이 혼돈 속에서 와해된 상태인 중세적 지옥 개념을 효과적으로 표현하고 있다.

그러나 아무리 애써봐도 우리가 보스의 지옥 그림을 보고 느끼는 기분이 그의 동시대인들의 기분과 같을 수는 없다. 그들은 『턴데일의 환영』 및 그와 비슷한 문학작품, 또는 수많은 설교를 통해 저주받은 자들의 상태가 어떤 것인지 잘 알고 있었기에, 적어도 상상 속에서라도 극도의 뜨거움과 차가움을 번갈아 느꼈을 것이고, 도처에서 피어오르는 탁한 악취와 연기에 숨이 막혔을 것이다. 그들은 악마들의 위협과 고함소리, 무엇보다도 고문당하는 자들의 비명을 들었을 것이다. "슬프도다, 슬프도다, 우리에게 슬픔이 있을진저! 이브의 가장 죄스럽고 사악한 아들들이여!" 저주받은 자들은 중세의 설교와 책에서 이렇게 울부짖는다. 보스의 제물들 가운데 일부는 그들의 절망감을 똑똑히 표현하고 있다. 오른쪽 날개에서 텐트 아래 한데 몰려 비명을 지르고 있는 영혼들이 그런 예이다. 다른 사람들은 멍하게 앞을 바라보고 있지만, 그렇다고 그들이 고통을 느끼지 못하는 마비 상태라고 생각하지는 말아야 할 것이다. 중세인들은 이를 달리 해석했다. 저주받은 자들의 고통은 가장 심한 상태로 지속될 뿐만 아니라, 끔찍하게 몸이 잘려나간 영혼들도 끝없이 다시 원래대로 회복되므로 고통이 또 다시 새롭게 시작되는 것이다. 이 과정은 일시적인 것이 아니라 영원히 계속된다.

빈 삼면제단화에는 누구도 빠져나갈 수 없는, 인간의 역사에 종말을 고하는 사건인 최후의 심판이 그려져 있다. 그러나 『턴데일의 환영』과 보스에게 영향을 준 그밖의 다른 자료들에는 저주받은 자들에 대한 고문이 미래의 불특정한 언젠가 일어날 일이라기보다는 현재, 연옥에서 일어나고 있는 것으로 묘사되어 있다. 그런 묘사에는 개개 영혼에 대한 개별심판, 즉 각 개인이 죽자마자 즉시 받아야 하는 응보에 대한 믿음이 반영되어 있다. 자신의 공과에 따라 그는 고문 또는 축복의 장소로 옮겨지며, 그곳에서 최후의 심판을 기다린다. 카르투지오 수도회의 데니스가 『하느님의 개별심판에 대한 문답』에서 논한 이 교리는 중세 후반에 널리 퍼졌고, 알베르 샤틀레*는 디르크 보우츠가 이 책에서 영감을 얻어 2면제단화를 그렸음을 밝혀냈다. 또 이 2면제단화는 보스가 그린 네 점의 패널화, 즉 베네치아 도제 궁에 소장되어 있는 〈낙원〉〈지옥〉이라 불리는 패널화의 모델이 되었다(40, 41쪽).

사람들은 이 패널화들이 한때 최후의 심판 제단화의 양 날개였다고 추정했지만, 실제로는 개별 심판에따른 상과 벌을 나타내는 독립된 작품일 가능성이 더 크다. 이 그림들은 두껍게 덧칠된 물감과 거무스름한 니스 때문에 훼손되었으며, 이것을 보스의 작품으로 판정하지 않는 평론가들도 있다. 그렇기는 하지만 이런 구성이 보스가 아닌 다른 사람의 솜씨라고 보기도 힘들다. 〈낙원〉 패널화 가운데 왼쪽 패널은 구원받은 자들이

* A Châtelet, "Sur un Jugement Dernier de Dieric Bouts", *Nederlands Kunsthistorisch Jaarboek*, XVI(1965), 17-42.

낙원 Paradise
삼면제단화 〈최후의 심판〉의 왼쪽 날개
패널에 유화, 167.7 × 60cm
빈, 건축미술 아카데미

지옥 Hell
삼면제단화 〈최후의 심판〉의 오른쪽 날개
패널에 유화, 167 × 60cm
빈, 건축미술 아카데미

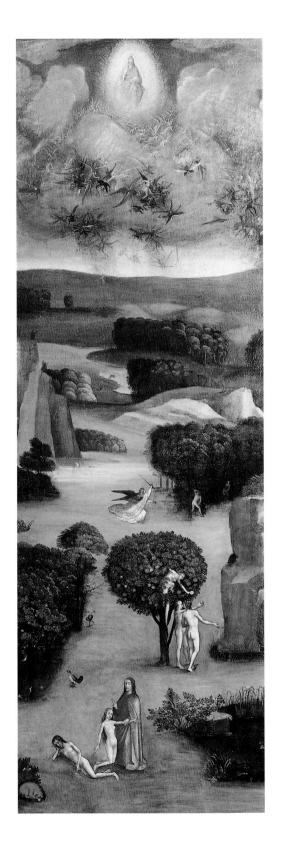
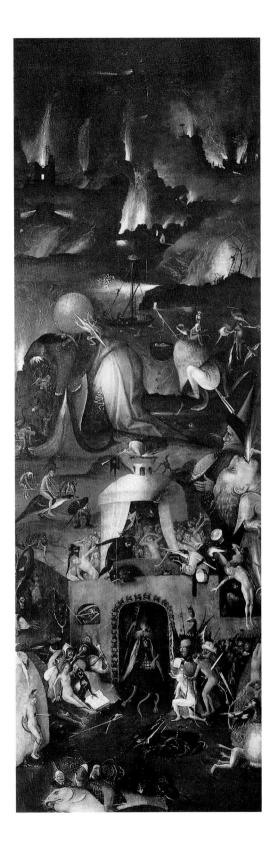

천사의 인도를 받아 언덕 위에서 생명의 샘이 솟아오르고 있는 풍경으로 들어가는 것을 묘사한다. 이곳은 지상의 낙원이며, 구원받은 이들이 하느님 앞에 나가는 것을 허락받기 전에 마지막 남은 죄의 때를 씻어내는 일종의 중간 단계이다. 이미 한 무리의 영혼이 기대감에 차서 위쪽을 올려다보고 있다. 『턴데일의 환영』에는 이와 비슷한 정원 여러 곳이 묘사되어 있으며, 당시의 많은 신비극들에도 천국 바로 아래 위치한 지상의 낙원이 등장한다. 사람들은 흔히 이곳을 지상에 여전히 남아 있긴 하지만 인간이 갈 수 없는 먼 산에 있다고 믿었던 에덴 동산과 동일시 했다. 보스와 보우츠가 지상의 낙원을 가파르게 경사진 지형에 위치한 것으로 그린 것도 아마 이 믿음의 영향 탓일 것이다.

보스의 그림은 보우츠의 〈지상의 낙원〉과 구성면에서 거의 흡사하다. 중요한 차이는 오직 하나뿐이다. 보우츠는 구원받은 이가 실제로 하늘에 있는 천국으로 들어가는 것을 묘사한 반면, 보스는 같은 장면을 세속 지향적인 보우츠가 따라올 수 없는 솜씨로 천상의 기쁨에 대한 환상을 표현한 별도의 패널화에서 다루었다. 육체의 마지막 껍질을 벗어버린 구원받은 영혼들은 한밤중에 천사들의 인도 없이도 위쪽으로 떠오른다. 그들은 황홀하게 갈망하는 눈길로 머리 위의 어둠을 뚫고 쏟아져 내려오는 거대한 빛을 바라본다. 경계를 구분하는 선이 뚜렷하게 그어진 이 깔때기 모양의 빛은 아마 당시 점성술의 12궁도로부터 많은 영향을 받았을 것이다. 하지만 보스의 손을 거치면서 12궁도는 축복받은 자들을—지상에서라면 영적으로 고양된 드문 순간에만 경험하던—하느님과 영혼의 최종적이고 영원한 합일로 이끄는 빛나는 통로가 된다. "여기서는 환희와 갈망으로 심장이 열린다. 또 모든 혈관이 크게 벌어지며, 영혼의 모든 힘이 준비를 갖춘다." 로이스브룩은 이렇게 말한다. 수소는 전율과 황홀경에 사로잡힌 영혼이 제9천을 지나 '코엘룸 엠프리움(coelum empyreum)', 즉 이글이글 빛나는 천국으로 이끌리고, 그곳에서 측정할 수 없고 모든 곳에 편재하는 고정 불변의, 더럽혀질 수 없는 밝음을 바라보며, 또 하느님의 꾸밈없는 무한한 유일성과 깊은 심연으로 빠져드는 모습을 묘사한다. 중세의 신비주의자들은 그런 시적인 언어를 써서 '하나님의 영광의 시현(Beatific Vision)'을 표현하려고 애썼지만, 보스 이전에는 어떤 화가도 그에 걸맞은 위력을 가진 시각적 형체를 부여하지 못했다.

축복받은 자들이 '코엘룸 엠프리움'으로 승천하는 것은 세 번째 패널에 그려진 저주받은 자들의 지옥 구덩이로의 하강과 짝을 이룬다. 보스는 이 주제에 대한 보우츠의 해석을 따랐지만, 여기서도 자신이 모델로 삼은 그림의 단조로운 이미지를 바꾸었다. 어둠 속에 내던져진 저주받은 자들은 악마들에게 붙잡혀 바위 틈새로 분출되는 지옥불의 불꽃에 그슬린다. 마지막 패널인 연옥에서는 바위산이 불타는 하늘을 향해 불꽃을 내뿜으며, 영혼들은 아래쪽 물가에 모여 불을 피하려고 절망적으로 애쓰고 있다. 고문이 모두 육체적인 것만은 아니다. 영혼 하나는 박쥐 날개를 단 악마가 자신을 잡아당기는 것도 모르는 채 생각에 빠진 듯한 자세로 물가에 앉아있는데, 마치 회한에 사로잡힌 것 같다. 지옥도 천국과 마찬가지로 신비주의자들이 말한 영적인 의미로 해석되었다.

보스는 도저히 말로 표현할 수 없는 신성함이라는 개념을 표현하기 위해 헤르트헨 토트 신트 얀스 및 16세기 초기의 위대한 독일 대가들과 비슷한 방식으로 빛을 처리했다. 로테르담에 소장되어 있는 헤르트헨의 매력적인 소품인 〈성모와 아기 예수〉에서는 깨알만한 천상의 음악가들이 아기 예수에 대한 사랑의 열정으로 불타올라 하얗게 빛난다. 알브레히트 알트도르퍼가 1513년경에 그린 〈그리스도의 탄생〉의 마술 같은 빛과,

최후의 심판 Last Judgement
삼면제단화 〈최후의 심판〉의 중앙 패널,
패널에 유화, 163.7 × 127cm
빈, 건축미술 아카데미

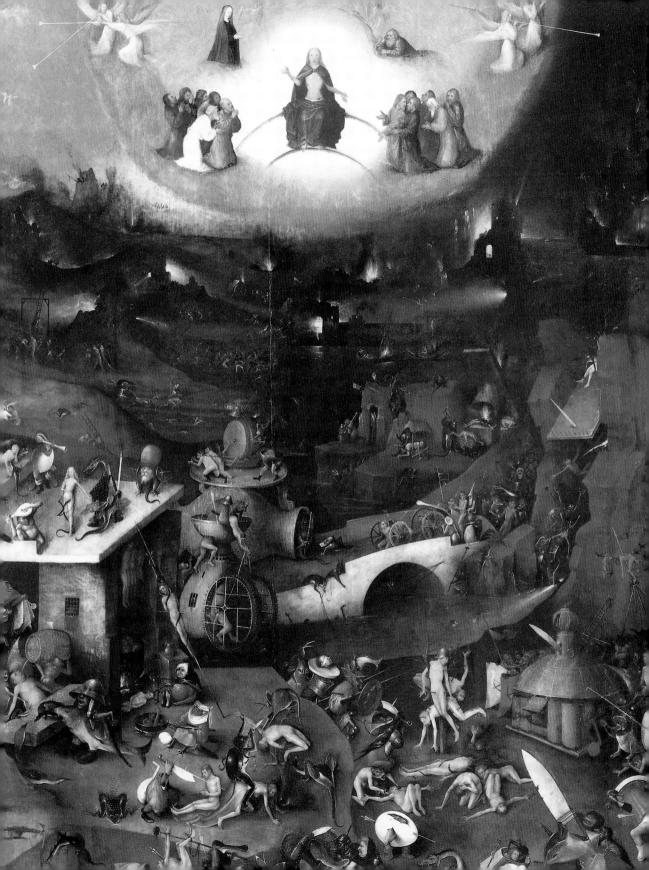

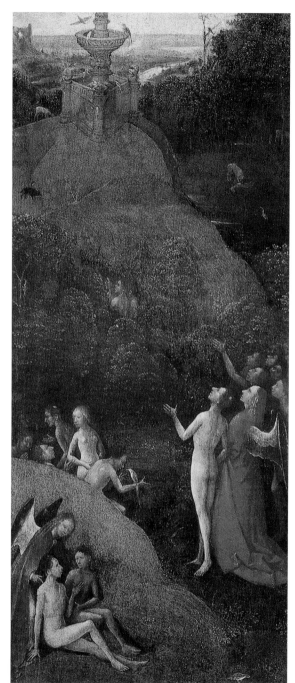

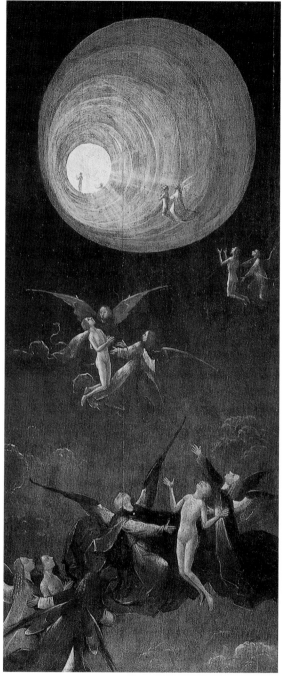

지상의 낙원 Terrestrial Paradise
축복받은 이들의 승천 Ascent of the Blessed
〈낙원〉의 양쪽 패널
패널에 유화, 각각 86.5 × 39.5cm
베네치아, 두칼레 궁

대략 보스가 죽을 때쯤 마티아스 그뤼네발트가 완성한 이젠하임 제단화의 크리스마스 패널화에 그려진 천사의 환희 역시 그에 못지 않게 황홀하다. 베네치아에 소장되어 있는 양면짜리 〈지옥〉 패널화는 보스의 작품 가운데서도 이미지를 간명하고 단순하게 표현했다는 점에서 독특하다. 다른 그림들에서 보스는 지옥의 광경을 끝도 없이 다양하게

보여준다. 보스의 것으로 추정되는 충분한 근거가 있는 몇 장의 드로잉에는 다양한 형태의 수많은 괴물들이 등장하는데, 그들 중 어느 하나도 똑같은 모양은 없다(50~51쪽). 괴기스럽게 웃고 있는 머리에서 다리가 삐져나오고, 방광 같은 외설적인 형체에 주둥이와 다리가 달려 있다. 어떤 괴물들은 온통 머리 또는 엉덩이로만 되어 있다. 보스는

저주받은 자들의 전락 Fall of the Damned
지옥 Hell
〈지옥〉의 양쪽 패널
패널에 유화, 각각 86.5×39.5cm
베네치아, 두칼레 궁

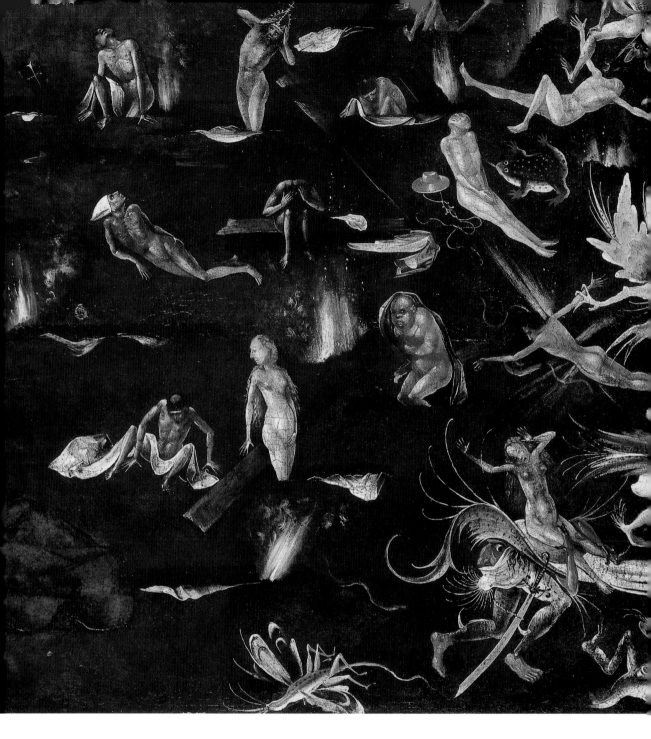

최후의 심판 (단편)
Last Judgement
패널에 유화, 60×114cm
뮌헨, 알테 피나코테크

나이가 들수록 이런 괴물을 더 많이 다루었으며, 비자연적이고 괴기스러운 형체에 더욱 매료되었다. 뒤러는 1496년에 태어난 다리가 여덟 개 달린 돼지를 판화로 기록하여 후세에 남겼다. 또 제바스티안 브란트는 괴물이나 그 비슷한 기이한 생물이 실제로 태어난 일들을 기록한 목판화집을 출판하기도 했다. 이런 것들은 흔히 죄에 물든 인류를 처

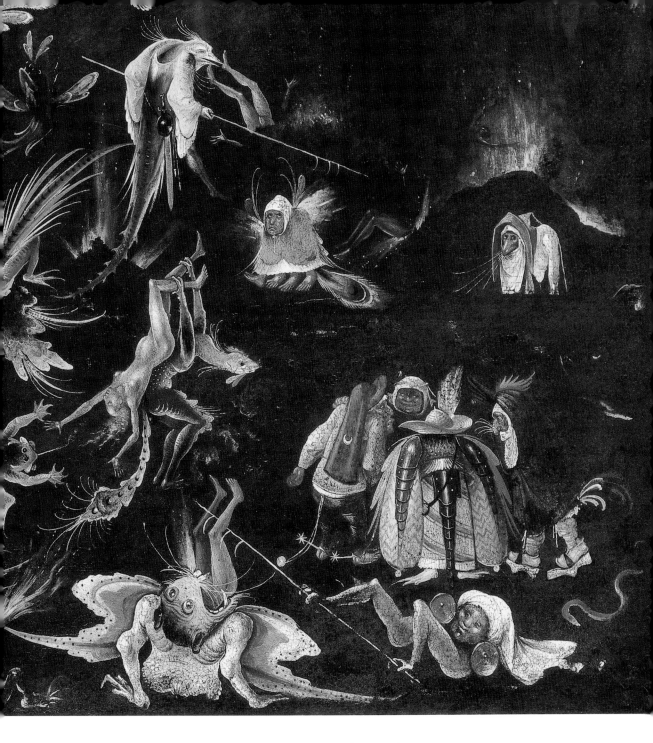

벌하기 위해 곧 닥쳐올 재앙을 알리는 하느님의 전조로 해석되었다. 하지만 보스는 더
이상 중세의 도덕주의자가 아니라, 빠르고 안정적인 붓 또는 펜 스케치를 통해 새로운
형체를 만들어내는 데에서 스스로 신에 비견되는 예술가였다. 그가 만들어낸 새로운 형
체들은, 뒤에 예술적 천재성의 결실을 묘사하면서 뒤러가 말했듯이 "이제까지 그 누구

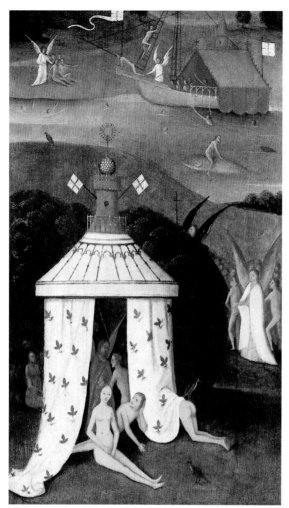

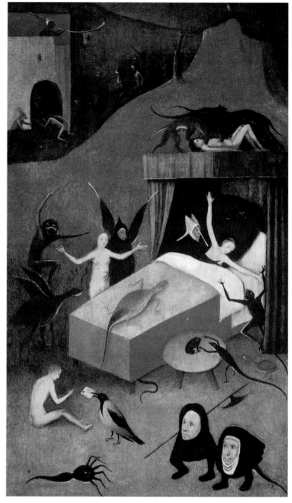

낙원 Paradise
〈최후의 심판〉의 단편
패널에 유화, 33.9 × 20cm
뉴욕, 개인 소장

신에게 버림받은 자의 죽음
Death of the Reprobate
〈최후의 심판〉의 단편
패널에 유화, 34.6 × 21.2cm
뉴욕, 개인 소장

든 본 적도, 상상한 적도 없었다".

심하게 파손되어 조각만 남아 있는 뮌헨 〈최후의 심판〉(42~43쪽)에서도 이런 태도
가 똑같이 현저하게 나타난다. 이 그림은 간혹 1504년에 미남자 필립이 주문한 제단화
의 일부로 간주되기도 했지만 그보다는 좀 뒤에, 아마 보스가 말년 무렵에 그렸을 것이
다. 왼쪽 아래편 구석에 어떤 형체의 유일하게 남은 일부인 휘장 한 조각이 보이는데,
그 형체는 이 그림 조각에 등장하는 다른 형체들보다 틀림없이 훨씬 더 컸을 것으로 짐
작된다. 아마 그것은 본느에 소장된 로히르 반 데르 웨이덴의 삼면제단화에 나오는 것
과 같은, 영혼들을 평가하고 있는 특대 크기의 성 미카엘이었을 것이다. 휘장의 오른쪽
과 그 뒤편을 보면 부활한 자들이 서서히 무덤에서 나오고 있으며, 그들 가운데는 머리
장식으로 보아 왕 한 명과 성직자 여러 명도 있다. 그들 주위에는 어둠을 배경으로 빛나
는 섬세한 날개와 기다란 수술, 더듬이를 가진 괴물들이 돌아다닌다. 이 보석 같은, 우
아하게 빛나는 존재들이 저주받은 자들에 대한 고문을 맡고 있다는 사실을 기억하기란
쉽지 않다. 이번에 한해서 지옥은 미적인 기쁨이 되었다.

죄악의 승리

전통적인 최후의 심판 장면은 대개 부활한 이들이 구원받은 편과 저주받은 편으로 대략 같은 수로 나뉘는 광경을 재현한다. 하느님의 법정에서 인류가 겪을 미래에 대한 이 전망은 빈 삼면제단화에 그려진 종말에 대한 우울한 해석과 비교하면 거의 경박하다 할 정도로 낙관적이다. 보스에게서 죄악과 어리석음은 인류가 처한 보편적인 여건이며, 지옥은 그 공통의 운명이다. 인간에 대한 이 지극히 비관적인 견해는 다른 삼면제단화에서 더욱 발전된 형태로 나타났다. 〈건초 수레〉와 〈지상의 환락의 정원〉이 그것인데, 둘 다 그려진 시기는 빈의 〈최후의 심판〉보다 늦게 보이지만 구성 면에서는 관련이 있다.

〈건초 수레〉 삼면제단화는 두 가지 버전으로 전해지는데, 각각 엘 에스코리알 (48~49쪽, 62쪽)과 마드리드의 프라도(46쪽)에 소장되어 있다. 둘 다 보존 상태가 열악하여 대대적 복원작업을 거쳤으며, 어느 편이 원본인지에 대한 논란이 있다. 그러나 어느 쪽이든 우리가 다루게 될 날개 바깥면은 공방의 누군가가 서투른 솜씨로 그렸다고밖에 볼 수 없다. 왼편 안쪽 날개에는 빈 〈최후의 심판〉에서와 마찬가지로 천지창조와 인간의 타락(이야기의 순서는 앞쪽에서 뒤쪽으로 거꾸로 나아간다) 및 반역천사들의 추방이 그려져 있는 한편, 오른편 날개는 지옥의 광경들로 채워져 있다. 그러나 중앙 패널에는 새로운 형상이 나타난다. 거대한 건초 수레가 넓은 풍경을 가로지르고, 그 뒤에는 황제와 (알렉산데르 6세로 확인된) 교황을 포함하여 이승에서 위대했던 자들이 말을 타고 뒤따르고 있다. 하층 계급— 농민, 시민들, 수녀와 성직자들 —은 마차에서 건초를 빼돌리거나 자기들끼리 다투고 있다. 〈테이블 상판〉의 주제들이 변주되는 가운데, 그림 위쪽의 금빛 후광 속에서 그리스도가 체념한 듯한 태도로 이 광란을 지켜보고 있다. 그러나 건초 수레 위에 앉아 기도를 드리고 있는 천사 외에는 아무도 그리스도의 존재를 알아차리지 못한다. 무엇보다도 악마들이 이 마차를 지옥과 저주를 향해 끌고 있다는 사실을 알아차린 사람도 아무도 없다.

이 이상한 수레를 보면 브란트의 『바보들의 배』에서 등장했던 배가 연상된다. 하지만 보스의 마차에 가득 실린 건초는 그저 단순히 사람들을 곧바로 지옥으로 실어가는 수단이 아니다. 건초 더미는 사실 유혹에 약한 인간의 특정한 면모를 나타내는데, 건초는 전통적으로 그런 의미를 상징했다. 1470년경 네덜란드에서 불리던 노래에는 하느님이 인간을 위해 지상의 훌륭한 것들을 건초 더미처럼 쌓아올렸지만, 사람들은 저마다 그 더미를 혼자서 독차지하려 했다는 내용이 담겨 있다. 다른 한편으로 건초란 값이 싼 것이니 현세의 모든 소득이 하잘것없음을 상징하기도 한다. 이것이 1550년 이후 플랑드르에서 만들어진 여러 판화에 등장한 건초 수레의 알레고리적 의미임은 분명하다. 건초 수레는 1563년 안트웨르펜에서 벌어진 종교 행진에도 등장했다. 당시의 설명에 의하면 '기만적'이라는 이름이 붙은 악마가 그 수레를 끌었으며, 온갖 종류의 사람들이 수

지옥의 여러 장면 Scenes in Hell
펜과 비스터, 16.3×17.6cm
베를린, 국립 미술관, 동판화 전시실

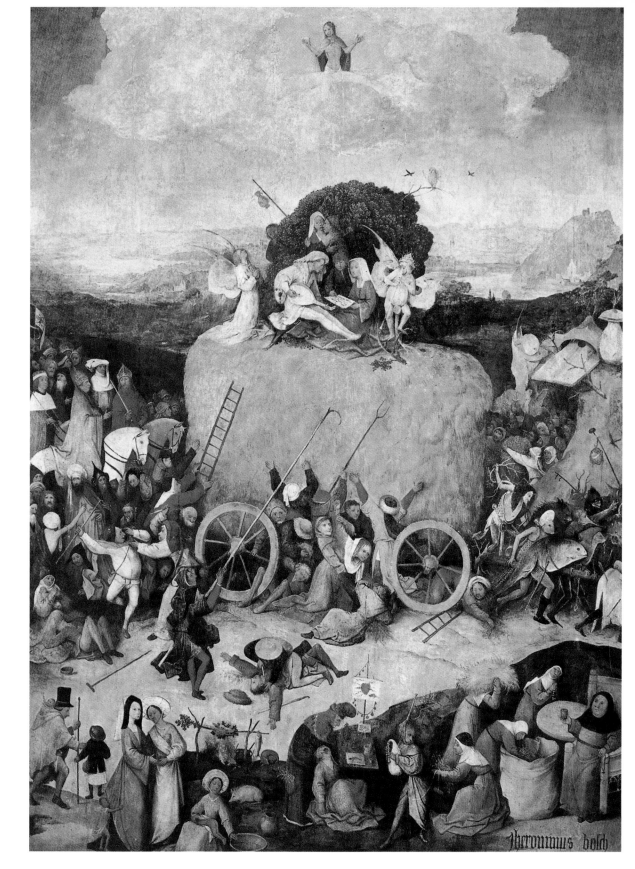

레를 뒤따르면서 세상의 소유란 '모두 건초'임을 보여주려는 듯이 건초를 들쑤셨다고 한다. "결국 그것은 모두 건초일 뿐"이라는 말은 당시 유행하던 노래의 가사였다.

이런 건초 수레들은 모두 보스가 죽은 뒤 몇 년 지나 나타났는데, 아마 거의 틀림없이 〈건초 수레〉 삼면제단화에서 영감을 얻었겠지만, 후기 작품들도 같은 의미를 지닌다고 보아도 좋을 것이다. 1563년의 건초 수레가 축제용 수레였다는 사실에서 일부 학자들은 보스가 거꾸로 그와 비슷한 수레에서 영향을 받았으리라고 추측하기도 했다. 물론 그럴 가능성도 있지만, 수많은 수행원을 거느리는 그의 건초 수레 그림의 보편적 화면 배치는 우화적인 행진, 특히 15세기와 16세기에 만들어진 수많은 태피스트리와 판화에 등장하는 장면인 프란체스코 페트라르카의 〈승리〉를 연상시킨다. 보스는 죄악의 승리를 주제로 작업할 때 이런 사례들을 염두에 두고 있었을 수도 있다.

그러므로 〈테이블 상판〉처럼 〈건초 수레〉는 하느님의 율법에는 전혀 관심도 기울이지 않으며, 그가 예비해둔 자신들의 운명을 까맣게 잊어버리고 죄악에 굴복한 인류를 보여준다. 그러나 이 장면에서 보스는 치명적 죄악 가운데 하나에 집중한다. 현세적 소득에 대한 탐욕이 그것인데, 그 하위 범주들은 선과 악에 대한 옛 안내서들에서처럼, 이웃한 다른 대죄를 나타내는 형상들을 통해 매우 상세해진다. 1279년에 로랑 갈루스가 『왕의 꿈』에서 경고했듯이 탐욕은 불화와 폭력, 나아가서는 살인으로 이어지는데, 이 모든 악덕은 수레 앞의 빈 공간에 여실히 묘사되어 있다. 왕자와 고위 성직자들이 이런 분쟁과는 거리를 두고서 수레 뒤를 고분고분하게 따르고 있는 것은, 건초 수레가 이미 그들 것이기 때문일 것이다. 그들은 자만심이라는 죄를 짓고 있는 것이다. 탐욕 역시 사람들로 하여금 속이고 사기를 치도록 만든다. 왼쪽 아래편에서 높은 모자를 쓰고 옆에 아이 하나를 데리고 있는 남자는 아마 가짜 거지임에 틀림없다. 즉 드길빌이 쓴 『인간의 생애의 순례』에 나오는 늙은 탐욕자가 뒷배를 보아주던 사람들처럼 말이다. 가운데의 가짜 의사는 제물들에게 그럴듯한 인상을 주려고 탁자 위에 진료 차트와 항아리를 진열해놓았다. 그의 허리춤에 찬 돈주머니는 나쁜 짓으로 얻은 소득을 암시하는 건초로 불룩하다. 오른쪽 아래편에는 수녀 몇 사람이 건초를 커다란 자루에 담고 있으며, 앉아서 그들을 감독하는 수도사의 뚱뚱한 허리는 그의 탐식 성향을 알려준다.

다른 몇몇 그룹들의 의미는 분명치 않은데, 건초더미 꼭대기에 연인들이 있다는 점도 의아하게 느껴질 수 있다. 그들이 육욕의 죄악을 나타낸다는 것은 〈테이블 상판〉에 나오는 이와 비슷한 인물들에서도 알 수 있지만, 육체의 환락을 추구하다보면 지상의 재화를 모으기보다는 낭비하게 된다는 반론이 제기될 수도 있다. 덤불 속에서 키스하고 있는 촌스러운 커플과 더 우아한 차림으로 음악을 연주하는 무리 사이에는 계급적 구별이 느껴지기도 한다. 그들의 음악은 분명히 육체를 위한 것이며, 가까이에서 뭔가 음탕한 콧노래를 부르고 있는 악마는 이미 그들의 관심을 왼쪽에서 기도하고 있는 천사로부터 빼앗아갔다. 그런 세부 묘사들은 탐욕의 승리라는 보스의 기본 주제를 강화해주는 효과가 있다. 또 건초 수레라는 이미지 자체도 또 다른 은유적 기능을 발휘한다. 16세기 당시에 건초는 거짓과 기만이라는 또 다른 의미도 갖고 있었고, 누군가와 함께 '건초 마차를 끈다'는 말은 즉 그를 조롱하거나 속인다는 뜻이었다. 1563년의 행진에서 건초 수레를 끌던 악마의 이름이 '기만적'이었다는 것, 그리고 수레 꼭대기에 앉아 음악을 연주하는 악마가 전통적으로 거짓을 뜻하는 푸른색이었다는 것을 볼 때, 건초 더미의 전체 의미는 분명해진다. 지상의 재화와 명예는 아무런 근본적 가치도 없을 뿐만 아니라, 사

건초 수레 Haywain
삼면제단화의 중앙 패널, 패널에 유화,
135×100cm
마드리드, 프라도 미술관

48/49쪽
건초 수레 (삼면제단화) Haywain (Triptych)
패널에 유화, 147×232cm
엘 에스코리알, 산로렌초 수도원

왼쪽날개 낙원 Paradise, 147×66cm

오른쪽날개 지옥 Hell, 147×66cm

중앙 패널 건초 수레 Haywain, 140×100cm

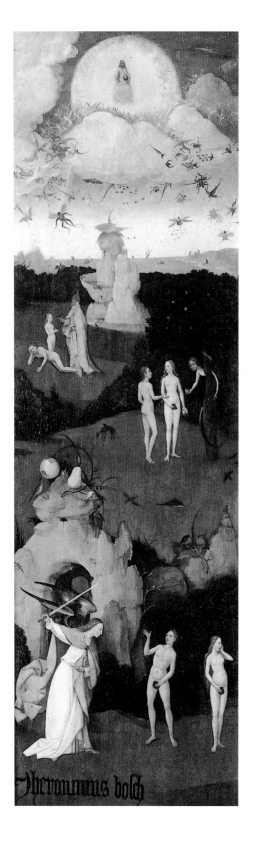

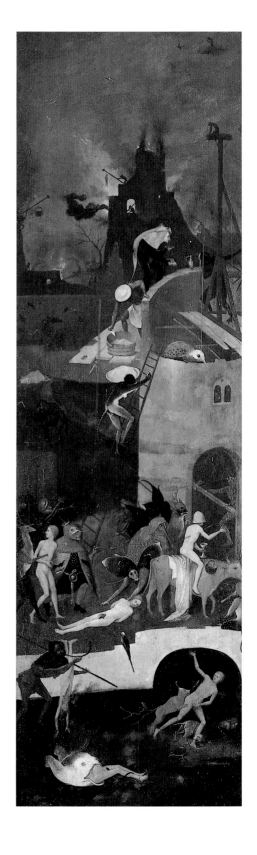

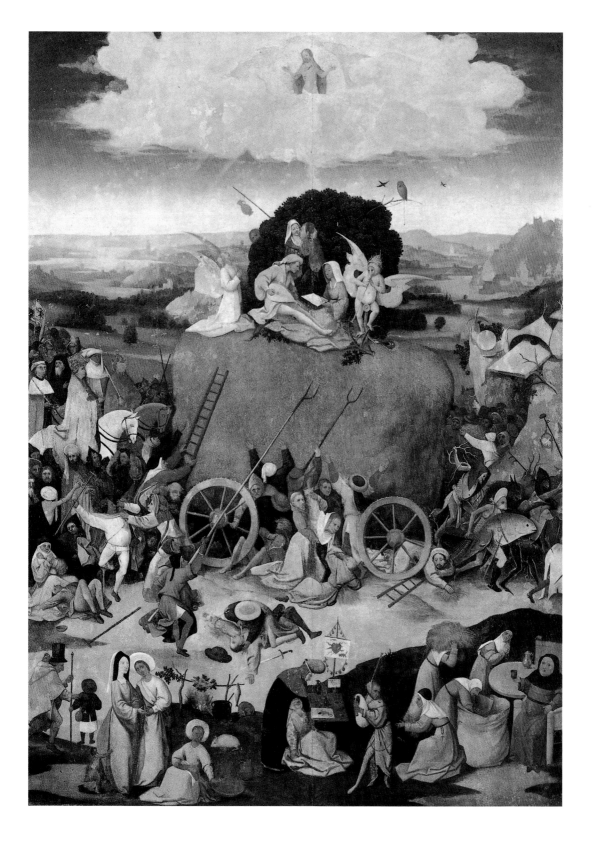

괴물 습작 Studies of Monsters
펜과 비스터, 31.8×21cm
옥스퍼드, 애슈몰리언 박물관

탄과 그의 군대가 인간을 파멸로 꾀어내는 미끼로 사용하는 것들이다.

구성 면에서 〈건초 수레〉의 오른쪽 날개에 그려진 지옥도는 빈 〈최후의 심판〉의 광범위한 파노라마와 베네치아 〈지옥〉 패널화의 기념비적인 단순성의 중간 지점에 위치한다. 전경을 지배하는 것은 새로운 모티프, 즉 세밀한 주변 묘사를 통해 건설 과정을 말해주고 있는 원형의 탑이지만, 화염을 배경으로 검은 윤곽을 보이면서 우뚝 솟아 있는 퇴락한 폐허와 그 아래 호수에서 가망없는 싸움을 벌이고 있는 저주받은 영혼들은 역시 〈지옥〉 패널화를 연상시킨다. 악령 하나가 위쪽 비계에 있는 악령 석공에게 갖다줄 새 모르타르 반죽을 들고 사다리를 오르고 있다. 또 다른 검은 피부의 악령은 도르래를 써서 마루 버팀대를 들어올린다. 이 열띤 활동이 무엇을 뜻하는지는 분명하지 않다. 중세 때 그려진 지옥도에서도 탑은 얼마든지 볼 수 있지만, 악마들은 대개 그런 건설 작업에 참여하기에는 제물들을 고문하느라 너무 바쁘다. 그러나 성 그레고리우스는 환상 속의 천국에서 황금 벽돌로 지어진 집들을 보았다고 전하는데, 그 벽돌 하나하나가 모두 지상에서 누군가가 행한 자선 행위를 나타내며, 선한 영혼들을 받아들이기 위한 것이라고 한다. 보스는 아마 이런 천상의 건물에 대응할 만한 지옥의 건물을 그렸던 것 같다. 그런 건물의 건축 석재는 자선이 아니라 탐욕일 것이다. 시귀엔자가 1605년에 그린 〈건초 수레〉 삼면제단화를 설명하면서, 탑은 지옥에 떨어지는 자들을 모두 수용하기 위해 지어지는 것이라고 말한 것도 이와 비슷한 생각이었다. 탑을 짓는 재료는 '저주받은 자들의 비참한 영혼'이다. 한편, 보스의 탑이 악명 높은 바벨탑의 패러디일 수도 있다. 사람들은 바벨탑을 지어 천국의 문으로 쳐들어가려 했다. 그렇다면 이 그림은 자만심의 상징이 될 것이다. 반역천사를 추락케 한 것이 바로 자만심이며, 중앙 패널에서 건초 수레를 뒤따르는 현세의 왕자와 고위 성직자들 및 그들의 수행원들도 자만심의 사례이다.

다른 징벌들 역시 중앙 패널에 그려진 죄악들과 결부될 수 있다. 지옥 탑에 이르는 다리 위에는 한 무리의 악마들이 벌거벗은 채 소에 올라타 있는 불쌍한 영혼을 괴롭히고 있다. 이 운 나쁜 인물은 아마 지옥에 갔을 때 생전에 자기 이웃의 가축 한 마리를 훔친 벌로 암소 한 마리를 끌고 좁은 다리를 지나가야 했던 턴데일의 환영에서 따왔을 것이다. 다리 위에서 그는 교회에서 도둑질하거나 그밖의 다른 신성모독 행위를 한 사람들을 만났는데, 이런 환영은 보스가 성찬식 컵을 쥐고 있는 인물을 그리게 된 힌트가 되었을 법하다. 바닥에서 두꺼비에게 성기를 먹히고 있는 남자는 호색한의 운명을 겪고 있으며, 전경에서는 탐욕이 물고기 같이 생긴 괴물에게 적절한 벌을 받고 있다. 그 남자의 위로는 왼쪽에서 사냥꾼 악마가 뿔피리를 불고 있으며, 그의 인간 사냥감은 토끼처럼 내장이 삐져나온 채 장대에 거꾸로 매달려 있다. 개 몇 마리가 주인보다 앞서 달려와 다리 밑에서 한 커플을 물어뜯고 있다.

그로부터 초래되는 효과는 복잡하지만, 〈건초 수레〉의 기본적인 의미는 상대적으로 단순하다. 16세기에 건초가 어떤 은유적 의미로 쓰였는지 우리가 전혀 알지 못한다 하더라도, 보스가 인간 본성의 불쾌한 면모에 대해 언급하고 있다는 사실은 쉽게 파악할 수 있다. 하지만 〈지상의 환락의 정원〉, 또는 〈지상의 낙원〉 등 다양한 이름으로 알려져 있는 삼면제단화(54~55쪽)의 경우는 사정이 다르다.

처음 봤을 때 중앙 패널은 보스의 작품에서 보기 힘든 목가적 풍경을 보여주는 것 같다. 넓은 공원 같은 풍경에 가득 찬 수많은 나체 남녀들이 거대한 과일을 베어 먹고 있으며, 새와 동물과 어울리고 물에서 장난치며, 부끄럼도 없이 갖가지 호색한 놀이에 공

공연히 탐닉하고 있다. 말 탄 남자들 무리가 처녀들만 들어가 있는 중앙부의 못 주위를 회전목마처럼 돌고 있으며, 몇몇 형체들이 섬세한 날개를 달고 하늘로 날아오른다. 이 삼면제단화는 보스가 그린 대부분의 대형 제단화보다 잘 보존되어 있으며, 중앙 패널의 무사태평한 분위기는 밝고 균일한 조명, 그림자가 없이 밝고 채도가 높은 색채를 사용함으로써 더욱 고조된다. 정원에 있는 사람들의 창백한 몸뚱이는 군데군데 박혀 있는 검은 피부의 사람들로 인해 더욱 강조되어, 풀과 낙엽을 배경으로 피어 있는 희귀한 꽃처럼 빛난다. 배경부의 호수에 밝게 칠해진 분수와 누각들 뒤로는 멀리서 언덕의 부드러운 선이 녹아들어와 사라진다. 작은 인체와 크고 비현실적인 채소는 중세의 장식품처럼 해롭지 않아 보이는데, 말할 것도 없이 그런 장식품에서 이런 묘사의 힌트를 얻었을 것이다. 또 이 그림 앞에 서 있으면 나체의 연인들이 "식물처럼 순진하게, 평온한 정원에서 동식물과 하나가 되어 평화롭게 놀고 있으며, 그들을 고무하는 관능성도 순수한 기쁨, 순수한 축복으로 보인다"는 프랭거의 주장에 동의하지 않기가 힘들어진다. 사실 우리는 헤시오도스가 묘사한 황금시대, 인간과 짐승이 평화롭게 함께 살며, 노동하지 않아도 땅에서는 과일이 풍성하게 열리던 세계의 유년 시절을 보고 있는지도 모른다. 현대적인 용어로 표현한다면, 보스의 정원은 일종의 우주적 러브호텔처럼 보인다.

그렇다 하더라도 보스가 순진무구한 관능성을 신성화하기 위해 이 나체 연인들 무리를 그렸다는 주장은 반박을 받아 마땅하다. 20세기의 사람들은 성적 행위를 인간적 상태의 정상적 부분으로 받아들일 수 있게 되었지만 중세인들은 이를 거의 언제나 인간이 천사의 지위에서 전락했다는 증거로, 기껏해야 필요악이며 최악의 경우에는 치명적인 죄악으로 받아들였다. 보스와 그의 후원자들이 이 견해에 전적으로 동조했다는 사실은, 그의 다른 작품들에서 연인이 등장하는 맥락을 통해 우리도 물론 알고 있다. 또 그의 정원이 건초 수레처럼 에덴과 지옥 사이에, 죄의 기원과 그에 대한 징벌 사이에 위치해 있다는 사실로써도 이는 확인된다. 따라서 〈건초 수레〉가 현세적 소득이나 탐욕을 묘사한 것처럼 〈지상의 환락의 정원〉 또한 관능적 삶을 묘사하며, 더 구체적으로 말한다면 육욕이라는 치명적 죄악을 묘사한다.

이 죄악의 다양한 면모는 직설적으로 표현되어 있다. 왼쪽 아래편의 거품 속에 갇혀 있는 커플, 또는 그 가까이에서 조개 껍질 안에 숨겨져 있는 한 쌍이 그런 예이다. 다른 인물들은 변태적인 연애 행위를 보여주는데, 예를 들어 물속에 거꾸로 뛰어들면서 자신의 치부를 손으로 가리는 남자나, 오른쪽 아래편에서 자기 짝의 엉덩이에 꽃을 찔러 넣고 있는 젊은이가 그렇다. 그러나 이런 아주 명백한 표현들뿐만 아니라, 은유적 또는 상징적인 표현에도 육욕적 삶이 암시되어 있다. 예를 들자면 풍경에서 아주 뚜렷하게 두드러져 보이는 딸기는 아마 육체적 쾌락이 허상임을 상징할 것이다. 시귀엔자가 "딸기의 허영과 영광과 덧없는 맛, 또는 스쳐 지나가도 향기를 거의 맡을 수 없는 딸기풀"에 대해 말하면서 내린 결론이 바로 이것이었다. 딸기는 〈건초 수레〉의 건초에 상응한다.

〈지상의 환락의 정원〉 삼면제단화를 신중하게 연구한 디르크 박스*는 옛날 네덜란드 문학에 대한 해박한 지식으로 중앙 패널에 그려진 수많은 형체들—과일과 동물들, 배경에 있는 이국적인 광물성 구조물들—이 보스가 살던 시절의 대중가요와 격언, 속어로부터 힌트를 얻은 에로틱한 상징물임을 밝혀냈다. 예를 들면 정원에 있는 연인들이 베어 먹거나 들고 있는 많은 과일들은 성기의 은유이며, 전경의 두 군데에 등장하는 물고기는 옛 네덜란드 속담에서 남근의 상징으로 쓰인다. 오른쪽 중간 부분에서 과일을

괴물 습작
Studies of Monsters
펜과 비스터, 31.8×21cm
옥스퍼드, 애슈몰리언 박물관

* Dirk Bax, *Beschrijving en poging tot verklaring van het Tuin der onkuisheiddrieluik van Jeroen Bosch, gevolgd door kritiek op Fraenger*, Amsterdam, 1956.

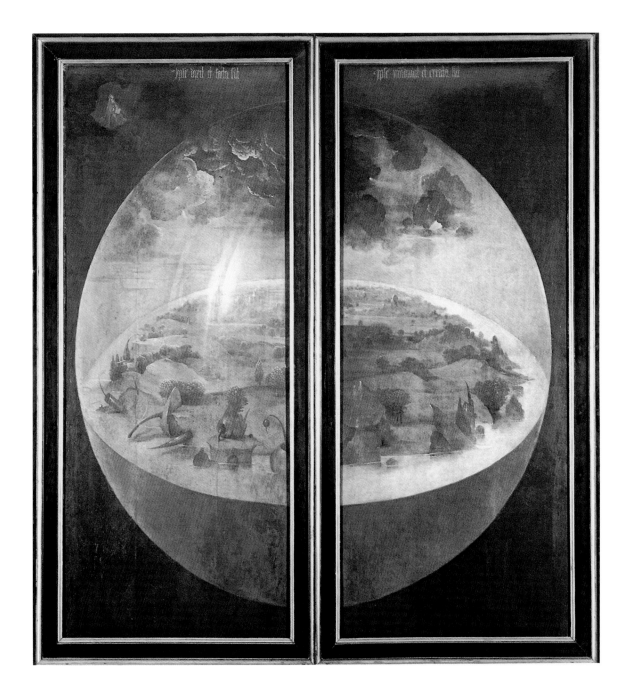

천지 창조 Creation of the World
〈지상의 환락의 정원〉삼면제단화의 날개 바깥면,
패널에 그리자유, 220×195cm
마드리드, 프라도 미술관

따고 있는 남녀 젊은이 무리 역시 에로틱한 함의를 품고 있다. '과일(혹은 꽃)을 딴다'는 것은 성행위를 지칭하는 완곡어법이었다. 아마 가장 흥미로운 것은 몇 사람이 기어 들어가 있는 크고 속이 빈 과일과 껍질들일 것이다. 박스는 이것들이 중세 네덜란드어의 말장난인 'schel' 또는 'schil'이라고 본다. 이는 과일의 '껍질'을 말하기도 하고, 말다툼 또는 '논쟁'을 의미하기도 한다. 따라서 'schel' 안에 있다는 것은 상대와 싸운다는 뜻이며, 그보다는 즐거운 사랑의 싸움도 거기에 포함된다. 뿐만 아니라 텅 빈 껍질 자체

는 무가치함을 의미한다. 죄의 상징으로서 보스가 이보다 더 적절한 것을 고를 수는 없었을 것이다. 어쨌든 아담의 타락을 가져온 것도 과일이었으니 말이다.

무엇보다도 보스가 육욕적 환락의 이미지를 거대한 공원이나 정원 같은 풍경으로 구상했다는 것이 중요하다. 정원은 여러 세기에 걸쳐 연인이나 사랑의 행위를 위한 무대 역할을 해왔다. 중세의 가장 유명한 사랑의 정원은 13세기의 우의적 장시인 『장미 이야기』에 묘사된 정원이다. 네덜란드어를 포함한 여러 나라 언어로 번역된 이 이야기 역시 그 이후의 문학과 미술에서 수많은 모방작품이 만들어지는 계기가 되었다. 이런 사랑의 정원에는 보스 시대의 수많은 태피스트리와 판화가 그렇듯이 예외 없이 아름다운 꽃과 달콤하게 지저귀는 새들, 그리고 한가운데의 분수 주위를 함께 거닐거나 노래하는 연인들이 나온다. 보스도 이 전통에 익숙해 있었다는 데는 의심의 여지가 없다. 그의 조수인 알라르트 뒤 하멜이 만든 판화에는 간략한 형태의 사랑의 정원이 등장하며, 보스 자신도 예전 작품인 프라도의 〈테이블 상판〉에서 육욕의 이미지를 그릴 때 이와 비슷한 요소를 채택한 바 있다. 당연히 〈지상의 환락의 정원〉에서는 이에 관한 전통적 도상학이 훨씬 더 많이 도입되었으며, 배경에 있는 호수를 지배하는 분수와 누각들이 그런 예이다. 신기하게 만들어진 이들 반짝이는 형체들은 사실 '사랑의 정원'을 다룬 수많은 문학 작품에서 묘사된 황금과 산호와 수정, 기타 여러 희귀한 재료들로 만들어진 분수나 건물들에 비해 별로 더 환상적이지는 않다.

〈지상의 환락의 정원〉이 이런 식으로 전통적인 사랑의 정원에 많은 부분을 빚지고 있기는 하지만, 전통적인 정원에 나오는 인물들은 보통 훨씬 더 신중하게 행동한다. 그들 가운데 나체로 돌아다니거나 물속에서 정사를 벌이는 사람은 거의 없다. 그럼에도 불구하고 사랑이나 정사 행위와 물의 연관성은 보스 시대에는 확고하게 자리를 굳히고 있었다. 『월별 노동』에서 사랑의 시간인 5월은 연인들이 욕조에서 포옹하고 있는 모습으로 묘사되어 있다. 심지어는 젊음의 분수(혹은 못)의 그림조차 살짝 비틀어진 에로틱한 내용으로 묘사되곤 한다. 보스의 그림에서 회춘한 사람은 아무도 없으니 엄밀하게 말하자면 그가 젊음의 샘물을 그린 것은 아니지만, 이런 샘물 또는 이와 비슷한 판화들이 〈지상의 환락의 정원〉에 등장하는 야외 물놀이에 힌트를 주었을 법하다.

〈지상의 환락의 정원〉이 보여주는 사랑의 정원과 비너스의 목욕이라는 두 가지 주제 외에, 세 번째의 주요 주제가 추가될 수 있다. 배경의 호수에서는 다들 혼욕을 하고 있지만, 중간 부분에서는 남녀가 신중하게 격리되어 있다. 원형의 못에는 여성들만 들어가고, 남자들은 갖가지 종류의 동물에 올라탄 채 그 주위를 돌고 있다. 동물 위에서 재주를 넘는 등 곡예에 가까운 기수들의 익살은 그들이 여자들 때문에 흥분했음을 시사하며, 여자 한 명은 이미 물 밖으로 나오고 있다. 당연히 이를 통해 보스가 보여주는 것은 남자와 여자들 간의 성적 이끌림이다. 못과 기마행렬이 정원의 중앙부를 차지하고 있는 것도 무의미한 배치가 아니며, 그것은 연못 밖에서 벌어지는 행위의 근원이자 시작 단계인 것이다. 그런 문제에서 여성에게 그다지 정중하지 않은 중세 도덕주의자들의 생각으로는, 남자를 죄악과 간음으로 끌고 들어가는 것은 이브의 전철을 밟은 여자였다. 여자의 힘은 흔히 남성 숭배자들의 원 한가운데에 여자를 놓아두는 배치로 표현되곤 한다. 하지만 보스의 그림에서 남자들은 춤추는 대신에 동물들을 타고 있다. 동물은 전통적으로 인간의 저열하거나 동물적인 욕구를 상징하며, 의인화된 죄악의 형상이 흔히 갖가지 짐승들에게 붙여져왔다. 어쨌든 승마 행위는 성행위의 은유로 흔히 채택되곤 했다.

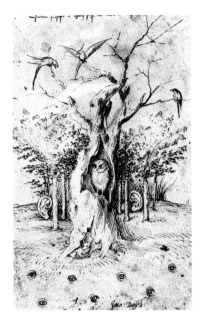

귀 달린 숲과 눈 달린 들판
The Hearing Forest and the Seeing Field
펜과 비스터, 20.2×12.7cm
베를린, 국립 미술관, 동판화 전시실

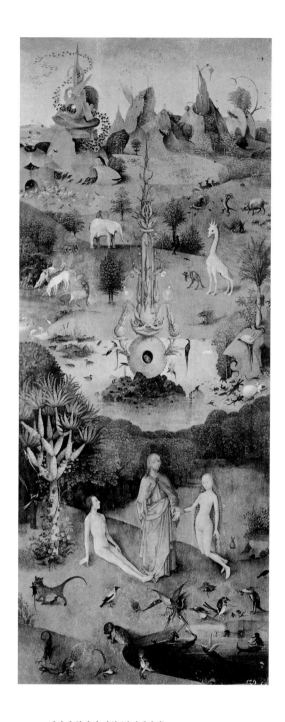

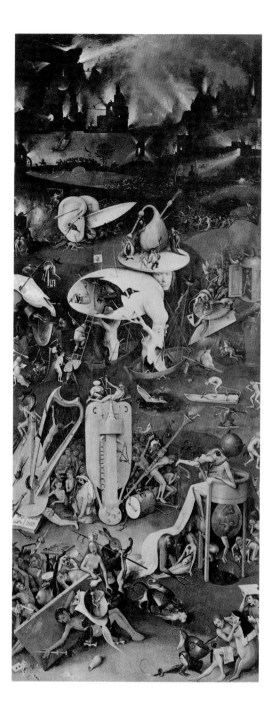

지상의 환락의 정원 (삼면제단화)
Garden of Earthly Delights (Triptych)
패널에 유화, 220×389cm
마드리드, 프라도 미술관

왼쪽 날개
낙원(에덴 동산) Paradise (Garden of Eden),
220×97cm

오른쪽 날개
지옥 Hell,
220×97cm

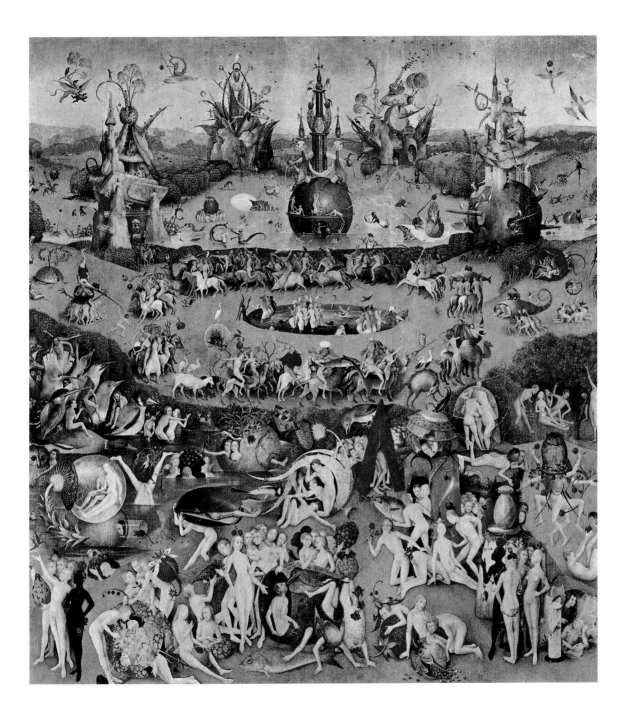

죽음의 머리를 등껍질에
달고 있는 거북과 날개 달린 악령
Tortoise with Death's Head on its Carapace and
winged Demon
펜과 비스터, 16.4×11.6cm
베를린, 국립 미술관, 동판화 전시실

그리하여 브란트가 인간의 어리석음에 대한 자신의 비난을 통합하는 수단으로 배를 선택했듯이, 보스는 관능적 쾌락의 이미지를 그리기 위해 중세의 여러 가지 에로틱한 주제들을 사랑의 정원이라는 틀 속에서 융합시켰다. 하지만 육욕을 상징적으로 나타내기 위해 전통적인 사랑의 정원 이미지를 활용한 것이 보스만은 아니다. 『신국론』에는 고대 로마에서 벌어지던 음탕한 관행에 대한 성 아우구스티누스의 비난이 흔히 나체로 정원에서 춤추는 광경을 그린 삽화와 함께 실려 있다.

결론적으로, 〈지상의 환락의 정원〉이 뜻하는 바는 보스의 다른 도덕주의적 주제들과 상충하지 않는다. 『바보들의 배』, 〈수전노의 죽음〉, 〈건초 수레〉가 그렇듯이, 이 그림 역시 인간의 어리석음을 비추어볼 수 있는 거울이 되어준다. 그럼에도 불구하고 이 그림을 보면 이 방종한 연인들이 육욕이라는 치명적 죄악에 대해 유죄라는 사실을 받아들이기가 여전히 힘들 수도 있다. 프랭거처럼 우리도 보스가 그토록 시각적으로 즐거운 형태와 색채로 그림을 그린 것을 보면 자신이 그린 내용을 비난하려는 의사가 있었을 리없다는 반론을 제기할 수 있을 것이다. 그러나 중세 때의 사람은 물질적 아름다움에 대해 더욱 의심스러워했다. 그는 죄악이라는 것은 가장 유혹적인 면모를 띠고 나타나며, 그 육체적 매력과 즐거운 감각 배후에는 대개 죽음과 저주가 웅크리고 있다고 배웠다. 간단히 말해서 가시적 세계는 보스 시대에 인기 있던 작은 상아제 조각상들, 즉 앞면에는 풍만한 여성 누드나 포옹하고 있는 연인들이 조각되어 있지만 그 뒷면에는 썩어가는 시체가 새겨져 있는 조각상들과 다를 바 없다는 것이다. 다른 말로 하면, 보스가 우리에게 보여주려는 것은 덧없는 아름다움에 홀려 인간들이 파멸과 저주로 빠져드는 거짓된 낙원이다. 이는 중세 문학에서 흔히 사용되던 모티프이다. 예를 들면 비너스 언덕의 전설에서 탄호이저가 갇힌 채 영혼을 위협받던 사랑의 지하왕국에서도 그런 예를 만날 수 있다. 장 드 묑은 『장미 이야기』에 제2부를 추가하면서 장미의 정원을 공공연히, 또 부정적으로 하늘의 진정한 정원과 비교했다. 하늘의 정원은 영원하지만, 연인들의 정원에서 "춤은 마침내 종국을 맞고, 춤추던 사람들은 쓰러진다". 죽음이 모든 이를 기다리고 있으므로 모든 것이 무너져서 폐허가 될 것이다. 쾌락의 정원을 그린 16세기 그림들은 자신들 뒤를 따라다니고 있는 죽음을 알아차리지 못한 채 즐거운 시간을 보내는 연인들을 통해 흔히 이와 비슷한 사상을 표현하고 있었다.

이 유서 깊은 주제에 대한 보스의 그림으로 돌아가자면, 박스는 정원 오른쪽 아래편 모서리의 동굴 입구에서 눈에 띄는 털북숭이 커플이 에덴에서 추방된 이후의 아담과 이브라고 주장했는데, 전거가 불확실한 기록에 의하면 그들은 동굴을 거처로 삼고 동물 가죽을 걸쳤다고 한다. 아담 뒤에 있는 남자의 머리는 홍수가 지나간 뒤 다시 한번 인류의 선조가 된 노아이다. 사실 〈지상의 환락의 정원〉이 가진 전체적 함의는 우리가 에덴 동산 및 이 삼면제단화의 다른 장면들까지 고려할 때 비로소 이해된다.

세계 창조의 장면은 날개 바깥면에, 약한 색조의 회색과 녹회색으로 그려져 있다(52쪽). 창조주는 왼쪽 위편 모서리의 구름이 갈라진 곳에서 모습을 드러낸다. 거의 동시대에 그려진 시스티나 천장화에서 미켈란젤로는 하느님을 원초적 혼돈을 재료로 삼아 자신의 손으로 형체를 빚어내는 일종의 초인적인 조각가로 표현했다. 이에 비해 보스는 하느님이 말씀을 통해 세계를 만들어낸다는, 좀더 전통적인 기독교적 개념을 따랐다. 그는 수동적으로 보좌에 앉아 책을 한 권 들고 있으며, 「시편」 33장 9절에서 따온 신성한 '명령'이 위쪽의 명문에 기록되어 있다. "말씀 한마디에 모든 것이 생기고, 한마디 명

령에 제자리를 굳혔다." 날개 중앙부에서 빛이 어둠과 분리되고, 빛의 영역 속에서 물이 창공을 위아래로 나눈다. 어두운 비구름이 아래의 혼탁한 물에서 서서히 솟아오르는 마른 육지 위로 모여들고 있다. 그 습한 지표 위에는 나무들이 이미 돋아나고 있으며, 그와 함께 안쪽 패널의 이국적인 식물들을 예견케 해주는 반은 식물이고 반은 광물질인 신기한 생물들도 자란다. 이것이 창조 세 번째 날의 지구의 모습이다.

왼쪽 날개의 반대쪽 면에서는 회색빛이 물러나고 찬란한 색채가 등장하며, 창조의 후반 사흘이 완수된다. 땅과 물은 각각의 생물체들을 만들어냈으며, 그 가운데는 기린, 코끼리, 또 유니콘 같은 아주 신기한 동물들도 있다. 중앙에는 생명의 샘이 솟아나는데, 그것은 섬세하게 조각된 고딕식 성당과 비슷한 모양의 높고 가느다란 장밋빛 구조물이다. 바닥에 있는 진흙 속에서 반짝이는 보석이나 신기한 동물들은 인도에 대한 중세인들의 서술들을 반영하는 것으로 여겨진다. 서구인들은 아마 알렉산더 대왕 이후 인도의 여러 놀라운 면모에 매료되었을 것이며, 대중은 잃어버린 에덴 동산이 그곳에 있다고 믿었다.

이 대홍수 이전 풍경의 전경에서 우리는 〈건초 수레〉에 등장하는 아담과 이브의 유혹과 추방이 아니라, 그들과 하느님의 합일을 본다. 하느님은 이브의 손을 잡고 갓 잠에서 깨어나 자신의 갈비뼈에서 만들어진 피조물을 놀라움과 기대에 찬 눈초리로 바라보고 있는 아담에게 데리고 간다. 하느님 자신도 날개 바깥면에 그려진 흰 수염이 난 모습보다 훨씬 더 젊어 보이며, 삼위일체의 두 번째 인격이자, 사람이 된 하느님의 말씀(「요한복음」 1장 14절)인 그리스도의 모습으로 하느님을 나타낸다. 젊은 하느님이 아담과 이브를 결혼시킨다는 발상은 15세기의 네덜란드 문헌에 자주 등장하며, 그가 「창세기」 1장 28절에 나오는 말씀으로 그들을 축복하는 순간을 묘사한다. "자식을 낳고 번성하여 온 땅에 퍼져서 땅을 정복하여라. 바다의 고기와 공중의 새와 땅 위를 돌아다니는 모든 짐승을 부려라." '자식을 낳고 번성'하라는 하느님의 지시는 나중에 노아에게도 내려진 것인데, 중간의 패널에서 벌어지고 있는 것 같은 종류의 방종한 행위에 탐닉하라는 명령으로 추정될 수 있을 것이다. 하지만 중세인들은 이와 다르게 생각했을 가능성도 있다. 타락 이전의 아담과 이브는 육욕 없이, 오로지 자식을 낳을 목적으로만 성교를 했을 것이다. 그러나 타락 이후에는 이 모든 상황이 바뀌었다. 실제로 많은 사람들은 금단의 과일을 먹은 뒤 최초로 저질러진 죄악이 육욕이었다고 믿었다. 이런 생각은 16세기 초반에 아담의 타락을 에로틱하게 그린 그림들에 반영되어 있다.

이런 측면에서 볼 때 중앙 패널에 그려진 정원에 어린아이가 한 명도 없다는 것은 의미심장하다. 그곳에 있는 사람들은 지상을 장악하기는커녕, 실제로는 거대한 새들과 과일에게 압도당하고 있다. 따라서 이 정원은 신이 아담과 이브에게 내린 명령의 완수가 아니라, 그 실패를 보여준다. 인간은 거짓 낙원 때문에 진정한 낙원을 버린 것이다. 그는 육욕의 샘물을 마시려고 생명의 샘을 떠났다. 육욕의 샘물 『장미 이야기』에 나오는 정원의 샘처럼 마시는 이를 중독시켜 죽음에 이르게 한다.

환락의 정원에서 꾸는 에로틱한 꿈은 오른쪽 날개에 그려진 악몽 같은 현실에 자리를 내주고 물러난다. 그것은 보스가 그린 것 중에서도 가장 지독한 지옥 환상이다. 건물이 그저 불타오르는 것이 아니라 혼탁한 배경 속에서 폭발하고 있으며, 타오르는 불이 물에 비쳐 물도 피처럼 보인다. 전경에서 토끼 한 마리가 막대기에 꿰여 피가 철철 흐르는 제물을 들고 가고 있는데, 이는 보스의 다른 지옥 장면들에서도 볼 수 있는 모티프지만 여기서는 그 피가 마치 화약이 폭발하는 듯이 제물의 배에서 분출하고 있다. 지옥의

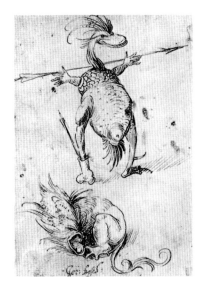

두 괴물 Two Monsters
펜과 비스터, 16.4×11.6cm
베를린, 국립 미술관, 동판화 전시실

올빼미 둥지 Nest of Owls
펜과 비스터, 14×19.6cm
로테르담, 보이만스 반 뵈닝겐 미술관

혼돈은 이렇게 사냥감이 거꾸로 사냥꾼이 되는 과정에서 잘 표현된다. 지옥에서는 세상의 모든 정상적인 관계들이 뒤집힌다. 별 해롭지 않은 일상적 사물들이 괴물처럼 거대하게 부풀어 올라 고문도구로 사용되는 광경은 이런 의미를 더욱 극적으로 전달한다. 그것들은 중앙 패널에 그려진 거대한 과일이나 새들과 대조를 이룬다. 벌거벗은 사람 하나가 악마의 손으로 류트의 목에 매달려져 있다. 또 다른 나체 인물은 하프의 현에 절망적으로 휘감겨 있다. 세 번째 영혼은 거대한 나팔의 목에 거꾸로 쑤셔 박혀 있다. 중경에 있는 얼어붙은 호수에서는 비정상적으로 큰 스케이트를 신은 남자가 불안정하게 균형을 잡으면서 자기 앞에 있는 구멍으로 곧장 향하고 있는데, 그 구멍에는 이미 한 동료가 얼음물에 빠져 허우적대고 있다. 이 삽화는 정말 위태로운 상황을 나타내는, 'to skate on thin ice'라는 말과 유사한 의미의 옛 네덜란드 표현을 반영하고 있다. 조금 위쪽에서는 한 무리의 제물이 불타는 등불 속으로 밀어 넣어져 마치 나방처럼 타 없어지게 될 것이며, 그 반대쪽에서는 또 하나의 영혼이 문 열쇠 손잡이에 대롱대롱 매달려 있다. 뒤쪽에서는 거대한 귀 한 쌍이 마치 지옥 군대의 탱크처럼 전진하면서 커다란 칼로 그 제물들을 처단하고 있다. 칼에 새겨진 M자는 보스의 다른 그림들에 나오는 칼에서도 볼 수 있는데, 예전에는 그가 특별히 싫어했던 어떤 칼 제조업자의 직인을 나타낸다고 생각해왔지만, 그보다는 '세계(Mundus)', 혹은 일부 중세 예언에 따르면 이 글자로 시작하는 이름을 가진 적그리스도를 가리키는 것일 가능성이 더 크다.

에덴 동산이 그려진 날개에서 생명의 샘이 차지하던 위치를 점하고 있는 지옥 장면의 초점은 이른바 나무인간이다. 그의 달걀 모양 몸통에는 썩어가는 나무 줄기 한 쌍이 딸려 있고, 그 줄기 끝에는 마치 신발을 신은 것처럼 배가 한 척씩 붙어 있다. 뒤쪽은 1/4쯤이 떨어져나가, 그 속에 지옥 풍의 술집 광경이 드러나 보인다. 머리 위에는 커다란 원반이 얹혀 있고, 그 위에서 악마와 제물들이 거대한 백파이프 주위를 걸어다니고 있다. 그의 얼굴은, 반쯤은 동경하는 듯한 표정으로, 자신의 몸뚱이가 분해되는 것을 한쪽 어깨 너머로 바라보고 있다. 이보다 느낌은 덜 강렬하지만 이와 비슷한 나무인간의 스케치가 현재 빈의 알베르티나 미술관에 소장된 보스의 드로잉 화첩에 실려 있다(6쪽). 수수께끼 같기도 하고 심지어는 비극적으로도 보이는 이 형체의 의미는 아직 만족스럽게 해석되지 못했지만, 보스가 만들어낸 형상들 가운데서도 이처럼 변하기 쉽고 덧없는 꿈의 성격을 잘 일깨워주는 것은 달리 없다.

이와 대조적으로 오른쪽 아래편에 있는 새 머리 달린 괴물은 훨씬 견고한 느낌을 준다. 그는 저주받은 영혼들을 게걸스럽게 삼켜서는 바로 투명한 요강에 그것들을 배설하고, 영혼들은 거기서 아래쪽 구덩이로 떨어진다. 이것을 보면 『턴데일의 환영』에서 이와 비슷한 방법으로 호색한 성직자의 영혼을 소화하는 괴물이 연상된다. 구덩이 주변에서는 다른 죄악들도 확인할 수 있다. 게으른 인간은 잠든 사이에 악령들에게 시달리고, 먹보는 자기가 먹은 음식을 토해내야 하며, 교만한 부인은 악마의 등판을 거울로 삼아 자신의 매력을 찬탄하도록 강요당한다. 사람들은 육욕이 탐욕과 마찬가지로 다른 치명적 죄악을 유발한다고 여겼다. 사실 에덴 동산에서 저질러진 최초의 죄라는 점에서, 육욕은 흔히 다른 모든 죄악들의 여왕이자 기원으로 간주되곤 했다. 따라서 우리는 〈지상의 환락의 정원〉 중 지옥에서 육욕 이외의 다른 죄악들이 처벌받는 것을 보고 일부 학자들처럼 놀랄 필요는 없다. 나무인간의 오른쪽에서 사냥개들에게 끌려온 기사는 아마 틀림없이 분노의 죄악을 저질렀을 것이며, 〈건초 수레〉에서 소에 걸터앉아 있던 나체 인물처럼

새 머리 달린 괴물 Bird-headed Monster
〈지상의 환락의 정원〉의 왼쪽 날개의 상세도,
마드리드, 프라도 미술관

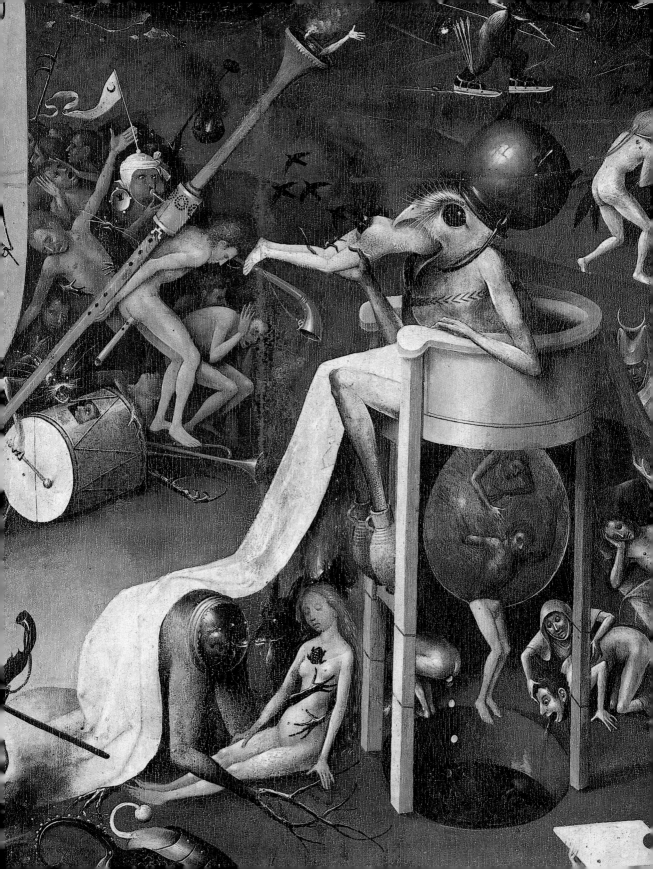

철갑 장갑을 낀 손에 성배를 들고 있는 것으로 보아 신성모독에 해당될 수도 있다. 오른쪽에서 소란을 벌이는 무리는 도박 및 술집들과 관련된 무절제 때문에 시달리고 있다.

그러나 육욕에 대한 언급도 없지 않다. 그에 대한 처벌은 오른쪽 아래편 구석에서 이뤄지고 있다. 요염한 암퇘지가 함께 온 남자를 설득하여 무릎에 놓인 법률 서류에 서명하게 만들려고 애쓰고 있는데, 그 암퇘지가 수녀의 두건을 쓰고 있는 것을 보면 그 남자는 수도사인 것 같다. 그 곁에는 갑옷 입은 괴물이 부리에 잉크병을 매단 채 기다리고 있다. 육욕은 또한 전경 왼쪽에 있는 비정상적인 크기의 악기와 합창의 주제이기도 하다. 나무인간의 머리 위에 있는 백파이프와 마찬가지로 이런 장면들은 술집에 죽치고서 호색적인 노래로 사람들을 간음하도록 선동하는 순회연주자들에 대한 비난으로 해석되어 왔다. 하지만 악기 자체가 에로틱한 함의를 띠는 경우도 많다. 브란트가 멍청이의 악기라 부른 백파이프 역시 남성 생식기의 표시로 간주되었으며, 류트를 연주한다는 것은 정사를 벌인다는 뜻이었다. 뿐만 아니라 중세의 도덕주의자들은 흔히 육욕을 '육체의 음악'이라 부르곤 했는데, 프라도의 〈테이블 상판〉에서 연인들에게 세레나데를 들려주던 주둥이가 긴 연주자에도 이런 개념이 반영되어 있다. 그것은 신성한 질서가 이루는 조화와 대비되는 불협적인 음악이다. 헤르트헨이 그린 천사들의 연주회와 보스의 음악이 만들어내는 가파른 불협화음은 얼마나 판이한가. 삶에서의 일시적 즐거움을 줄 뿐이던 악기들이, 이제 보스의 그림에서는 영원한 고통을 주는 것이 되어버렸다.

〈지상의 환락의 정원〉은 보스가 도덕주의적 화가로서 절정의 기량을 발휘하는 순간을 보여준다. 그가 그린 다른 어떤 작품들도 똑같은 사고의 복잡함을 이토록 생생한 이미지로 보여주지 않는다. 무엇보다도 바로 그 사실이 우리가 이 삼면제단화를 보스의 화가 경력에서 상당히 후기, 1500년보다 훨씬 더 늦은 시기의 것으로 볼 정당한 이유가 되는 것이다. 그 설교조의 메시지, 인간을 죄악에 굴복된 존재로 묘사하는 점에서 〈지상의 환락의 정원〉은 틀림없이 중세에 속한다. 마찬가지로 역사 전체를 포괄하는 그 도상학적 설계는 은연중에 우리가 고딕 성당의 정면 조각이나 당시의 신비극 연작들에서 보는 것과 동일한 보편성에 대한 충동을 드러낸다. 한편으로 이 그림에는 오직 소수의 감상자들만이 진정으로 이해할 수 있는 높은 독창성과 난해한 알레고리에 대한 르네상스적 취향도 반영되어 있다. 이런 측면에서 〈지상의 환락의 정원〉은 예를 들면 보티첼리의 〈프리마베라〉라든가, 알브레히트 뒤러의 〈멜랑콜리아〉와 비교될 수 있다.

비록 삼면제단화라는 형식이 네덜란드 제단화의 오랜 전통이긴 했지만, 〈지상의 환락의 정원〉과 〈건초 수레〉의 주제로 볼 때 이 그림들은 애당초 교회나 수도원을 위해 그린 것은 아닌 듯하다. 그보다 우리는 보티첼리가 그랬던 것처럼 보스의 알레고리도 세속의 후원자들을 위해 그린 것이 아니었을까 추측해볼 충분한 근거가 있다. 즉 〈지상의 환락의 정원〉이 열렬한 예술품 수집가이던 나사우의 헨드리크 3세의 소유였다는 것이다. 보스가 죽은 직후인 1517년에 브뤼셀에 있는 헨드리크의 궁전을 방문한 이탈리아인 안토니오 데 베아티스는 그곳에서 지금 우리가 논의 중인 삼면제단화임에 틀림없는 그림을 보았고, 그에 대한 묘사를 남겼다. 이보다 더 이전에도, 부르고뉴의 귀족들은 보스의 작품을 많이 사들였다. 브뤼셀과 말리네에 있는 플랑드르의 수사학자와 궁정인 그룹은 난해하고도 현학적인 알레고리를 좋아했는데, 그런 알레고리는 16세기 초반에 만들어진 수많은 플랑드르산 태피스트리에서 볼 수 있듯이 대개 설교조였다. 이들이 왜 그토록 보스의 그림을 좋아했는지 이해하는 것은 그리 어렵지 않다.

거지들 Beggars
펜과 비스터, 28.5 × 20.5cm
빈, 알베르티나 미술관
(대 피테르 브뢰헬의 것으로 추정되기도 함)

인생의 순례

　〈건초 마차〉와 〈지상의 환락의 정원〉은 인간이 숙적인 현세와 육체, 악마의 덫에 걸린 모습을 보여준다. 이승에서 인간의 영혼이 처한 위태로운 상황은 조금 다른 줄거리로 〈건초 수레〉 삼면제단화의 바깥 패널들(62쪽)에서 다시 등장한다. 삼면제단화의 다른 패널들에 비해 그림 수준이 떨어지는 것으로 보아 이 패널들은 아마 공방 조수들의 손으로 완성된 듯하다. 하지만 그 구성은 분명 보스가 설계했을 것이다.

　전경은 허름한 옷차림의 여윈 남자 한 명이 차지하고 있다. 그는 이제 젊지도 않으며, 등에는 고리버들 광주리를 메고 있다. 그는 위험스러운 풍경을 지나간다. 왼쪽 아래편에는 해골과 뼈다귀가 널려 있고 못생긴 잡종견 한 마리가 그의 뒤꿈치를 물어뜯는데, 그가 곧 건너가야 할 다리는 금방이라도 허물어질 것 같다. 뒤쪽에서는 강도떼가 다른 여행자의 물건을 강탈하고 그를 나무에 묶는 중이며, 오른쪽에서는 백파이프 연주에 맞춰 농부들이 춤을 추고 있다. 저 멀리 커다란 교수대 주위에는 한 무리의 사람들이 모여 있고, 얼마 떨어지지 않은 곳에 처형된 죄인들의 시체를 내거는 바퀴 달린 높은 장대가 있다.

　빈의 〈최후의 심판〉 바깥면에 그려진 성 야고보의 뒤쪽에도 이와 비슷하게 폭력에 가득 찬 시골 풍경이 보이는데, 이는 야고보가 여행 중 부닥칠 위험에서 보호해주길 바라는 순례자들의 수호성인이라는 사실을 기억하는 데 도움이 된다. 그러나 중세 때는 모든 인간이 좀더 영적인 의미에서의 순례자였다. 그는 지상에서는 이방인이자, 잃어버린 고향을 찾아 헤매는 망명자에 지나지 않았다. 인간의 상태에 대한 이토록 신랄한 이미지는 기독교 자체만큼이나 오래된 것이다. 진작부터 베드로 성인이 기독교도를 그와 비슷한 말로 설명했으며, 그 이후의 필자들도 셀 수 없이 다양한 변주를 반복했으니 말이다. 예를 들어 독일의 신비주의자인 하인리히 수소는 인간을 "슬픈 망명길에서 너무나 비참하게 방랑하는 불쌍한 거지들"이라고 보았다. 드길빌의 『인간의 생애의 순례』에서 순례는 수도사의 삶의 틀이자 영적 유혹이었다.

　보스의 순례자는 풍경 속에 그 영고성쇠가 드러나 있는, 안심할 수 없는 세상을 지나간다. 위험의 일부는 강도나 사나운 개처럼 물리적인 것이지만, 개 역시 중상하고 비방하는 사람들을 상징하는 것일 수 있다. 그들의 사악한 혓바닥은 흔히 짖어대는 개로 비유되기 때문이다. 하지만 춤추는 농부들은 건초 수레 꼭대기에 있는 연인들처럼 도덕적 위험을 의미한다. 그들은 육체의 음악에 굴복한 것이다. 모든 인류의 영적 곤경을 표현한다는 점에서 순례자는 '보통 사람', 그리고 같은 뜻의 네덜란드 단어 'Elckerlijc' 및 독일어 단어인 'Jedermann'과 닮은 꼴이며, 이들이 떠나는 영적 순례가 당시 도덕극들의 주제였다.

　현재 로테르담에 소장된 원형 그림(65쪽)에서 보스는 십여 년 전에 그렸던 프라도의

거지와 장애인들 Beggars and Cripples
펜과 비스터, 26.4×19.8cm
브뤼셀, 왕립 알베르트 도서관, 판화실
(대 피테르 브뤼헐의 것으로 추정되기도 함)

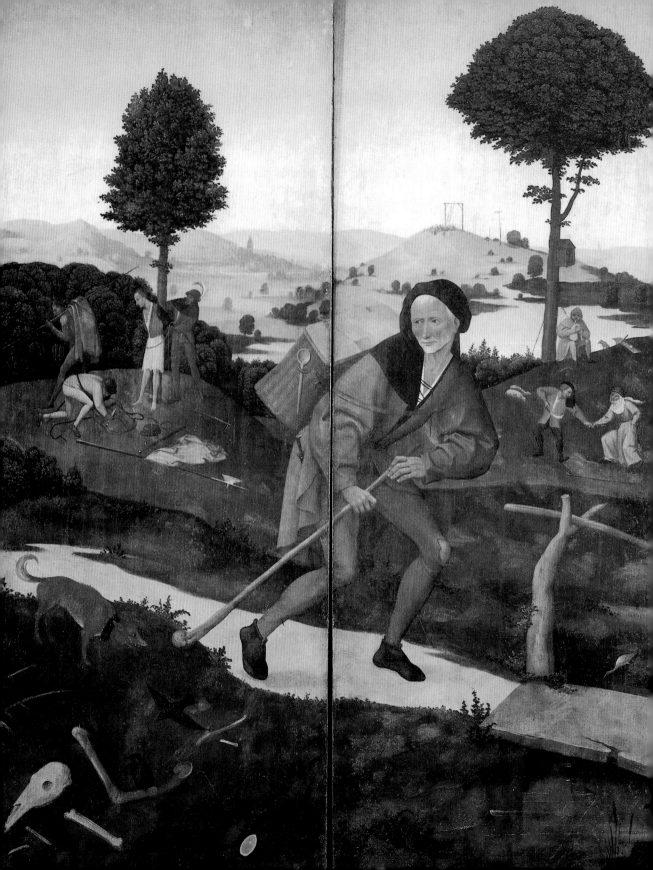

나그네를 다시 그렸는데, 이번 그림의 배경은 보스의 그림들 가운데서도 가장 섬세하게 설정된 것들 중 하나였다. 오른편의 완만하게 굴곡진 모래 언덕과 차분한 색조의 회색 및 황색은 비에 흠뻑 젖은 네덜란드 시골의 서정적인 풍경을 그대로 복사해낸다. 몇몇 학자들의 주장처럼 이 그림을 '돌아온 탕아'의 우화를 그린 것으로 볼 이유는 거의 없다. 전경에 있는 커다란 인물은 좀더 지친 모습이고 옷차림이 더 허름하다는 점만 제외하면 〈건초 수레〉에 나오는 순례자와 아주 비슷하다. 그러나 몇 가지 미묘한 차이는 있다. 그를 물려고 하는 개는 아마 중상을 암시하는 것일 텐데, 이를 제외하면 이 그림에서 만나는 현세의 위험은 주로 영적인 것이다. 그 위험은 가장 먼저 왼쪽에 있는 술집으로 나타나는데, 그 쇠락한 상태는 나그네의 남루한 옷차림에서 그대로 반복된다. 보스가 예전에 그린 〈가나의 혼례잔치〉에서도 그랬듯이 술집은 전반적으로 현세와 악마를 상징하며, 그 수상쩍은 성격은 오른쪽에서 소변을 보고 있는 남자와 문간에서 포옹하고 있는 커플을 통해 드러난다. 이 집의 또 다른 거주자가 너덜너덜한 창문 틈새로 궁금한 듯 엿보고 있다.

두 번째 여성이 기다리고 있는 손님이 바로 이 여행자일 수도 있다. 박스가 명민하게 관찰했듯이 그 여행자는 막 술집에서 나온 것이 아니라, 여행길에 그곳을 지나치다가 지금 쾌락의 약속에 유혹당한 것처럼 길 위에 멈춰선 것이다. 박스는 더 나아가서 여행자의 옷과 그가 소지한 여러 가지 물건들이 그가 가난함을 말해주는 상징이라고 주장한다. 그는 가난 때문에 현재의 상태가 되었고, 그 때문에 또다시 유혹에 금방이라도 굴복할 태세가 되어 있다. 어찌 되었든 간에 방랑자의 영적인 상태 역시 덜 상징적인 표현으로 나타나 있다. 보스는 〈건초 수레〉에서는 방어적이던 순례자의 움직임을 여기서는 망설이는 태도로 바꾸었으며, 나그네의 머리는 거의 갈망하는 듯한 표정으로 술집 쪽을 향하고 있다.

로테르담 패널화에서 보스는 도덕적인 선택을 명확히 밝히지 않았지만, 적어도 짐작은 할 수 있다. 나그네가 만약 술집 쪽을 돌아본다 하더라도 그의 발길은 문을 지나서 그 너머 네덜란드의 고요한 시골풍경으로 이어진다. 〈건초 수레〉 날개에 그려진 폭력으로 가득 찬 풍경과는 달리 이 배경에는 수상한 사건들도 없고, 나그네의 머리 바로 위쪽의 죽은 나뭇가지에 앉아 있는 올빼미만 제외하면 뚜렷한 악의 상징들도 없다. 이 그림의 문과 들판에서 「요한복음」 10장 9절에 나오는 그리스도에 대한 언급을 떠올려도 좋을 것이다. 그리스도는 자신이 문이요, 자신을 통해 들어오는 자는 "안전할뿐더러 마음대로 드나들며 좋은 풀을 먹을 수 있다"고 말했다.

〈건초 수레〉에서 순례자는 선도 악도 아닌 중립적인 인물로 보인다. 로테르담 패널화에서 보스는 순례자를 영적인 위기에 처한 인물로 제시함으로써 중립적 이미지를 더욱 심화시켰다. 하지만 순례자가 술집에서 발길을 돌리고 문을 통과할 것인지는 〈수전노의 죽음〉에 나오는 천사와 악마 간의 투쟁에서처럼 알 수 없는 일이다.

로테르담 〈나그네〉의 이러한 모호함은 보스의 시대가 인간이 놓인 상황에 대해 가지고 있던 비관적 시각의 완벽한 예증이다. 이와 같은 태도는 한 쌍의 작은 패널화에서도 두드러지게 나타난다. 이 패널화는 아마 제단화의 날개였을 텐데, 역시 로테르담에 소장되어 있다(66~67쪽). 그 뒷면에 보스는 악마에게 시달리는 인류의 모습을 보여주는 네 개의 작은 단색화들을 그렸다. 악마들은 농장을 차지하고는 주민들을 몰아내고 말에서 농부를 떨어뜨리며, 무방비 상태의 나그네를 습격한다. 그러나 네 번째 장면에서 기

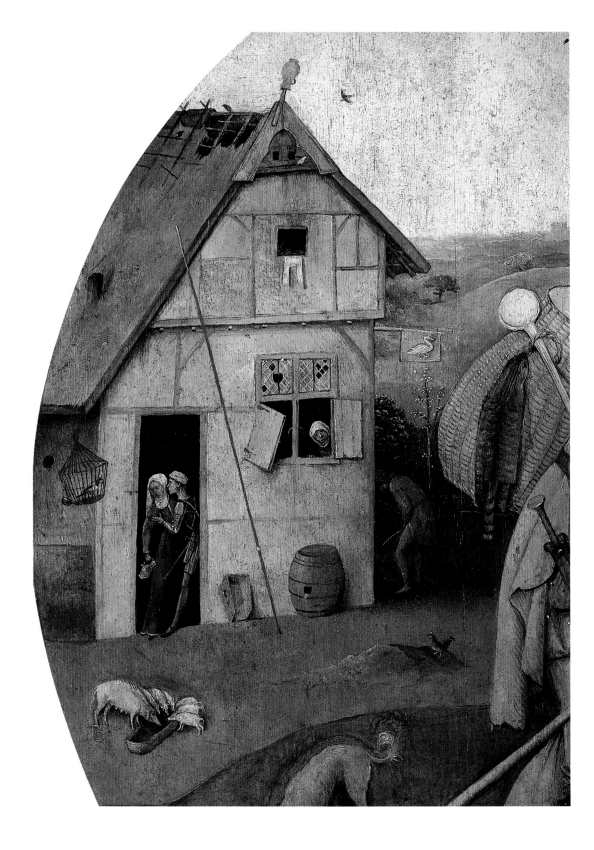

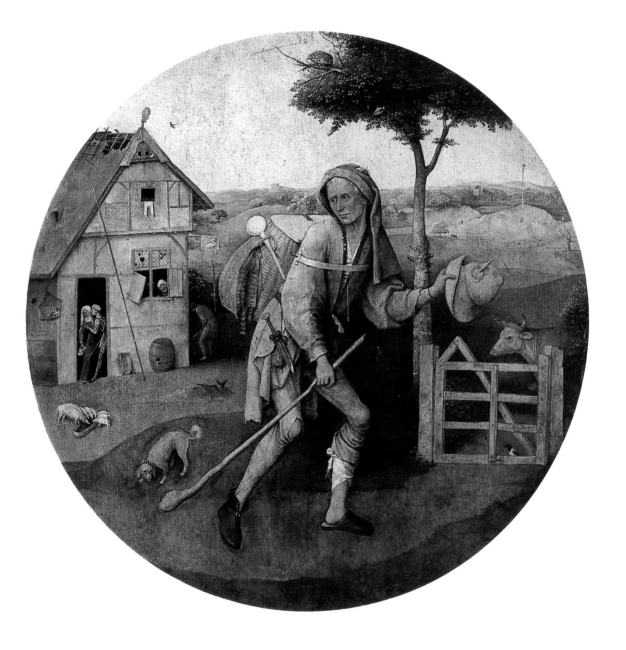

독교도의 영혼은 쉴 곳을 찾는다. 그가 그리스도 앞에서 무릎을 꿇는 동안, 또 한 사람은 「묵시록」 6장 11절에 기록된 정의로운 영혼들처럼 천사에게서 흰 옷을 받는다.

보스가 살던 시절에 악마에 대한 믿음은 새롭게 고조되었다. 에라스무스는 지옥의 악령이라는 것을 공허한 환상이며 도깨비에 지나지 않는 것이라 보고 무시했지만, 보스의 동시대인 대부분은 악마가 능동적이고 악랄한 의도를 가지고 직접적으로, 그리고 마녀와 마법사 같은 중개자를 통해서 인간사에 개입한다고 믿었다. 이런 믿음은 야콥 슈프렝거와 하인리히 크라머가 1494년에 뉘른베르크에서 출판한 저 악명 높은 『말레우스 말레피카룸(마녀의 망치)』에 명문화되어 있다. 『말레우스 말레피카룸』은 정확한 학

나그네 The Wayfarer
패널에 유화, 직경 71.5cm
로테르담, 보이만스 반 뵈닝겐 미술관

평판 나쁜 집 The House of Ill Fame
〈나그네〉의 상세도

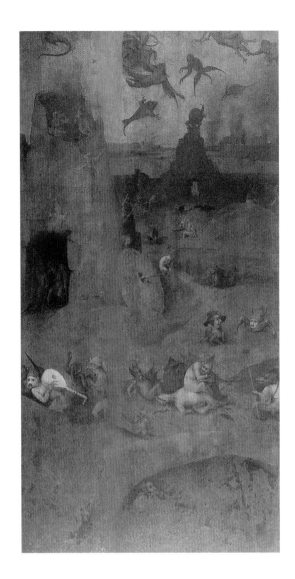

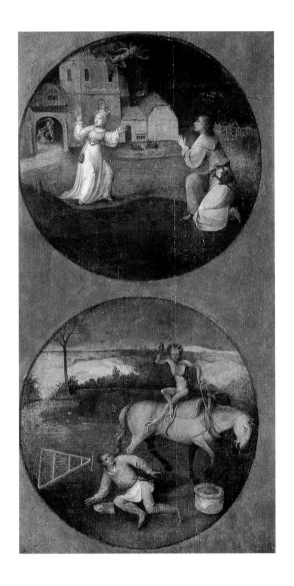

지옥과 홍수 장면이 있는 삼면제단화의 두 날개
(수난 장면의 뒷면)
로테르담, 보이만스 반 뵈닝겐 미술관

왼쪽날개
반역천사들의 전락 Fall of the Rebel Angels
패널에 유화, 69×35cm

뒷면
악마에게 사로잡힌 인류 Mankind Beset by Devils
패널에 유화, 각각 직경 32.4cm

술 용어를 써서 마녀의 본성 및 마녀와 악마와의 관계를 검토하며, 그들을 찾아내고 처벌할 방법까지도 알려준다.

엄청난 인기를 모은 이 책은 16세기와 17세기에 열린 수많은 마녀재판에 영향을 미쳤으며, 방금 논의한 로테르담 패널화 2점의 뒷면에 그려진 그림에도 영감을 주었을 것이다. 이 그림에서 반역천사들은 이미 괴물로 변하여 황량한 풍경 속으로 추락하고 있다. 또 다른 패널에는 아라라트 산정에 올라앉은 노아의 방주가 그려져 있으며, 방주에서는 동물들이 짝을 지어 나와 익사한 시체들 사이를 지나간다. 이 두 기묘한 장면은 홍수를 불러들인 지상의 타락을 묘사하는 「창세기」 6장 1절에서 6절까지의 내용에 대한 중세인들의 해석을 시사하는지도 모른다. 전해지는 이야기로는 그때 하느님의 아들들이 인간의 딸들을 아내로 삼아 강력한 거인 종족을 낳았다고 한다. 이 하느님의 아들들이란 흔히 반역천사와 동일시되며, 『말레우스 말레피카룸』은 성 토마스 아퀴나스의 견

66

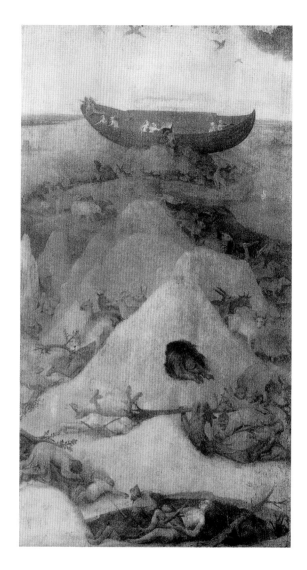

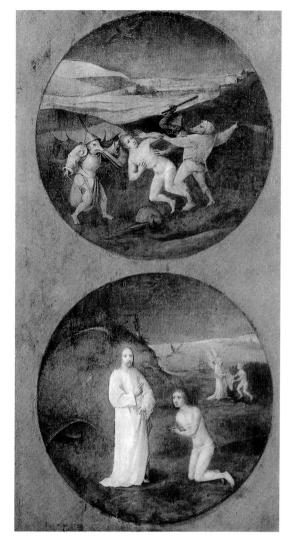

오른쪽 날개
아라라트 산정에 있는 노아의 방주
Noah's Ark on Mount Ararat
패널에 유화, 69.5×38cm

뒷면
악마에게 사로잡힌 인류
Mankind Beset by Devils
패널에 유화, 각각 직경 32.4cm

해를 따라 그 거대한 후손들이 실제로는 인간과 악마들 간의 '치명적 상호 결합'에서 태어난 최초의 마녀들이 아니었는지 묻는다.

보스의 동시대인들이 볼 때, 죄와 어리석음의 우울한 광경은 인류를 파멸로 끌고가려고 애쓰는 악마와 그 추종자들이라는 개념이 아니면 달리 설명할 길이 없었다. 그런 압도적으로 불리한 여건을 무릅쓰고 순례자가 고향에 도달할 기회는 얼마나 될까? 토마스 아 켐피스가 쓴 책의 제목, 『그리스도를 본받아』는 바로 이 질문에 대해 중세 교회가 내놓은 대답의 요약이다. 현세를 포기하고 그리스도와 성인들이 보여준 모범을 따름으로써만, 순례자는 현세의 어두운 밤을 뚫고 낙원에 이르기를 바랄 수 있는 것이다. 또한 보스가 인류의 비극적인 상황을 보여주는 그림을 많이 그린 것은 사실이지만, 그는 구원으로 가는 이 길을 밝혀주는 그림들도 똑같이 많이 그렸다.

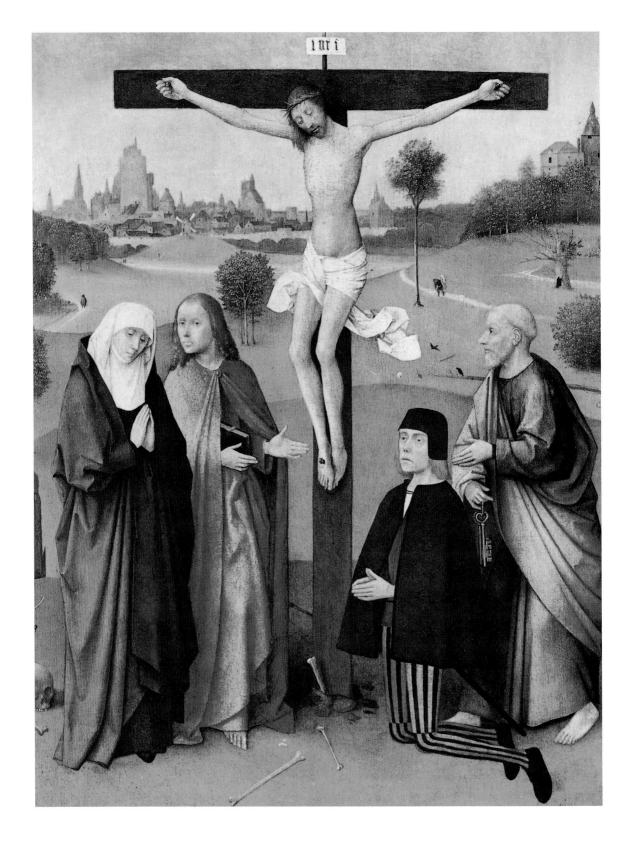

그리스도를 본받아

비록 보스가 네덜란드 미술에 여러 가지 새로운 주제들을 추가하긴 했지만, 그의 그림 가운데 반 이상이 성인들의 삶과 그리스도의 생애, 특히 수난과 관련된 에피소드 등 전통적인 기독교적 주제들을 다루고 있음을 잊지 말아야 한다. 예상했다시피 그의 그림에 등장하는 그리스도는 대부분 지극히 관례적이며, 북유럽에서 여러 세대에 걸쳐 유행했던 유형을 그대로 따르고 있다. 즉 표현이 좀더 강렬해졌을 수는 있지만, 새로운 것은 아무것도 보여주지 않는다. 앞에서 보았듯이, 필라델피아의 〈에피파니〉와 프랑크푸르트의 〈이 사람을 보라〉 같은 초기 작품들에서도 사정은 마찬가지이다. 십자가를 지고 가는 그리스도를 그릴 때 그는 가끔 선한 도둑이 사제나 목사에게 고해하는 장면을 넣기도 했지만, 이 시대착오적 요소는 하느님의 역사에 당대의 양식과 풍습이라는 의상을 입히려던 중세 후반기의 경향을 감안한다면 자연스러운 변화에 지나지 않는다. 그가 남부의 플랑드르 화파에 대해 알고 있었다는 사실은 여러 점의 그림에서 드러난다. 그가 그린 〈그리스도의 탄생〉의 원화는 없어졌지만, 쾰른에 남아 있는 훌륭한 복제화에는 휘고 반 데르 후스의 화면 구성이 반영되어 있다. 후스의 영향은 아래에서 살펴볼 여러 점의 수난 그림에서도 찾을 수 있다. 이와 마찬가지로 디르크 보우츠와 그의 제자들의 영향도 브뤼셀에 소장된 봉헌 그림인 〈십자가에 매달린 그리스도와 기증자 및 성인들〉(68쪽)에서 찾아볼 수 있다. 비록 보스는 원경에 관습적으로 예루살렘을 그려 넣는 대신에 그답게 회색과 라벤다색의 대기에 감싸인, 아마 스헤르토헨보스인지도 모르는 소박한 네덜란드 마을의 친근한 모습을 그려넣었지만 말이다.

그러나 여러 가지 중요한 사례에서 보스는 성서가 진술하는 내용의 한계를 넘어 선과 악 사이의 갈등을 드러내는 더욱 보편적 이미지를 표현했다. 이런 특징은 초기 그림인 〈가나의 혼례잔치〉의 무대로 설정된 악마로 가득 찬 술집에서도 이미 관찰되었다. 반 만데르는 지금은 없어진 〈이집트로의 탈출〉에도 이와 비슷하게 악령들이 차지한 주막이 배경에 그려져 있다고 서술하고 있다. 이런 발상 역시 보스의 가장 수수께끼 같은 작품 가운데 하나인 프라도의 〈에피파니〉 삼면제단화(70~71쪽)에 영감을 주었다.

이 제단화의 안쪽 날개들에는 무릎을 꿇은 두 기증자 부부가 수호성인인 베드로 및 아그네스와 함께 그려져 있다. 그들 뒤에 있는 문장에서 이 커플이 브롱코르스트와 보스휘스 가문의 사람임을 알 수 있지만 그 이름은 이 작품이 언제 만들어졌는지, 혹은 원래 누구의 소유였는지를 판정하는 데는 전혀 도움이 되지 않는다.

가운데 패널에서는 세 명의 왕 혹은 동방박사가 아기 그리스도를 경배하고 있다. 허물어진 마구간과 박사들의 호화로운 의상 같은 구성상의 수많은 세부 요소들이 보스가 그린 필라델피아 〈에피파니〉를 떠올리게 하지만, 더 앞서 그려졌던 그 그림의 느슨한 분위기가 여기서는 완전히 사라졌다. 아기 예수는 충동적으로 박사들에게 손을 내미는

십자가를 지고 가는 그리스도
Christ Carrying the Cross
펜, 23.6 × 19.8cm
로테르담, 보이만스 반 뵈닝겐 미술관

십자가에 매달린 그리스도와 기증자 및 성인들
Christ on Cross with Donors and Saints
패널에 유화, 73.5 × 61.3cm
브뤼셀, 왕립 미술관

대신에, 옥좌이기라도 한 듯 어머니의 무릎에 엄숙하게 앉아 있다. 성모 역시 새롭게 위엄 있는 크기로 그려져 있다. 이런 모습은 아마 얀 반 에이크가 그린 〈롤랭 대법관과 성모〉(파리, 루브르)에서 영감을 얻었으리라 생각된다. 앞으로 튀어나온 마구간 지붕 때문에 다른 인물들과 격리되어 있는 성모와 아기는 닫집에 들어 있는 종교적 조각상처럼 보이며, 박사들은 종교 제례를 올리는 사제와 같은 엄숙한 태도로 아기에게 다가간다. 무릎을 꿇고 있는 왕의 찬란한 선홍 색 망토는 성모의 고결한 모습과 짝을 이루고 있다. 보스가 박사들의 경배와 미사에서의 찬양이 닮았음을 보여주려 했다는 것은 가장 나이 많은 왕이 성모의 발 앞에 놓은 예물로써도 분명히 입증된다. 그것은 예수의 십자가 희생을 암시하는 이삭의 희생을 나타낸 작은 조각상이다. 시바 여왕의 솔로몬 방문이 새겨져 있는 두 번째 왕의 어깨장식과 무어인 왕이 들고 있는 은제 공에 그려진 아브넬이 다윗에게 복종하는 그림(통상적인 견해처럼 다윗이 세 명의 영웅을 환영하는 것이 아니라) 등 구약에 나오는 다른 일화들도 보인다. 당시의 대중적 종교화집인 『비블리아 포페룸』에서도 이 두 장면은 에피파니(예수 공현)를 예고한다.

마구간 오른쪽에는 농부들 몇 사람이 모여 있다. 그들은 호기심이 만발하여 벽 뒤에서 엿보거나, 이국적인 이방인들을 좀더 잘 보기 위해 지붕에 기어 올라가 있다. 15세기의 에피파니 그림에서는 크리스마스 이브에 이미 그리스도를 만났던 양치기들을 구경꾼으로 다시 자주 등장시킨다. 그러나 양치기들은 대체로 보스의 그림에 나오는 농부들보다는 훨씬 더 공손하며, 이 그림에서 농부들의 시끌벅적한 행동거지는 박사들의 위엄 있는 태도와는 전혀 딴판이다. 이 차이는 중요하다. 왜냐하면 양치기들은 흔히 그리스도를 거부한 유대인과 동일시되는 반면, 박사들은 그를 진정한 메시아로 받아들인 이교도와 동일시되기 때문이다.

보스의 〈에피파니〉 세부 묘사 가운데 가장 흥미로운 것은 마구간 안쪽에서 박사들 뒤에 서 있는 남자이다. 그는 얇은 셔츠만 입고 선홍색 망토를 허리춤에 휘감고 있으며, 알뿌리 모양의 왕관을 쓰고 한쪽 팔에는 황금 팔찌를 낀 채, 투명한 원통으로 발목의 상처를 감싸고 있다. 그는 묘한 미소를 지으며 아기 그리스도를 바라보고 있지만, 그의 동료들의 표정에는 분명히 적대감이 깃들어 있다.

이 기이한 인물들은 오래 전부터 시나고그를 상징해오던 허름한 마구간 안쪽에 서 있다는 점에서 헤롯과 그의 스파이, 또는 적그리스도와 그의 자문들일 것이라고 여겨져 왔다. 어느 쪽 견해도 확신을 주지는 못하지만, 중심 인물과 어둠의 권세 간의 관련은 그의 다리 사이에서 흔들거리는 띠에 수놓아진 악령들로 충분히 짐작된다. 이와 비슷한 형태들이 그가 한 손에 들고 있는 커다란 물건에서도 발견된다. 놀랍게도 이것은 틀림없이 두 번째 왕의 투구이며, 무어인 왕과 그의 하인의 의상에도 또 다른 괴물들이 장식되어 있다. 이런 악마적인 요소들은 당연히 박사들이 과거에는 이교도였음을 가리키며, 이는 『황금 전설』에서 되풀이하고 있는 중세의 신념, 즉 그들이 그리스도에게 귀의하기 전에는 마법사였다는 믿음을 상기시킨다.

찰스 실리아는 출판되지 않은 한 논문에서, 마구간에 있는 이 정체모를 인물은 또 다른 이교도 마법사인 발람이라는 그럴 듯한 주장을 폈다. 발람은 하느님의 명령을 받아 다음과 같이 예언한 바 있다. "이 눈에 한 모습이 떠오르는구나. 그러나 당장 있을 일은 아니다. 그 모습이 환히 보이는구나. 그러나 눈앞에 다가온 일은 아니다. 야곱에게서 별이 하나 솟는구나. 이스라엘에게서 한 왕권이 일어나는구나."(『민수기』 24장 17절) 전

에피파니 (삼면제단화) Epiphany (Triptyc
패널에 유화, 138×138cm
마드리드, 프라도 미술관

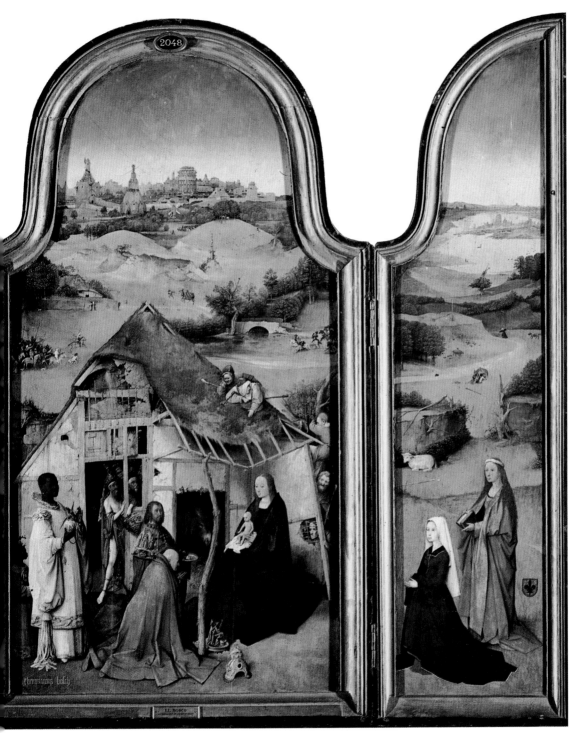

왼쪽 날개
성 베드로와 성 요셉과 기증자
The Donor with St Peter and St Joseph
138×33cm

중앙 패널
성모와 아기와 세 명의 박사
The Virgin and Child and the Three Magi
138×72cm

오른쪽 날개
기증자와 성 아그네스
The Donor with St Agnes
138×33cm

성 그레고리우스의 미사
The Mass of St Gregory
〈에피파니〉 삼면제단화의 날개 바깥면,
패널에 그리자유, 138×66cm
마드리드, 프라도 미술관

통적으로 베들레헴의 별과 그리스도의 강림을 의미한다고 해석되어온 이 예언으로 인해 끊임없이 별을 관찰하는 계기가 되었고, 몇 세기 후에 동방박사들의 여행을 낳았다고 여겨져 왔다. 이런 해석이 옳다면, 보스의 그림에 등장하는 인물이 수정 원통으로 감싸고 있는 다리의 상처는 구약성경에 전해지는 발람에 관한 이야기 속의 그 상처 난 발일 것이다. 또 그와 함께 있는 사람들은 아마 발락 왕이 보낸 모압 대사들일 것이다.

하지만 만약 발람이 이렇게 박사들의 선구자였다면, 그는 프라도의 〈에피파니〉에서 좀더 부정적인 의미를 갖게 된다. 그는 이스라엘인들에게 저주를 내리라는 발락의 요청을 거절하기는 했지만, 나중에는 모압인들과 공모하여 주를 멀리하고 우상을 숭배하도록 그들을 꾀어낸 듯하다.(「민수기」 31장 16절) 따라서 중세인들이 보기에 그는 예언자일 뿐만 아니라 거짓 전도사, 이단적 스승의 전형이기도 했다. 그가 왜 마구간 안에 있는지를 설명해주는 것은 이 두 번째 면모이다. 그의 사악한 성격은 동굴에 반쯤 숨겨져 있는 올빼미와 도마뱀으로 시사되며, 이 가시 면류관이 〈건초 수레〉에서 연인들에게 세레나데를 연주해주는 푸른 악마의 머리 장식과 아주 비슷하다는 것도 결코 우연이 아니다. 유대인의 배교자인 발람을 그림으로써 보스는 다시 한 번 교회와 시나고그의 대립 관계를 우리에게 상기시키는 것이다.

세 폭의 패널화 전체에 걸쳐 펼쳐진 장엄한 풍경의 거의 모든 부분마다 스며 있는 사악한 영향력은 마구간과 그 속의 인물로부터 흘러나오는 것으로 보인다. 왼쪽 날개에서는 악령들이 황폐한 입구에 출몰하고, 요셉이 그곳에 앉아 불 위로 몸을 구부리고 있다. 그의 주위에 있는 허물어진 벽은 그리스도가 그 근처에서 탄생했다고 대중들이 알고 있는 다윗왕의 궁전의 폐허이며, 그것은 마구간처럼 시나고그를 나타낸다. 즉 새로운 율법이 출현함에 따라 무너지는 낡은 율법을 대표하는 것이다. 그 너머의 들판에서는 농부들이 우리에게도 익숙한 육욕적 삶의 상징인 백파이프 소리에 맞춰 춤을 추고 있다. 오른쪽 날개에서는 아무도 없는 길에서 늑대들이 두 남녀에게 달려들고 있다. 중앙의 마구간 뒤쪽에는 박사들 중 두 사람의 수행원들이 마치 적군에 맞서듯이 서로를 향해 돌진하고 있다. 모래 언덕 너머로 세 번째 왕의 일행이 보인다. 부드러운 곡선을 그리는 시골 풍경에는 이 외에도 버려진 술집과 이교도의 우상도 등장한다. 멀리 보이는 예루살렘의 청회색 벽들은 보스의 작품들 가운데 신성한 도시를 가장 많이 연상시키는 그림들 중 하나인데, 역시 막연하게 사악한 느낌을 준다. 그림 왼쪽에서 길옆에 있는 작은 십자가는 한쪽으로 위태롭게 기울어져 있으며, 망루 두 개는 보스가 리스본에 있는 〈성 안토니우스〉 삼면제단화에서 묘사한 악령의 도시와 건축학적으로 비슷하다.

에피파니는 오랜 세월 동안 미사와 가깝게 결부되어 있었다. 육신을 얻은 그리스도가 양치기와 박사들 앞에 나타난 것처럼, 그는 계속해서 포도주와 빵의 형태로 신도들에게 나타난다. 보스는 필라델피아의 〈에피파니〉에서 무어인 왕의 옷소매에 최후의 만찬의 전 단계인 만나 줄기를 그려 넣어 성찬식을 암시했다. 하지만 에피파니와 성찬식 간의 관계는 프라도 삼면제단화의 날개 바깥면에 더 확실하게 표현되어 있다. 이 화첩을 닫으면 성 그레고리우스 미사(72쪽)가 나타나는 것이다. 높고 폭이 좁은 패널은 천연색으로 그려져 있는 남성 기증자 두 사람을 제외하고는 모두 회갈색의 단색으로 그려져 있다. 그들은 부자간인 듯하지만, 두 사람 중에 날개 안쪽면 왼쪽의 남편이 있는지는 확인할 수 없다.

성 그레고리우스 미사의 전설은 중세 후반에 교황 대 그레고리우스(540~604)의 이

십자가를 지고 가는 그리스도
Christ Carrying the Cross
패널에 유화, 150×94cm
마드리드, 레알 궁

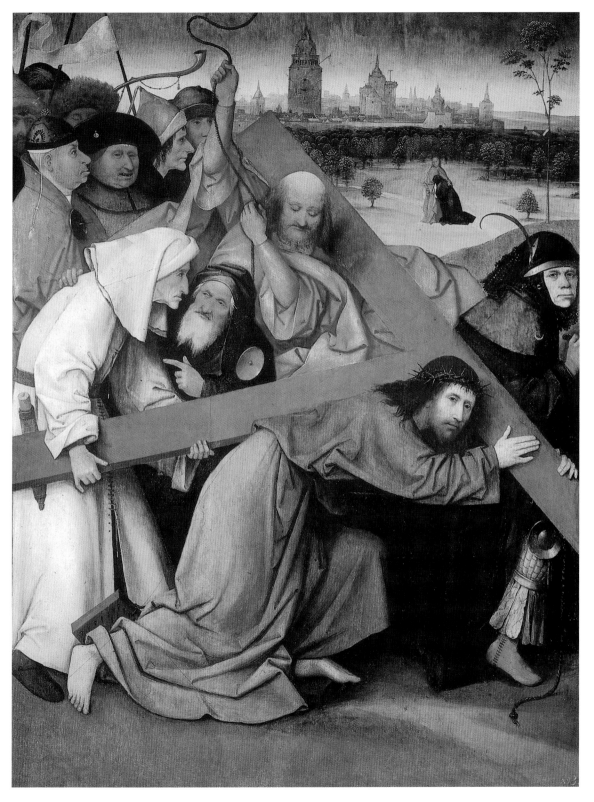

름이 붙게 된 성찬식의 기적과 관계가 있다. 어느날 그레고리우스가 미사를 올리고 있을 때, 한 복사가 성체 속에 진정으로 그리스도가 있는지를 의심했다. 하늘에서 이 불신자를 반박하기 위한 표시를 내려달라는 교황의 간절한 기도에 답하여, 갑자기 그리스도가 수난의 도구들에 둘러싸인 채 직접 제단에 나타나서는 자신의 상처를 보여주었다. 보스는 이 기적을 무릎 꿇고 있는 교황과 위쪽의 석관에서 모습을 드러낸 예수가 나누는 영적 대화의 형태로 표현했다. 제단 뒤에 있는 관중은 그리스도의 출현을 모르고 있으며, 복사와 두 명의 기증자는 느끼기는 하지만 실제로 보지는 못했다.

이 구성의 기본 요소는 정면에 배치된 제단과 돌출된 석관, 그리고 뒤쪽의 커다란 아치인데, 아마 이스라엘 반 메케넴이 1480년대에 만든 판화에서 영감을 얻은 것으로 보인다. 그러나 보스는 시점을 낮추고 그레고리우스와 그가 보는 환상 사이의 거리를 늘림으로써 자신이 모델로 삼은 작품에는 없던 불후의 의미를 이뤄냈다. 또한 그는 통상적인 수난의 도구들을 성경에 나오는 일화의 상징들로 바꾸었다. 에덴에서의 고통과 배신으로 시작하는 이런 장면들은 아치의 아래쪽 부분에 주로 그려지고, 윗부분은 산이 되어 거기서 진행되는 십자가 처형이 교회 자체의 공간 속에 출현한다. 그레고리우스의 환상이 현실이 되어 교회 전체를 채우는 것이다. 궁륭 대신에 우리가 보는 것은 천사가 선한 도둑의 영혼을 받으러 내려오고 있는 구름 낀 밤하늘이다. 그러나 악한 도둑의 십자가 처형 장면은 가리옷 유다의 자살로 바뀌었다. 유다의 깡마른 몸이 오른쪽 비탈 위의 나무에 매달려 있고, 검은 악마가 그의 영혼을 가져가고 있다. 보스는 이 세부 묘사에서 다시 한 번 교회와 시나고그 간의 갈등을 암시하며, 수난과 그리스도의 죽음이라는 사건을 촉진한 것이 바로 유다의 배신이었음을 우리에게 상기시킨다.

프라도의 〈에피파니〉의 도상학적 복잡함을 능가하는 것은 오직 〈지상의 환락의 정원〉과 리스본의 〈성 안토니우스〉뿐인데, 이 〈에피파니〉와 비교할 때 보스가 중기와 후기에 그린 수난 장면들은 더 단순하며, 관객들이 그 이미지를 이해하기도 더 쉽다. 그런 작품의 한 예가 바로 마드리드의 팔라치오 레알에 소장되어 있는 〈십자가를 지고 가는 그리스도〉이다. 그림의 전경을 지배하는 그리스도는 무거운 십자가 밑에서 거의 짓눌린 상태이고, 중년인 키레네의 시몬이 그것을 들어올리려 애쓰고 있다. 왼편의 군중 속에서 처형자들이 추악한 머리를 꼿꼿이 쳐들고 있다. 멀리서는 슬픔에 잠긴 성모가 복음사가 요한의 팔에 쓰러진다. 빈에 소장된, 이 주제를 다룬 보스의 예전 작품(19쪽)의 구성이 산만하고 주로 서술적이었던 데 비해 마드리드의 그림은 집약적이며, 자신을 체포한 자들을 무시하고 감상자를 똑바로 바라보는 듯한 그리스도의 태도에서 우리는 시간을 초월한 헌신의 이미지를 본다.

아마 일부 평론가들의 주장처럼 보스는 그리스도가 부활한 뒤에도 매일매일 사악함으로 그를 계속 괴롭혀온 인류 전체와 역사 속에서 실제로 그리스도를 고문했던 자들을 동일시했는지도 모른다. '영원한 수난'이라는 이런 개념은 보스의 시대에 흔히 만날 수 있었다. 하지만 마드리드 그림에서 그리스도의 눈길은 비난이라기보다는 호소에 가까우며, 마치 「마태복음」 16장 24절에 나오는 "나를 따르려는 사람은 누구든지 자기를 버리고 제 십자가를 지고 따라야 한다"는 말을 하고 있는 것처럼 보인다.

키레네의 시몬은 군인들의 강요로 그리스도의 십자가를 대신 지고 가게 되었지만, 수백 년이 흐르는 동안 경건한 기독교도들은 자신의 삶에서 그리스도를 본받기 위해 기꺼이 십자가를 끌어안으려 했다. 그리스도를 본받는다는 것은 그리스도 자신이 수난을

가시 면류관을 쓴 그리스도
Christ Crowned with Thorns
패널에 유화, 73 × 59cm
런던, 국립 미술관

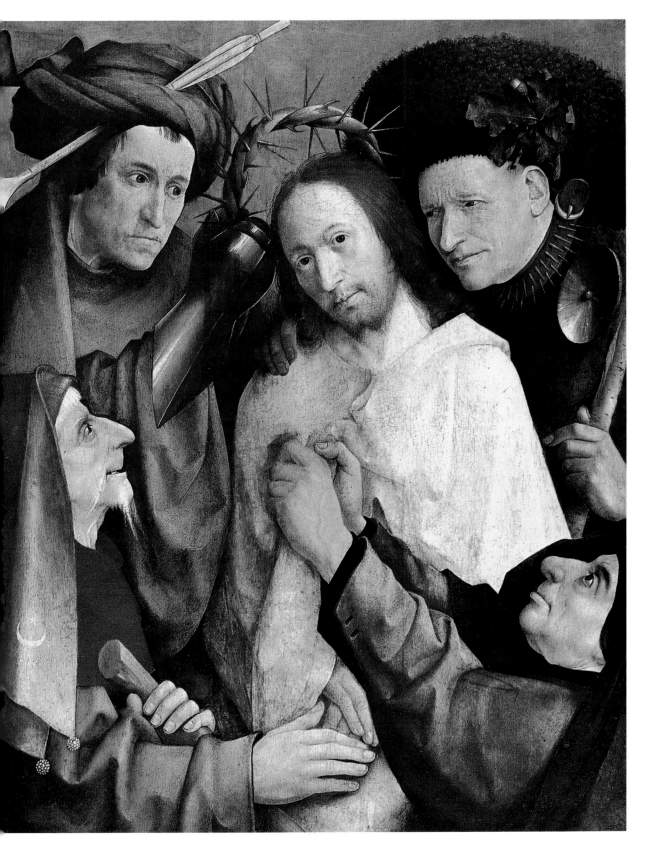

십자가의 발치에 있는 마리아와 요한
Mary and John at the Foot of the Cross
붓, 30.2×17.2cm
드레스덴, 국립 미술관, 동판화 전시실

통해 보여준 것과 똑같은 인내와 겸손으로 현세의 공격을 감수한다는 것이다. 신비주의자와 도덕주의자들이 지치지도 않고 청중들에게 설교했듯이, 일시적인 고통이 불이 강철을 단련시키고 황금을 정련하는 것처럼 영혼을 정화하기 때문이다. 이 종교적 이상은 토마스 아 켐피스의 유명한 책을 통해 우리에게 잘 알려져 있지만, 십자가를 지고 가는 그리스도를 그린 15세기의 독일 목판화에 딸린 기도문에 더욱 간명하게 나타나 있다. "오 사랑하는 주 그리스도여, 그리스도께서 십자가를 지고 가신 것처럼, 제가 제게 다가올 모든 고난과 슬픔을 감내하도록 해주십시오. 사악한 영혼과의 투쟁에서, 또 육체의 모든 악행과 유혹을 때려눕히게 해주십시오."

보스는 십자가의 길이라는 개념, 그리스도를 본받는다는 이 개념을 일련의 수난 장면 반신화를 통해 더욱 발전시켰다. 그 최초의 사례는 아마 〈가시 면류관을 쓴 그리스도〉(75쪽)일 것이다. 이 크고 단호한 유형의 인물들은 청회색의 배경을 바탕으로 하여 흰 옷을 입은 그리스도가 네 명의 고문자들에게 둘러싸여 있는 지극히 단순한 구도를 이룬다. 병사 한 명이 그리스도의 머리 위에 가시 면류관을 쳐들고 있고, 다른 병사는 옷을 잡아당기며, 세 번째 병사는 비웃는 듯한 몸짓으로 그리스도의 손을 만진다. 그러나 그들의 행동은 이상할 정도로 아무런 효과를 내지 못하고, 마드리드의 〈십자가를 지고 가는 그리스도〉에서처럼 그리스도는 자신을 고문하는 자들을 무시하면서 차분하게, 심지어는 부드러운 눈길로 감상자를 바라보고 있다.

반신화라는 형식과 공간감이 전혀 없이 화면에 인물들을 밀집하게 배치하는 경향은 휘고 반 데르 후스와 한스 멤링이 대중화시킨 플랑드르 봉헌화의 유형을 반영하는 특성이다. 플랑드르파의 그림들처럼 런던의 〈가시 면류관을 쓴 그리스도〉도 신성한 장면을 역사적 현실성이 아니라 무시간적 측면에서, 즉 이 경우에는 역경 속에서의 기독교적 덕성의 원형으로서 나타내고 있다.

보스가 런던에 소장된 그림의 구성을 재활용하여 같은 주제의 두 번째 작품을 그린 것을 보면, 그리스도를 본받는 데 대한 그의 해석이 동시대인들에게 호소력을 가졌던 것이 분명하다. 원본 그림은 없어졌지만 복제화가 적어도 일곱 점 이상 남아 있다는 사실도 그 그림의 높은 인기를 입증해준다.

또 이 두 번째 그림의 구성은 다시 에스코리알에 소장된, 더 크고 훌륭한 〈가시 면류관을 쓴 그리스도〉(77쪽)를 그리는 데 영감을 준 듯하다. 에스코리알의 그림에서 인물들은 황금빛 바탕의 원형 화폭에 배치되어 있다. 그리스도는 전경 바로 앞의 선반에 앉아 있으며, 예전처럼 그의 눈길은 감상자에게 못 박혀 있다. 그러나 이번에는 그의 찡그려진 미간에서 고통이 여실히 드러나며, 초기작들에서 그를 붙잡고 있는 자들의 정적이었던 자세도 여기서는 난폭한 행동으로 바뀌었다. 쥐같이 생긴 남자가 그리스도를 조롱하면서 철제 장갑을 낀 손으로 옷을 잡아 뜯고 있다. 음흉하게 웃고 있는 그의 동료는 가시 면류관을 그리스도의 머리에 더 단단히 눌러 씌우려고 한발을 선반 위에 올려놓았다. 세 번째 남자는 두 사람 뒤에서 주의 깊게 지켜보고 있다. 이에 비해서 왼쪽의 두 방관자는 냉정하게 거리를 두고 바라보고 있다. 천사와 악마들이 끝없는 싸움으로 뒤엉킨 모습이 그리자유 기법으로 그려진 가장자리는 이 그리스도의 고문에 우주적인 의미를 부여한다.

보스의 수난화들 가운데 최후의 작품인 헨트에 소장된 〈십자가를 지고 가는 그리스도〉(78쪽)에서는 그리스도의 적들이 나타내는 악의가 히스테리의 수준에 도달한다. 이

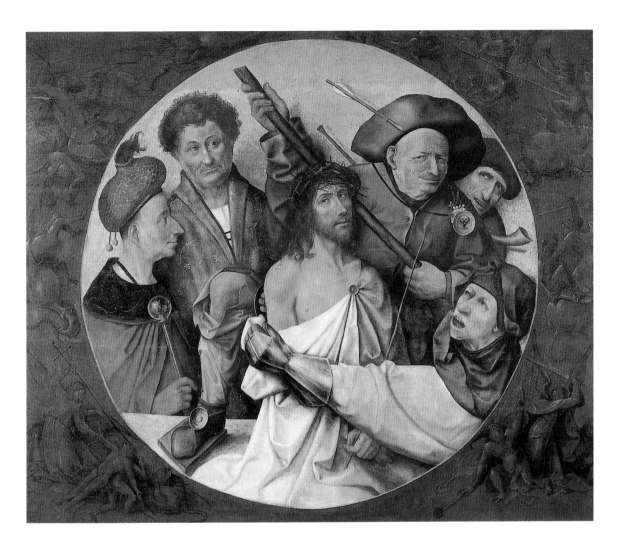

가시 면류관을 쓴 그리스도
Christ Crowned with Thorns
패널에 유화, 165×195cm
엘 에스코리알, 산 로렌초 수도원

그림에서 그리스도 곁에는 성 베로니카가 함께 있다. 그녀는 성경에서는 언급되지 않는 외경의 인물로서, 구세주가 십자가를 지고 힘들어할 때 그의 얼굴에 흐르는 땀을 닦아 주었으며, 그럼으로써 그녀의 손수건에 그리스도의 얼굴 모습이 기적처럼 찍혀 나오게 된 인물이다. 두 명의 도둑은 오른쪽에 있다. 이 네 인물 주위에 희생자를 향해 부릅뜬 눈을 흘기고 굴리면서 아우성치는 군중이 몰려든다. 그들의 비틀리고 일그러진 얼굴은 어두운 배경 위에서 지상의 것이 아닌 듯한 빛으로 빛나고 있다. 이들은 인간이 아니라 악령들이며, 이제까지 영혼을 더럽혀온 온갖 육욕과 광기의 완벽한 화신들이다. 보스가 그린 인간의 얼굴들 가운데 이보다 더 추악한 인상은 없었다. 그가 레오나르도 다빈치의 괴물 두상 드로잉에서 영감을 얻었으리라는 추측도 있지만, 그가 여러 세대에 걸쳐 그리스도를 고문하는 자들을 괴물처럼 추악한 모습으로 그려왔던 독일 화가들을 참고했다는 주장도 역시 그럴 듯하다.

이러한 악의 소용돌이 속에서 그리스도와 베로니카의 머리는 특이하게 침착하고 초연한 모습이다. 그들은 눈을 감고, 자기들 주위에서 벌어지고 있는 소동보다는 뭔가 내

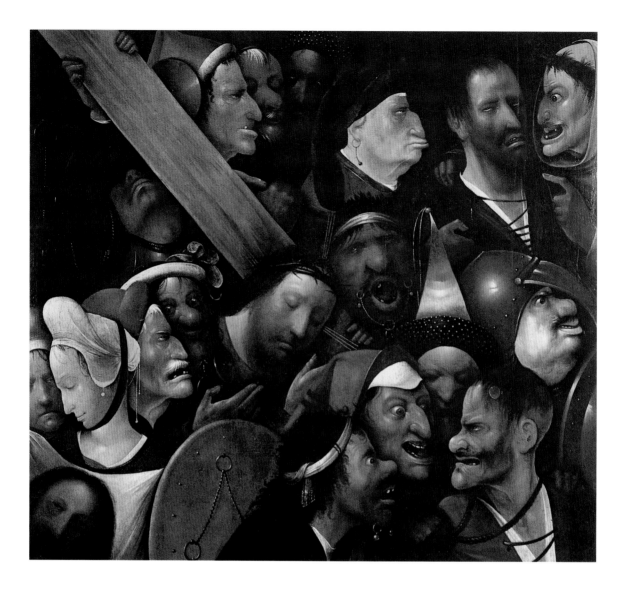

십자가를 지고 가는 그리스도
Christ Carrying the Cross
패널에 유화, 76.7×83.5cm
헨트 미술관

면의 환상에 응답하고 있는 듯이 보인다. 베로니카의 입술은 심지어 희미한 미소를 짓는 듯 살짝 휘어져 있기도 하다. 역설적이게도, 우리 쪽을 간절하게 바라보고 있는 것은 그녀의 베일에 찍혀 있는 그리스도의 얼굴 모습이다. 그리스도 본인과 두 도둑 간의 차이도 두드러진다. 오른쪽 아래편의 나쁜 도둑은 자신을 비웃는 고문자에게 이빨을 드러내며 대들고 있고, 위쪽의 선한 도둑은 악마 같은 고해 신부의 말을 듣고 공포에 질려 곧 쓰러질 것 같다. 그들은 육욕의 인간이며 아직도 현세의 문제들에서 헤어나오지 못한 사람들이지만, 그리스도는 고문자들이 쫓아올 수 없는 더 높은 차원으로 물러나 있다. 극도의 고통을 겪으면서도 그는 승리했다. 그리고 그의 십자가를 대신 짊어지고 그를 따르는 모든 사람에게 그리스도는 현세와 육체에 대한 바로 이런 승리를 약속한다. 이것이 보스의 반신 수난화들이 그의 동시대인들에게 전하는 메시지이다.

성인의 승리

보스가 그린 성인들의 그림에는 중세 후기를 그토록 매료시켰던 위대한 기적이나 거창한 순교가 거의 나오지 않는다. 초기에 그린 〈성 율리아의 십자가 처형〉(84쪽)을 제외하면, 그가 보여주는 것은 좀더 수동적인 명상적 삶의 미덕이었다. 군인 같은 성인도, 자신의 순결함을 지키느라 노심초사하는 처녀도 없으며, 오로지 풍경 속에서 고요하게 명상하는 은자들뿐이다.

이 주제를 변형시킨 세 점의 그림이 그의 경력 중반기 가까이에 그려진, 심하게 훼손되어 베네치아에 소장되어 있는 삼면제단화 〈은자 성인들〉이다. 중앙(80쪽)에는 성 히에로니무스가 주위에 흩어져 있는 이교도 신전의 폐허가 상징하는 사악한 세상으로부터 자신을 지켜주는 십자가를 뚫어지게 바라보고 있으며, 그 아래에서는 괴물처럼 생긴 동물 두 마리가 목숨을 걸고 싸우고 있다. 왼쪽에는 은자 성 안토니우스가 악마 여왕이 내미는 사랑의 유혹을 물리치고 있다. 이 일화는 좀더 뒤에서 다루게 될 것이다. 오른쪽 날개에서 성 아이기디우스는 동굴 예배당 안에 안전하게 몸을 숨긴 채 제단 앞에서 기도하고 있는데, 그의 가슴에는 지나가는 사냥꾼이 쏜 화살에 우연히 맞았던 때를 기념하는 화살이 꽂혀 있다.

이 세 명의 성인은 『그리스도를 본받아』 등에서 설명하는 수도원적 이상을 반영한다. 이는 육체적 고행과 지속적인 기도 및 명상으로 일관하는 삶이다. "사막에 있는 신부들의 삶은 지극히 엄격하고 자기부정적이로다! 그들은 얼마나 길고도 괴로운 유혹을 감내해야 하는가! 악마는 얼마나 자주 공격해오는가! 그들은 얼마나 자주 하느님께 열정적으로 기도하는가! …… 그들은 영적인 발전을 얼마나 열렬히 갈망하는가! 자신의 악덕을 극복하기 위해 얼마나 용감한 투쟁을 벌이는가!" 토마스 아 켐피스는 이렇게 선언한다.

〈기도하고 있는 성 히에로니무스〉(83쪽)에서 보스는 이 이상을 더욱 설득력 있는 이미지로 제시한다. 히에로니무스는 십자가를 껴안고 엎드려 있으며, 화려한 추기경의 의상은 바닥에 내버려져 있다. 이 고요하고 내향적인 인물상에는 다른 화가들이 회개하는 성인을 그릴 때 사용하는—가슴을 치면서 갈망하는 눈길로 십자가를 바라보는—극적인 동작들은 없지만, 그래도 보스는 히에로니무스의 영적인 고뇌를 통렬하게 표현해 냈다. 평화로운 배경의 파노라마에는 아무런 악의 낌새가 없지만 성인이 엎드려 있는 질퍽한 동굴 바닥은 썩어버린 폐허나 마찬가지이다. 히에로니무스는 자서전에서, 황야에서 명상할 때 아름다운 매춘부들의 환상이 자신을 얼마나 심하게 방해했는지 쓰고 있다. 이런 육욕에서 솟아나는 잡념을 상징하는 것은 말할 것도 없이 성인이 있는 동굴 근처에서 썩어가고 있는 커다란 과일이다. 그것은 〈지상의 환락의 정원〉에 있는 식물들을 상기시킨다. 히에로니무스는 하느님의 의지에 완전히 굴복함으로써만 자신의 반항적

성 안토니우스의 유혹
Temptation of St Anthony
펜과 비스터, 25.7 × 17.5cm
베를린, 국립 미술관, 동판화 전시실

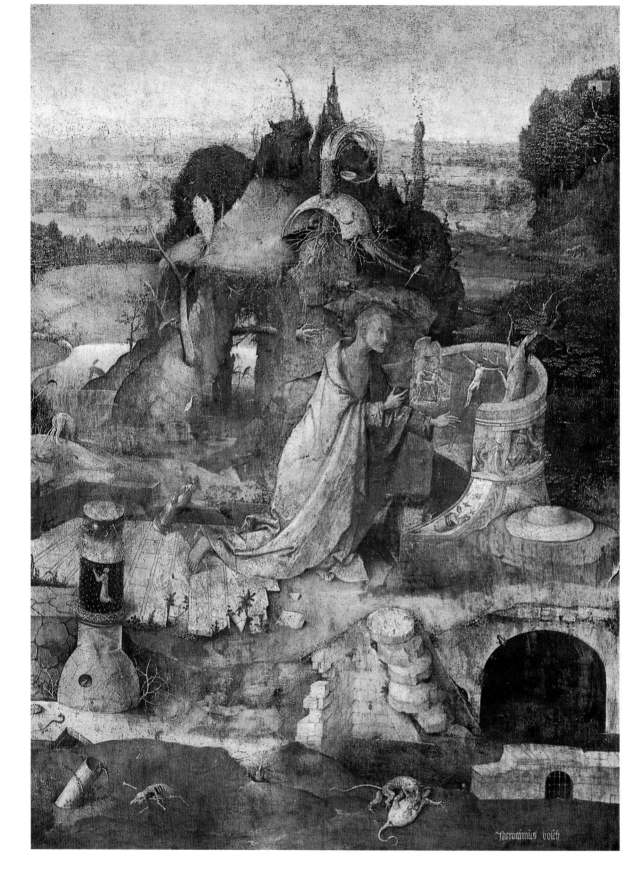

Jheronimus bosch

인 육체를 정복할 수 있었다.

또 다른 그림(85쪽)에서 보스는 무더운 여름 풍경 속에 앉아 있는 세례자 요한을 보여준다. 이 구성은 그보다 몇 년 전에 헤르트헨 토트 신트 얀스가 그린 그림에서 영향을 받았을 가능성이 있다. 헤르트헨은 생각에 잠긴 요한이 한 발로 다른 발을 문지르면서 멍하게 허공을 바라보고 있는 모습을 그렸지만, 보스는 그가 오른쪽 아래에 앉아 있는 하느님의 양을 의미심장하게 가리키는 모습을 그렸다. 이 동작은 전통적으로 요한이 그리스도에 앞서 오는 인물임을 확인해주는 의미였지만, 여기서는 그의 가까이에 우아하게 휘어진 줄기에 매달려 있는, 또 그에 못지않게 불길한 모습으로 배경에서 솟아오르고 있는 거대하고 걸쭉한 과일로 상징되는 육체적 삶에 대한 영적인 대안을 가리키기도 한다.

로테르담에 소장된 그림(87쪽)에서 성 크리스토포루스는 이와 비슷하게 악으로 가득 찬 풍경 속에 등장한다. 거인인 크리스토포루스는 붉은 외투를 뒤로 동여맨 차림으로 아기 그리스도를 어깨에 메고 강을 더듬더듬 건너간다. 전설에 의하면 크리스토포루스는 강하고 훌륭한 주인을 찾아 나선 끝에 왕과 악마 그 자신을 섬겼다고 한다. 그러다가 한 은자가 그를 기독교로 개종시킴으로써 그의 탐색은 끝났다. 그 은자는 오른쪽 아래편의 물가에 서 있지만, 그의 나무집은 깨어진 항아리로 변해버렸고 그 속에는 악마의 술집이 들어 있다. 위쪽에서는 벌거벗은 인물 하나가 나뭇가지를 들고 벌집 쪽으로 기어가고 있는데, 벌집은 술에 취하는 것을 상징한다. 강 건너편에는 폐허에서 용 한 마리가 날아올라 헤엄치는 사람을 놀라게 한다. 멀리 어두운 그림자 속에서는 마을 하나가 불타고 있다. 사악한 느낌의 이런 여러 가지 세부 묘사를 보면 〈건초 수레〉 삼면제단화 날개 바깥면에 그려진 풍경이 떠오르지만, 〈건초 수레〉의 순례자와는 달리 크리스토포루스는 그가 업고 가는 손님의 보호를 받고 있다.

베를린에 소장된 그림(89쪽)에 나오는 복음사가 성 요한도 악마의 간계 때문에 똑같이 위험한 처지에 빠져 있다. 이 그림은 파트모스 섬에 있는 젊은 사도의 모습인데, 그는 도미티아누스 황제에 의해 이 섬으로 유배당해, 여기서 「요한의 묵시록」을 썼다. 이 그림에서 그의 무릎에 놓인 것이 아마 그 책일 것이다. 그의 온화한 눈길은 초승달 위에 앉아 있는 성모의 환상을 보기 위해 위쪽을 향하고 있다. 그녀는 바로 「묵시록」 12장 1절에서 16절까지에 기술된 묵시록의 여인이다. 가냘픈 몸집에 섬세한 깃털 날개를 단, 뒤에 펼쳐진 안개 낀 네덜란드 풍경보다 그리 튼튼해 보이지 않는 천사가 손짓으로 성모를 가리키고 있다. 아마 예전에 이 주제를 다룬 그림들의 영향 때문이겠지만, 보스는 이번만은 악마적인 광경을 선호하는 자신의 취향을 억제했다. 물론 왼쪽 아래편에서 불타고 있는 여러 척의 배와 오른쪽 아래편의 작은 괴물에 대한 세부 묘사는 모두 「성 요한의 묵시록」에서 언급된 것들이지만, 이것들은 성인이 자신의 환상에 잠겨 있는 목가적인 풍경을 심하게 훼손하지는 않는다.

하지만 베를린의 〈성 요한〉에서 이렇게 억제되었던 악은, 그리자유 기법으로 그려진 이 패널화의 뒷면(88쪽)에서 폭발하고 만다. 뒷면에서 괴물들은 커다란 이중 원 주위를 심해의 야광 물고기처럼 떼 지어 몰려다닌다. 프라도의 〈테이블 상판〉에서처럼 보스는 거울 모티프를 사용하는데, 그가 이번에 보여주는 것은 구원의 거울이다. 바깥쪽 원 안에서 펼쳐지는 그리스도의 수난은 꼭대기의 십자가 처형에서 시각적인 절정을 이룬다. 골고다 언덕은 안쪽 원에서, 펠리컨 둥지를 꼭대기에 이고 있는 높은 바위의 모습으로

성 안토니우스 St Anthony
성 아이기디우스 St Giles
삼면제단화 〈은자 성인들 Hermit Saints〉의
왼쪽과 오른쪽 날개,
패널에 유화, 각각 86×20cm
베네치아, 두칼레 궁

성 히에로니무스 St Jerome
삼면제단화 〈은자 성인들〉의 중앙 패널,
패널에 유화, 86×60cm
베네치아, 두칼레 궁

성 안토니우스의 유혹을 위한 습작
Studies for the "Tempation of St Anthony"
펜과 비스터, 20.5 × 26.3cm
파리, 루브르 박물관, 데생실

상징적으로 반복된다. 자신의 가슴을 쪼아 흐르는 피를 새끼들에게 먹인다고 알려져 있는 펠리컨은 전통적으로 그리스도의 희생을 나타내는 상징이었다. 단테가 말해주듯이 (『신곡』, 25장) 신성한 펠리컨인 예수의 가슴에 머리를 기대고 쉬었던 사랑스러운 성 요한 사도에게 헌정된 이 그림의 뒷면에 펠리컨이 등장하는 것은 아주 적절하다고 할 수 있다.

성인들을 그린 이런 소품들은 아마도 수도원이나 개인 예배당의 조용한 분위기 속에서 묵상하는 데 사용되었을 것이다. 수도원적 이상의 기준으로 볼 때 이 그림들은 기독교 순례자들이 잃어버린 고향을 되찾고 하느님과의 합일을 이루기 위해 기어올라야 하는 고난의 길을 나타낸다. 그러나, 영적인 생활이 겪어야 하는 파란만장함을 가장 생생하고 상세하게 표현한 것은 수도원주의의 창립자인 은자 성 안토니우스의 전설이다. 보스가 그에 대해 그린 제단화는 현재 리스본에 소장되어 있다.

성 안토니우스는 보스의 작품에 자주 등장하는 인물이다. 삼면제단화인 〈은자 성인들〉의 왼쪽 날개뿐만 아니라 루브르에 소장된 드로잉(82쪽)에서도 그의 모습은 여러 차례 나타난다. 햇빛이 내리쬐는 풍경에서 이 성인이 명상에 잠긴 모습을 보여주는 프라도의 작은 패널화(90쪽)도, 여러 세부적인 면에서 보스의 통상적 스타일과 다르기는 하지만, 일반적으로 그의 작품으로 간주된다. 무엇보다도 리스본 삼면제단화(91~95쪽)는 이 주제에 대해 그가 가장 포괄적으로 표현한 작품이다. 보스는 이 그림의 구체적인 내용을 당시 네덜란드어로 번역되어 있던 『교부들의 생애』와 『황금 전설』에서 따왔다.

성인들의 생애에 대한 이런 중세의 개론서들에서 알 수 있듯이, 성 안토니우스는 그의 긴 생애(251~356)의 대부분을 이집트 사막에서 보냈다. 자신의 비범한 경건함 때문에 그는 사탄의 특별한 관심을 끌게 되었다. 한번은 오래된 무덤 그늘에서 기도하고 있던 안토니우스에게 한 떼의 악마들이 달려들어 무자비하게 때린 뒤에, 죽은 줄 알고 내버려두고 떠났다. 다른 은자들에게 구조되어 살아난 뒤 그는 다시 무덤으로 돌아갔고, 악마들은 그를 또 다시 붙잡아 공중으로 내던졌다. 이번에는 하느님의 빛이 무덤을 비추어 악마들을 쫓아내고서야 그의 고통은 끝이 났다. 그러자 사탄은 아름답고 성스러운 여왕의 모습으로 가장하여 다시 나타나서 강에서 목욕하고 있는 안토니우스를 만났다. 은자를 자기 도시로 데려간 악마-여왕은 그에게 거짓으로 꾸민 자선사업들을 보여주었고, 거기에 매혹당한 안토니우스를 유혹하려 할 때에야 비로소 안토니우스는 그녀의 진면목과 의도를 알아차렸다.

이런 일화 가운데 두 가지가 리스본 제단화의 왼쪽 날개 안쪽에 그려져 있다. 전경에는 의식을 잃은 안토니우스를 안토니우스 교단의 복장을 한 두 동료가 다리 건너로 옮기고 있다. 그들 곁에는 속세의 인물 한 사람이 따르고 있는데, 몇 가지 그럴듯한 근거에 의해 그가 바로 보스의 자화상임이 확인된 바 있다. 안토니우스는 악마들에게 높이 실려 가는 모습으로 다시 하늘에도 나타나는데, 그의 주위에서 다른 괴물들이 마치 성난 곤충들처럼 웅웅거리며 날아다닌다. 이런 장면들은 문헌 자료에 나온 내용과 거의 일치하지만, 다른 많은 경우에도 그랬듯이 보스는 풍부한 독창성과 극적인 세부 묘사를 추가하여 원래 이야기를 더욱 풍요롭게 만들었다. 기괴하게 생긴 전령이 얼음을 지치면서 다가오는 동안 똑같이 괴상한 모습의 괴물 셋이 다리 아래에서 뭔가를 의논하고 있다. 왼쪽 아래편에서는 새 한 마리가 새로 부화한 새끼를 삼키고 있다. 안토니우스와 동료들이 가는 길 앞쪽에는 또 다른 악마 무리가 무릎을 꿇고 있는 한 남자에게 다가간다.

기도하는 성 히에로니무스
St Jerome at Prayer
패널에 유화, 77 × 59cm
헨트 미술관

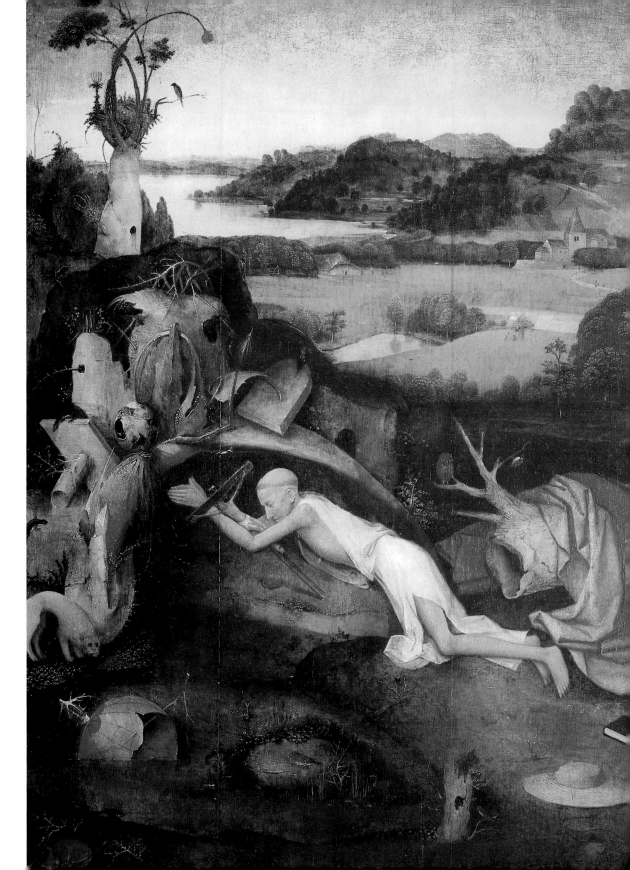

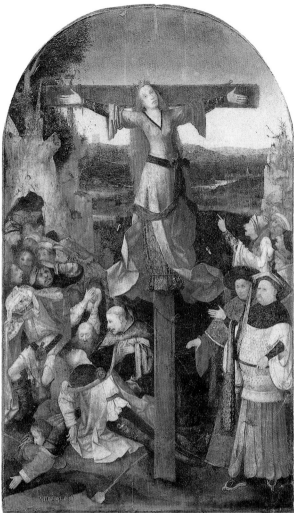

성 율리아의 십자가 처형 (삼면제단화)
Crucifixion of St Julia (Triptych),
패널에 유화, 104×119cm
베네치아, 두칼레 궁

왼쪽날개 명상에 잠긴 성 안토니우스
St Anthony in Meditation, 104×28cm

중앙 패널 성 율리아의 십자가 처형 혹은 리베라타
Crucifixion of St Julia or Liberata, 104×63cm

오른쪽날개 두 노예상인
Two Slave-Dealers, 104×28cm

85쪽
황야에 있는 세례자 요한
St John the Baptist in the Wilderness
패널에 유화, 48.5×40cm
마드리드, 라자로 갈디아노 미술관

그 남자의 몸뚱이는 매음굴의 지붕과 입구를 이루고 있고, 먼 바다에서는 가짜 등대가 배를 홀려 방향을 잃게 만든다. 기슭에는 시체들이 즐비하다.

부패하고 악취 나는 세계를 떠올리게 하는 것은 오른쪽 날개에서도 못지않게 분명하다. 보스는 악마-여왕의 이야기를 출발점으로 삼았는데, 이 주제는 〈은자 성인들〉 제단화에서 이미 사용한 바 있다. 악마-여왕은 위선적인 겸손을 떨면서 치부를 가리고 지옥의 신하들에 둘러싸인 채 안토니우스 앞쪽의 강에 나타난다. 안토니우스는 이 무례한 그룹에게서 눈길을 돌리지만, 곧 악령의 전령으로부터 전경에서 벌어지고 있는 사악한 연회에 참석하라는 호출을 받는다. 야외 테이블, 요부 곁의 나무 밑동에 천막처럼 걸쳐져 있는 천, 그리고 포도주를 부어주는 하인들은 전통적인 '사랑의 정원'의 괴기한 패러디처럼 보인다. 배경에는 악마-여왕의 도시가 흐릿하게 보이는데, 해자에서 헤엄치고 있는 용과 주출입구 꼭대기에서 분출하는 불꽃이 그 사악한 성격을 드러낸다.

이런 악마적인 작업들은 중앙 패널에서 절정에 이른다. 인간 형상이든 괴물 형상이

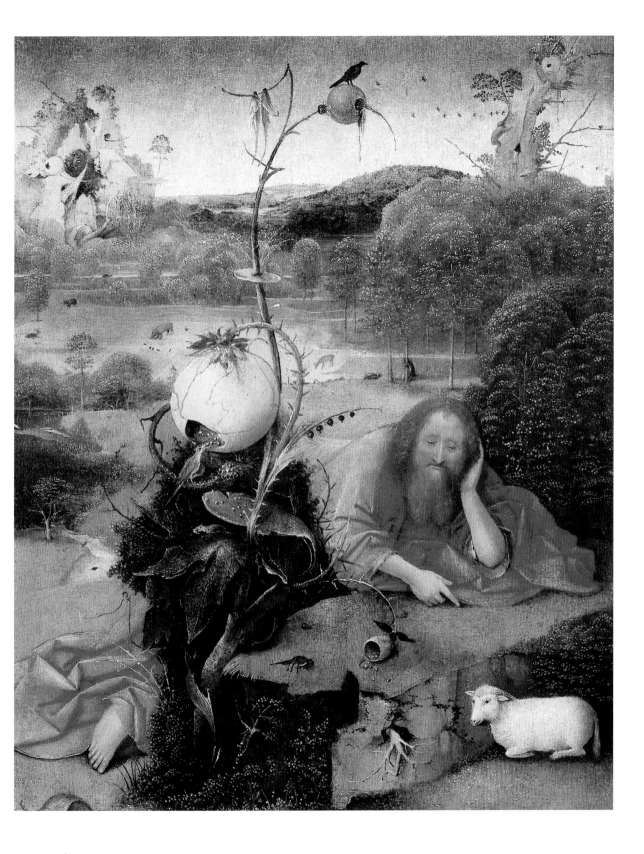

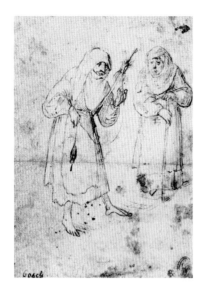

두 마녀 Two Witches
펜과 비스터, 12.5×8.5cm
로테르담, 보이만스 반 뵈닝겐 미술관

든 온갖 종류의 악마들이 육로로, 수로로, 공중을 통해 사방팔방에서 중앙에 있는 폐허가 된 무덤으로 모여든다. 무덤 앞에 있는 연단에는 우아하게 차려 입은 한 쌍이 테이블을 차려두고 동료들에게 마실 것을 나눠주고 있다. 그 가까이에는 커다란 머리 장식을 달고 지나치게 긴 꼬리가 달린 드레스를 입은 한 여자가 무릎을 꿇고서 난간 너머로 반대편에 있는 인물에게 사발 그릇을 내밀고 있다. 성 안토니우스는 그녀 곁에 무릎을 꿇은 채로, 이 지옥 같은 일들의 한복판에서 거의 주의를 끌지 않고 있다. 그는 감상자 쪽으로 몸을 돌리고 있으며, 축복을 내리기 위해 오른손을 쳐들고 있다. 무덤 깊숙이 반쯤 가려져 있는 그리스도가 그의 몸짓을 되풀이하고 있는데, 그 무덤은 안토니우스가 예배당으로 바꾼 곳이다. 이 예배당의 오른쪽 벽은 단색의 그림들로 뒤덮인 퇴락한 탑에서 끝난다. 그 그림들 중에서 황금 송아지 숭배 그림과 왕좌에 오른 원숭이에게 공물을 바치는 한 무리의 인간들을 그린 두 점은 우상숭배를 묘사한 것이며, 세 번째 그림인 포도 송이를 들고 가나안에서 돌아오는 이스라엘인들은 삼면제단화 날개 바깥면에 있는 십자가를 지고 가는 그리스도 그림을 예상하게 해준다.

불타는 마을이 흐릿한 배경을 밝혀주는데, 이는 아마 '성 안토니우스의 불', 즉 맥각중독증을 가리킬 것이다. 맥각중독증에 걸린 환자들은 성 안토니우스의 이름을 부르며 구원을 청했다. 맥각중독증과 악마에게 괴롭힘을 당한 성인을 결부시키는 오랜 관습은, 이 질병이 심해지면 환자가 짐승이나 악령에게 공격당하는 환각을 보게 되는 데서 유래했을 것이다.

성 안토니우스 주위에 몰려든 악령들은 보스의 그림들 중에서도 정말 지독하게 복잡한 형태를 보여준다. 예를 들면 오른쪽 끝에 있는 무리들 속의 여자는 시들은 나무 줄기가 몸뚱이, 팔, 모자가 되고, 그녀의 몸통 끝의 비늘 덮인 도마뱀 꼬리로 변한다. 그녀는 아기를 안고 거대한 쥐를 타고 있다(95쪽). 그 옆에는 항아리가 또 다른 짐승으로 변했는데, 몸뚱이는 텅 빈 채로 그 짐승에 올라타고 있는 기수의 머리는 엉겅퀴다. 그 아래의 물에서는 한 남자가 곤돌라 모양 물고기 안으로 빨려들어간 채로, 그의 손이 절망적으로 물고기 옆구리에 삐져나와 있다. 왼쪽 아래에서는 말 두개골 머리를 달고 갑옷을 입은 악령 하나가 류트를 연주하고 있다. 그는 털 뽑힌 거위에 올라타 있는데, 거위의 발에는 신발이 신겨져 있고 목 끝에는 양의 주둥이가 달려 있다. 뿐만 아니라 이 모든 뒤바뀐 형체들이 과시하는 색채가 너무나 풍부하여, 그 지독하게 혐오스러운 형체에서 시각적 아름다움이 느껴질 정도이다. 최근에 보존 상태가 좋은 보스의 작품들 가운데 이 삼면제단화를 조심스럽게 세척해본 결과, 미세하게 변색된 청회색과 갈색의 줄이 선명한 붉은색 및 초록색과 교대로 칠해져 있음이 드러났다.

외견상으로 이 악귀들의 집회는 문헌 기록이 설명하고 있는 안토니우스에 대한 두 번째 공격을 묘사한다. 악마들을 몰아낸 기적의 빛이 성당 창문 하나를 통해 빛나고 있다. 하지만 악마들은 그 문헌의 한 판본이 말하는 것처럼 '바람 앞의 먼지처럼' 흩어지려는 것 같지도 않고, 안토니우스를 물리적으로 공격하고 있지도 않다. 대신에 그들의 고문은 영적인 측면에서 이해해야 할 것이다. 드길빌의 순례자가 맞닥뜨린 괴물들처럼, 그들도 안토니우스가 사막의 고독 속에서 씨름한 죄스러운 충동의 화신들이다. 1500년경 그려진 드로잉에서 알브레히트 뒤러는 이와 비슷하게, 미사에 온 사람들의 사악한 생각을 그들 머리 주위에서 파닥거리며 돌아다니는 작은 악마들로 묘사했다. 박스는 보스의 괴물이 상징하는 수많은 죄악들의 정체를 밝혔는데, 그 가운데 가장 중요

아기 그리스도를 업고 가는 성 크리스토포루스
St Christopher Carrying the Christ Child
패널에 유화, 113×71.5cm
로테르담, 보이만스 반 뵈닝겐 미술관

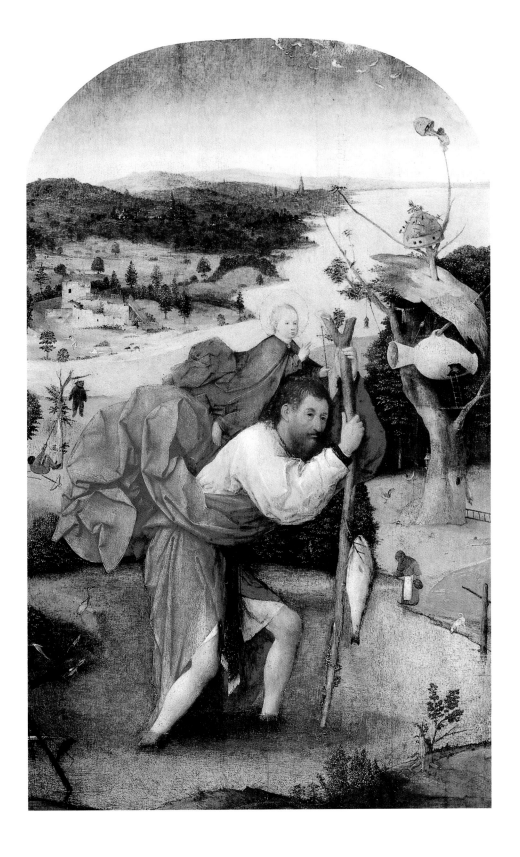

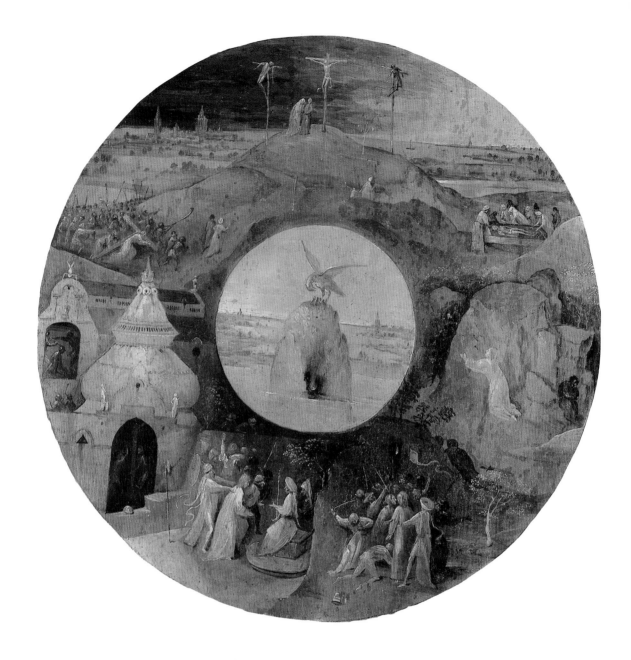

그리스도의 수난 장면과 새끼를 데리고 있는
**펠리컨 Scenes from the Passion of Christ and
the Pelican with Her Young**
〈파트모스 섬에 있는 복음사가 성 요한〉의 뒷면,
패널에 그리자유, 직경 39cm 가량
베를린, 국립 미술관, 회화 전시실

파트모스 섬에 있는 복음사가 성 요한
St John the Evangelist on Patmos
패널에 유화, 63 × 43.3cm
베를린, 국립 미술관, 회화 전시실

한 것은 육욕이다. 육욕은 오른쪽 끝에 있는 건물들에서 더 직설적으로 표현되는데, 그곳에서는 텐트 안에서 수도사와 매춘부가 함께 술을 마시고 있다. 중앙부에 있는 검은 피부를 한 악마에 대해서는 더 설명할 것이 있을지도 모른다. 전해지기로는 이것이 흑인 소년의 모습으로 안토니우스에게 나타난 적이 있는 방종함의 악령이라고 한다. 가장 금욕적인 성인조차도 이 특별한 악덕에 유혹될 여지가 있다는 것이 놀랄 일은 아니다. 『말레우스 말레피카룸』이 말하듯이, 악마가 인류를 가장 쉽게 공격하는 것은 바로 육욕적 행위를 통해서였다.

그러나 안토니우스는 자신에게 가해진 모든 유혹을 확고한 신앙의 힘으로 물리쳤다.

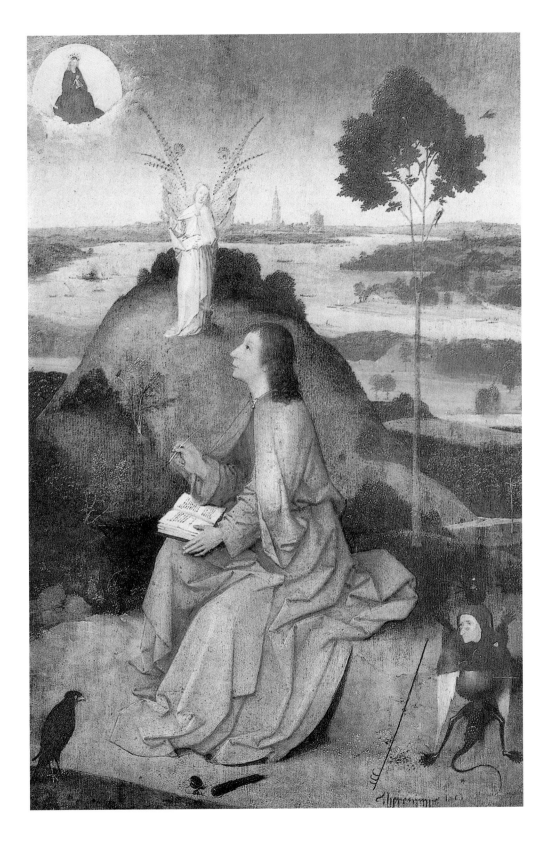

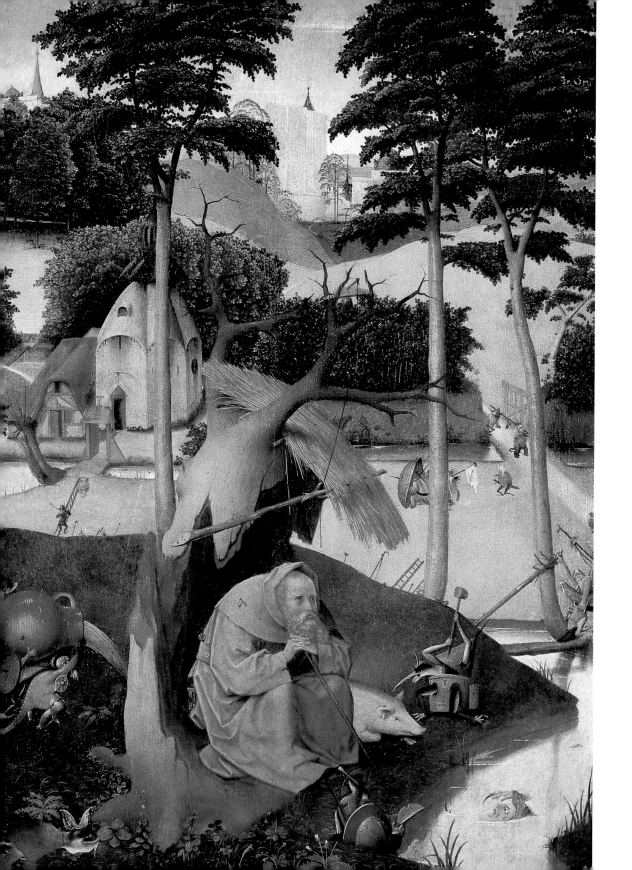

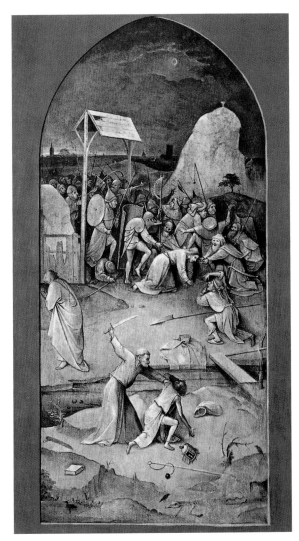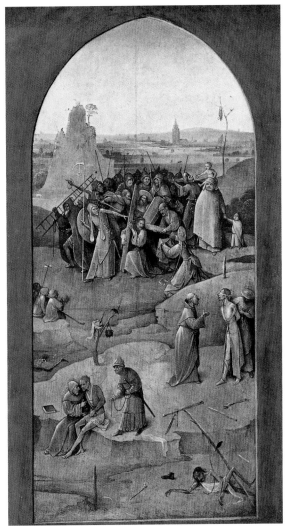

이 신앙은 악마를 상대하는 데 특히 효과적이라고 여겨진 축복을 내리는 그의 동작에서 표현된다. 그리고 은자가 우리를 바라보는 곧은 눈길은 마치 그가 『교부들의 생애』에 그에 대해 적혀 있는 대로 "그 군대 진을 치고 에워쌀지라도 나는 조금도 두렵지 아니하리라"(시편 27장 3절)고 말하고 있기나 한 듯이, 위안과 확신을 주는 것이다.

마찬가지의 눈길을 우리는 마드리드의 〈십자가를 지고 가는 그리스도〉와 런던의 〈가시 면류관을 쓴 그리스도〉에 그려진 그리스도의 얼굴에서 본 적이 있다. 안토니우스는 기적의 빛 속에서 그리스도의 존재를 느끼자 이렇게 부르짖었다. "조금 전까지 어디 계셨습니까, 오 선하신 예수여? 그때는 왜 저를 구하러, 제 상처를 치유하러 와주시지 않았습니까?" 이에 대해 그리스도는 이렇게 답했다. "안토니우스여, 나는 여기 있었다. 하지만 나는 그대가 싸우는 것을 보고 싶었다. 이제 그대가 힘껏 싸웠으니, 나는 그대의 영광을 전 세계에 퍼뜨릴 것이다." 리스본 삼면제단화의 날개들은 안토니우스가 유혹에 시달리는 것을 보여주지만, 중앙 패널은 이렇게 그가 승리하는 모습을 보여준다.

성 안토니우스의 유혹
Temptation of St Anthony
삼면제단화의 날개 바깥면, 패널에 그리자유,
131×53cm, 리스본, 아르테 안티가 국립 미술관

왼쪽 날개 바깥면
게쎄마니 동산에서의 그리스도의 체포
Arrest of Christ in the Garden of Gethsemane

오른쪽 날개 바깥면
십자가를 지고 가는 그리스도
Christ Carrying the Cross

90쪽
성 안토니우스의 유혹
Temptation of St Anthony
패널에 유화, 70×51cm
마드리드, 프라도 미술관

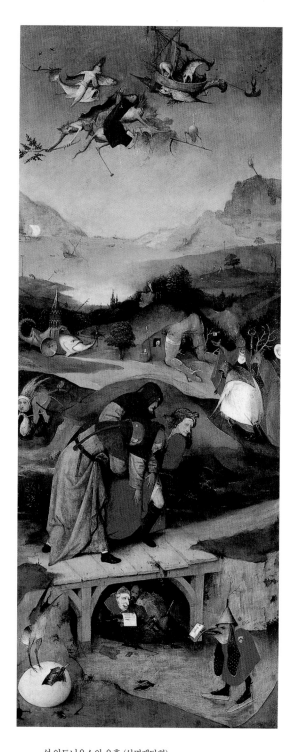

성 안토니우스의 유혹 (삼면제단화)
Temptation of St Anthony (Triptych)
패널에 유화, 131.5 × 225cm
리스본, 아르테 안티가 국립 미술관

왼쪽 날개
성 안토니우스의 도망과 실패
Filght and Failure of St Anthony, 131.5×53cm

오른쪽 날개
명상에 잠긴 성 안토니우스
St Anthony in Meditation, 131.5×53cm

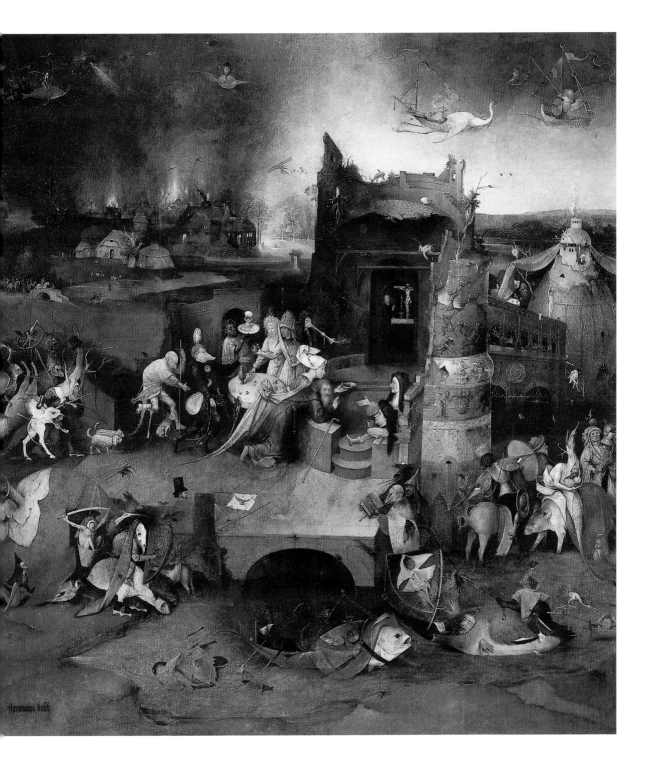

중앙 패널
성 안토니우스의 유혹
Temptation of St Anthony, 131.5 × 119cm

94/95쪽
악령-사제와 괴물들 Demon-Priest and Monsters
중앙 패널의 상세도

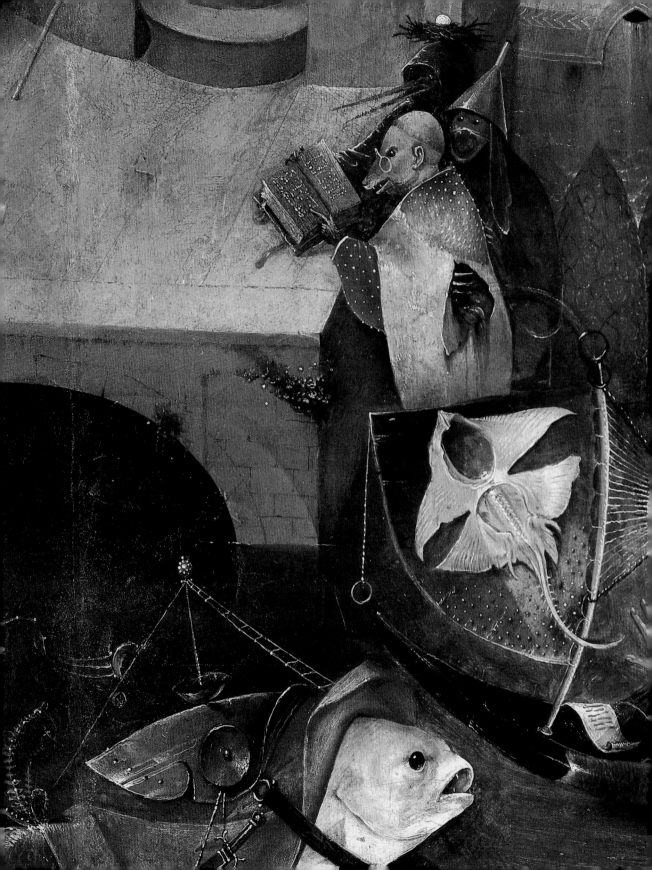

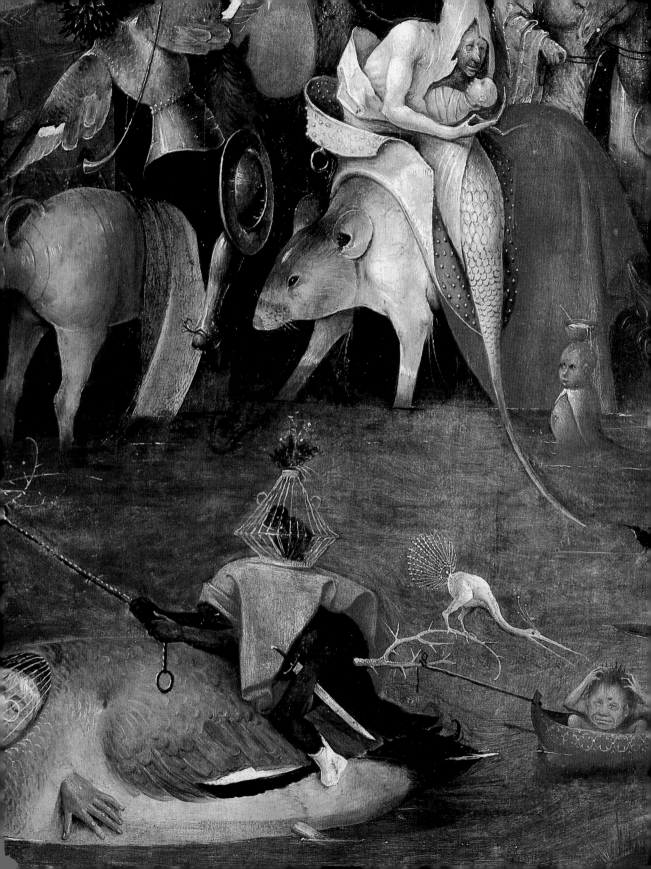

마지막에 언급된 중앙 패널의 이 일화는 보스의 그림에서 흔히 오해되어 온 면모를 바로잡아준다. 안토니우스와 다른 성인들이 악마 때문에 고통을 겪고 유혹당하는 것을 보여주는 그림으로 보스가 나타내려 한 것은 일부 학자들의 주장처럼 조로아스터적 이원론이 아니었다. 그는 세계를 똑같이 위력적인 선과 악 사이에서 벌어지는 투쟁의 무대로 보지 않았다. 그런 견해는 하느님의 전능함을 부정하기 때문이다. 그와 반대로 보스와 그의 동시대인들은 하느님이 인간의 영혼을 위하여 사탄으로 하여금 인간에게 고난을 내리도록 허용했음을 알고 있었다. 하느님은 악마가 성인들을 공격하도록 내버려 두었다고 성 아우구스티누스는 설명한다. "그래야만 그들이 육체적인 유혹을 통해 은총 속에서 성장할 수 있기 때문이다."(『신국론』, 20장 8절) 이런 난관에 자발적으로 복종함으로써 하느님의 인간들은 가장 완벽하게 그리스도를 본받을 수 있는 것이다.

따라서 안토니우스의 고난이 같은 제단화의 바깥면에 그리자유 기법으로 그린 두 점의 그리스도 수난화(91쪽)로 되풀이되는 것은 전적으로 당연하다. 왼쪽 날개에는 그 반대쪽 면에서 악마들이 안토니우스를 공격하는 것과 똑같이 병사들이 겟쎄마니 동산에서 그리스도를 악랄하게 겁박하고 있고, 유다는 몰래 은 서른 냥을 가지고 재빨리 달아나고 있다. 오른쪽 날개에서는 그리스도가 무거운 십자가 때문에 쓰러지는 바람에 골고다로 가는 행진이 멈추어 섰으며, 덕분에 베로니카 성녀가 구세주의 얼굴에서 땀을 닦아줄 수 있었다. 처형자들은 지체되는 바람에 짜증을 참지 못하고 있고, 구경꾼들은 동정심보다는 게으른 호기심으로 지켜본다. 아래쪽에서 두 명의 도둑은 두건을 쓴 사제에게 고해하는데, 그 사제의 추악한 성격이 교묘히 드러나 있다.

리스본 삼면제단화는 이렇게 우리가 보스의 그림에서 만난 중요 주제들을 총괄적으로 요약한다. 죄와 어리석음, 지옥의 변덕스러운 공포의 광경이 현세와 육체, 악마의 공격에 대항하여 고난을 겪는 그리스도 및 확고한 믿음의 성인들의 이미지와 합쳐진다. 사탄과 지옥의 존재를 믿었던 시대에게, 또 적그리스도와 최후의 심판이 임박했다고 여겨지던 시절에, 자신이 갇혀 있는 예배당에서 우리를 바라보고 있는 성 안토니우스의 평온한 표정은 틀림없이 확신과 희망을 주었을 것이다.

그렇지만 보스가 리스본 삼면제단화를 그리고 있던 순간에도 사람들은 성 안토니우스가 어떤 가치를 대표하는지, 특히 다른 동료들로부터 떨어져 고독 속에서 보내는 수도원 생활이 무슨 가치가 있는지 의문을 제기했다. 에라스무스와 다른 인문주의자들은 이미 구원이란 세상 안에서 살고 일함으로써 얻을 수 있는 것이라고 가르치고 있었고, 보스가 죽은 지 1년밖에 지나지 않은 1517년에 루터는 비텐베르크 교회 정문에 95개 조항을 내걸음으로써 구 질서를 완전히 와해시키게 된 사건을 일으켰다. 보스도 루터처럼 성직자와 수도사들의 부패를 통렬하게 비난했지만 이것은 항시 있어왔던 불평이었고, 그의 작품에서 중세 교회에 대한 거부라는 요소를 찾아내기는 어렵다. 그가 구사한 시각적 이미지들은 고도로 독창적이지만, 이는 기독교를 여러 세기 동안 지탱해온 종교적 이상과 가치를 좀더 생생한 형태로 나타내기 위한 것이었다. 죽어가던 중세는 영원히 사라지기 전에 보스의 그림에서 마지막으로 새롭고 찬란하게 불타올랐다.

참고문헌

Combe, Jacques, *Hieronymus Bosch*, London, 1946.

Baldass, Ludwig von, *Hieronymus Bosch*, New York/London, 1960.

Cinotti, M, *L'opera completa di Bosch (Classici dell, Arte, 2)*, Milan, 1966.

Tolnay, Charles, *Hieronymus Bosch*, London, 1966.

Friedländer, Max Jacob, *Geertgen tot Sint Jans & Jerome Bosch (Early Netherlandish Painting, V)*, Leiden/ Brussels, 1969.

Reuterswärd, Patrick, *Hieronymus Bosch*, Uppsala, 1970.

Linfert, Carl, *Hieronymus Bosch*, New York, 1971, London, 1972.

Marijnissen, Roger-H., *Hieronymus Bosch*, Geneva, 1972.

Orienti, Sandra & René de Solier, *Hieronymus Bosch*, New York, 1979.

그 밖에 pp. 7, 8, 36, 51의 각주 참조.

도판 출처

Bildarchiv Alexander Koch, Munich. Gruppo Editoriale Fabbri, Milan. Joachim Blauel-Artothek, Planegg. Scala, Florence. André Held, Ecublens. Archiv Für Kunst und Geschichte, Berlin. Geri T. Mancini, New Haven. Fotostudio Otto, Vienna. Walther & Walther Verlag, Alling.